通·识·教·育·丛·书

音乐与数学

Music and Mathematics

王 杰 ◎ 编著

图书在版编目(CIP)数据

音乐与数学 / 王杰编著. — 北京：北京大学出版社，2019.8
ISBN 978-7-301-30592-8

Ⅰ.①音… Ⅱ.①王… Ⅲ.①音乐—关系—数学—高等学校—教材 Ⅳ.① J6 ② O1-05

中国版本图书馆 CIP 数据核字 (2019) 第 144219 号

书　　名	音乐与数学 YINYUE YU SHUXUE
著作责任者	王　杰　编著
责任编辑	曾琬婷
标准书号	ISBN 978-7-301-30592-8
出版发行	北京大学出版社
地　　址	北京市海淀区成府路 205 号　100871
网　　址	http://www.pup.cn　新浪微博：@北京大学出版社
电子信箱	zpup@pup.cn
电　　话	邮购部 010-62752015　发行部 010-62750672　编辑部 010-62754819
印　刷　者	北京宏伟双华印刷有限公司
经　销　者	新华书店
	787 毫米 × 980 毫米　16 开本　13.75 印张　290 千字 2019 年 8 月第 1 版　2020 年 4 月第 2 次印刷
定　　价	62.00 元

未经许可，不得以任何方式复制或抄袭本书之部分或全部内容。
版权所有，侵权必究
举报电话：010-62752024　电子信箱：fd@pup.pku.edu.cn
图书如有印装质量问题，请与出版部联系，电话：010-62756370

内 容 简 介

本书是作者在北京大学开设通识教育核心课程"音乐与数学"的讲义基础上编写而成的. 本书通过介绍音乐与数学之间密不可分却又往往不为人知的关系, 探讨音乐这门抽象的艺术与数学和自然科学之间的互动, 比较它们的思想方法之异同, 打通文理界限, 提高学生的艺术修养和分析能力, 最终达到提高学生综合素质的目的. 因为是面向全校各专业的本科生, 所以在课程设计方面并不要求读者具有音乐理论方面的先修知识, 而是从零开始介绍基础乐理. 在数学方面, 只假定读者具有高中数学的知识水平. 对于书中需要用到的几何、组合计数等方面的知识都尽量做了比较详细、直观的介绍. 为了既保持叙述的连贯性, 又保持数学逻辑的完整性, 把作为现代音乐理论基础的集合理论及其相关的基础知识集中起来作为附录 A; 同时, 为了提供音乐变换理论所需要的群论工具, 单独写了附录 B, 专门介绍群论的基本概念以及与本书内容相关的定理和方法等, 以供读者随时查询.

全书内容大致可以分成三部分. 第一部分包括前三章, 从介绍音乐的一些基本知识开始, 进而通过弦的振动方程介绍泛音列的生成、梅森定律等, 然后介绍律学. 这部分内容是介绍音乐与数学之间关系时总会讲到的比较传统的内容. 第二部分就是第四章, 介绍了一些重要的音乐概念: 调式、音阶、和弦及其进行等, 基本上属于音乐基础理论, 没有涉及数学. 第五∼八章属于第三部分, 分别介绍了如何用数学方法来分析和理解音乐的三大要素: 旋律、节奏、和声, 以及非确定性在音乐理论和实践中的作用. 书中安排了一些习题, 其中一部分是帮助读者加深理解相关知识的练习, 另一部分是对正文内容的进一步推广, 还有一些则是引发读者进一步思考的问题.

本书可作为高等院校素质教育课程、通识教育同类课程的教材或者教学参考书, 也可供音乐、数学等领域的研究者参考. 对于感兴趣的广大读者而言, 也可以把本书作为音乐与数学方面的入门导引.

前　言

一

音乐与数学之间有什么关系? 对于这个问题, 也许有人会回答: 这两者毫不相干, 怎么会有关系? 也有人会回答: 音乐和数学好像的确有些相似的地方. 但是, 更多的人也许从来就没有想过这个问题.

在 20 世纪 80 年代开始发掘的河南省舞阳县贾湖新石器时代遗址的墓葬群中, 先后发现了数十支骨笛 (参见图 1). 考古学家对舞阳县贾湖遗址的木炭、泥炭做了碳-14 测定, 又经树轮校正, 得出骨笛的年代大约为公元前 7000—前 5800 年的结论 ([20, p.53]). 这些骨笛大多数为七孔的, 可以吹奏出完整的六声和七声音阶. 不仅如此, "不少骨笛的音孔旁尚存钻孔时设计音孔位置的横线刻记. 可以看出, 开孔前的刻线显然是根据某种特定的比例关系计算好了的 ([18])". 可见, 早在远古时代, 音乐就已经与数学计算发生了联系.

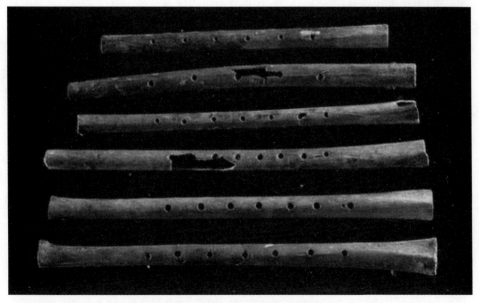

图 1　贾湖骨笛 (约前 7000—前 5800)

《吕氏春秋》是秦国丞相吕不韦[1]主编的一部中国古代的百科全书，包括八览、六论、十二纪，共二十万言. 在 "季夏纪第六" 中记载了十二律的名称及其相生关系:

黄钟生林钟，林钟生太蔟，太蔟生南吕，南吕生姑洗，姑洗生应钟，应钟生蕤宾，蕤宾生大吕，大吕生夷则，夷则生夹钟，夹钟生无射，无射生仲吕. 三分所生，益之一分以上生. 三分所生，去其一分以下生. 黄钟、大吕、太蔟、夹钟、姑洗、仲吕、蕤宾为上，林钟、夷则、南吕、无射、应钟为下.[2]

司马迁[3]在《史记》中有如下文字:

律数: 九九八十一以为宫. 三分去一，五十四以为徵. 三分益一，七十二以为商. 三分去一，四十八以为羽. 三分益一，六十四以为角. 黄钟长八寸七分一，宫. 大吕长七寸五分三分一. 太蔟长七寸七分二，角. 夹钟长六寸一分三分一. 姑洗长六寸七分四，羽. 仲吕长五寸九分三分二，徵. 蕤宾长五寸六分三分一. 林钟长五寸七分四，角. 夷则长五寸四分三分二，商. 南吕长四寸七分八，徵. 无射长四寸四分三分二. 应钟长四寸二分三分二，羽.

生钟分: 子一分. 丑三分二. 寅九分八. 卯二十七分十六. 辰八十一分六十四. 巳二百四十三分一百二十八. 午七百二十九分五百一十二. 未二千一百八十七分一千二十四. 申六千五百六十一分四千九十六. 酉一万九千六百八十三分八千一百九十二. 戌五万九千四十九分三万二千七百六十八. 亥十七万七千一百四十七分六万五千五百三十六.[4]

从上面这些文字可以看出，音乐与数学之间是有着某种密切联系的. 第二段引文中那些数字如果用现代符号表示，是一个由分数构成的序列

$$1, \frac{2}{3}, \frac{8}{9}, \frac{16}{27}, \frac{64}{81}, \frac{128}{243}, \frac{512}{729}, \frac{1\,024}{2\,187}, \frac{4\,096}{6\,561}, \frac{8\,192}{19\,683}, \frac{32\,768}{59\,049}, \frac{65\,536}{177\,147}.$$

为什么音律会与这样一些分数有关呢？读者可以在第三章中找到答案. 事实上，历代文人学者、专家教授对这些文字和数字做了无数的考证、校勘、研究乃至实验，所涉及的领域包括了音律学、数学、物理学（"管口校正"）等多个学科. 感兴趣的读者可以参看文献 [5, 8] 以及那里列出的参考文献.

古希腊学者毕达哥拉斯[5]相信 "万物皆数" (all things are numbers). 他认为数与几何图形、音乐的和谐、天体的运行等都有密切关系，所谓 "四艺" (quadrivium) 就是算术、几何、音乐和天文. 无独有偶，中国古代的 "六艺" （礼、乐、射、御、书、数）同样包含了

[1] 吕不韦 (约前 292—前 235)，卫国濮阳 (今河南省安阳市滑县) 人，战国末年政治家、思想家、商人，曾任秦国丞相.
[2] 选自《吕氏春秋集释》(许维遹撰，梁运华整理，中华书局，北京，2009).
[3] 司马迁 (约前 145—约前 86)，字子长，夏阳 (今陕西韩城南) 人，史学家、文学家、思想家.
[4] 选自《史记·卷二十五·律书第三》([16, 第四册, pp.1249–1250]).
[5] 毕达哥拉斯 (Pythagoras of Samos, 约前 570—前 495)，古希腊哲学家、数学家、科学家.

音乐和数学. 毕达哥拉斯认为音乐是数的应用, 从属于数学的学科, 因为宇宙和谐的基础是完美的数的比例. 例如, 当乐器的弦长比分别为 2:1, 3:2, 4:3 时, 发出的纯八度、纯五度、纯四度音程是完美的协和音程.

莱布尼茨[6]在 1712 年 4 月 17 日给哥德巴赫[7]的信中写道: "我们从音乐中得到的愉悦来源于计算, 无意识地计算. 音乐不过是无意识的算术."[8]

也许西尔维斯特[9]的话最能够概况地说出音乐与数学的关系: "难道不能把音乐描述成感知的数学, 而把数学描述成推理的音乐? 它们的灵魂是相同的!"[10]

许多音乐家也都认为音乐与数学关系密切. 法国印象主义作曲家德彪西[11]曾经说过: "音乐是声音的算术, 就像光学是光线的几何." 在被问及 "你是否认为音乐的形式多少有些像数学?" 的问题时, 俄罗斯作曲家斯特拉文斯基[12]回答说: "与文学相比, 音乐无论如何都更接近于数学——也许不是数学本身, 但肯定接近于像数学思维和数学关系之类的东西[13]."

二

北京大学具有良好的美育传统. 老校长蔡元培[14]一贯重视美育, 早在 1912 年在其《对于新教育之意见》中, 就提倡在学校推行美育 ("美感教育"). 1916 年蔡元培出任北京大学校长后, 非常重视音乐教育. 他指出: "中国人是最看重音乐的, 两千年前, 把乐与礼、射、御、书、数并列为六艺, 把乐经与易、诗、书、礼、春秋, 并列为六经."[15] 在蔡先生长校期间, 成立了 "北京大学音乐团", 并于 1919 年改组为 "北京大学音乐研究会", 他亲自担任会长. 1920 年, 北京大学音乐研究会创办《音乐杂志》, 发行量曾经达到一千多份. 他还聘请王心葵[16]、英国小提琴家纽伦、音乐理论家陈仲子 (陈蒙) 等作为研究

[6]莱布尼茨 (Gottfried Wilhelm Leibniz, 1646—1716), 德国数学家、哲学家、科学家和历史学家.

[7]哥德巴赫 (Christian Goldbach, 1690—1764), 普鲁士数学家.

[8]The pleasure we obtain from music comes from counting, but counting unconsciously. Music is nothing but unconscious arithmetic.

[9]西尔维斯特 (James Joseph Sylvester, 1814—1897), 英国数学家.

[10]May not Music be described as the Mathematic of sense, Mathematic as the Music of reason? The soul of each the same! ([72, p.613])

[11]德彪西 (Claude-Achille Debussy, 1862—1918), 法国作曲家.

[12]斯特拉文斯基 (Игорь Фёдрович Стравинский, Stravinsky, 1882—1971), 俄罗斯作曲家、钢琴家、指挥家.

[13]It is, at any rate, far closer to mathematics than to literature–not perhaps to mathematics itself, but certainly to something like mathematical thinking and mathematical relationships. ([71, p.17])

[14]蔡元培 (1868—1940), 字鹤卿, 号孑民, 浙江绍兴人, 近代革命家、教育家、政治家.

[15]《王光祈追悼会致词》, 文献 [24] 第八卷第 284 页.

[16]王心葵 (1878—1921), 名露, 字心葵, 号雨帆, 山东诸城人, 音乐家, 古琴、琵琶演奏家.

会的导师. 后来又聘请萧友梅[17]、刘天华[18]等著名音乐家到北京大学授课和指导学生的艺术活动. 1922 年 8 月, 经萧友梅提议, "北京大学音乐研究会" 改组为 "北京大学音乐传习所", 由蔡元培任所长. 该所简章提出: "以养成乐学人才为宗旨, 一面传习西洋音乐 (包括理论与技术), 一面保存中国古乐, 发扬而光大之."

今天, 北京大学以培养能够引领未来的人才, 产生和创造能够推动国家和人类进步的新思想、前沿科学和未来技术, 为社会发展提供强有力的学术和人才支撑为自己的神圣使命. 正是基于这样的使命自觉, 北京大学一直把艺术和美学教育作为学生基础素质课程的重要内容.

作为北京大学通识教育核心课程, "音乐与数学" 这样一门跨学科的全校通选课就是在这个大背景下逐步酝酿产生的. 该课程希望通过介绍音乐与数学 (也包括一些声学方面的知识) 之间密不可分却又往往不为常人所知的关系, 以期探讨音乐这门抽象的艺术与数学和自然科学之间的互动, 比较它们的思想方法之异同, 打通文理界限, 提高学生的艺术修养和分析能力, 最终达到提高学生综合素养的目的. 也正是出于这样的考虑, 在课程设计方面并不要求听课的学生具有音乐或者数学方面的先修课程, 而是随着教学的进程陆续介绍一些与课程内容有直接关联的音乐理论知识和数学知识.

本书缘起于为 "音乐与数学" 这门课程编写讲义, 因此从介绍一些基本的音乐知识开始. 在数学方面, 只假定读者具有高中数学的知识水平. 对于需要用到的几何、组合计数等方面的知识都尽量做了比较详细、直观的介绍. 为了既保持叙述的连贯性, 又保持数学逻辑的完整性, 我们把作为现代音乐理论基础的集合理论及其相关的基础知识集中起来作为附录 A; 同时, 为了提供音乐变换理论所需要的群论工具, 单独写了附录 B, 集中介绍群论的基本概念以及与本书内容相关的定理和方法等, 以供读者随时查询. 至于振动方程方面的内容, 固然是泛音列等声学现象产生的理论基础, 但是对于不熟悉的读者而言完全可以略过, 并不会影响阅读书中的其他部分. 如果读者学过高等数学, 肯定会对阅读和理解有所帮助. 但即便是没有学过高等数学的读者, 也肯定能够通过本书了解音乐与数学之间的密切联系以及相关的一些数学思想和方法. 实际上, 音乐理论中比较艰深的部分, 如律学、和弦等, 对应的数学知识并不复杂, 主要是比例 (分数)、对数等. 而像振动方程的解、傅里叶级数等数学内容, 对应的音乐现象反倒是比较容易理解的, 例如泛音列、音色、音高与弦长之间的关系等.

本书的撰写过程也是作者比较系统地学习现代音乐与数学理论的过程. 自 20 世纪 70 年代以来, 数学的理论框架和分析工具在音乐研究中得到了广泛而深刻的应用, 这从

[17]萧友梅 (1884—1940), 字思鹤, 又字雪明, 广东香山县 (今属中山市) 人, 音乐教育家、作曲家.

[18]刘天华 (1895—1932), 江苏江阴 (今属张家港市) 人, 作曲家、演奏家、音乐教育家. 诗人刘半农之弟, 音乐家刘北茂之兄.

书后所列出的中外参考文献中最近十几年的研究论文和专著就可以窥豹一斑. 作者试图在适当的范围内对音乐与数学方面的一些新方法、新工具有所介绍, 但这也使得本书超出了原先仅仅作为通选课教材的编写计划, 可以作为了解现代音乐与数学理论研究的一本入门书. 事实上, 在第五、六、七章中, 我们用相当的篇幅介绍了现代音乐理论中的音类集合 (pitch class set)、广义音程 (generalized interval) 和变换 (transformation) 等方面的内容. 另外, 本书没有涉及电子音乐等包含人工合成声音效果的作品. 即使讨论了利用随机方法、人工智能等技术, 借助计算机进行辅助创作, 其最终产生的作品仍然是由传统乐队演奏的.

全书内容大致可以分成三部分. 第一部分包括前三章, 从介绍音乐的一些基本知识开始, 进而通过弦的振动方程介绍泛音列的生成、梅森[19]定律等, 然后介绍律学. 这部分内容是介绍音乐与数学之间关系时总会讲到的比较传统的内容. 第二部分就是第四章, 介绍了一些重要的音乐概念: 调式、音阶、和弦及其进行等, 基本上属于音乐基础理论, 没有涉及数学. 然而, 这一章是承前启后的, 它为后面的章节打下了基础. 第五~八章属于第三部分, 分别介绍了如何用数学方法来分析和理解音乐的三大要素: 旋律、节奏、和声, 以及非确定性在音乐理论和实践中的作用. 全书各章之间的逻辑关系大致如图 2 所示.

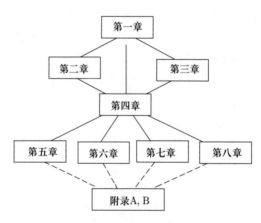

图 2　全书各章逻辑关系

从图 2 可以看出, 本书的各章之间在逻辑上并不形成严格的线性关系. 这意味着读者完全不必按照章节的排列顺序阅读, 而是可以跳过某些章节, 直接去阅读自己感兴趣的内容.

[19]梅森 (Marin Mersenne, 1588—1648), 法国神学家、哲学家、数学家、音乐理论家. 梅森素数 $M_n = 2^n - 1$ 由其得名.

书中有一些数学定理给出了证明. 我们沿用通常教科书的惯例, 用符号 □ 表示一个证明的结束. 书中安排了一些习题, 其中一部分是帮助读者加深理解相关知识的练习, 另一部分是对正文内容的进一步推广, 还有一部分则是引发读者进一步思考的问题.

本书可作为高等院校素质教育课程、通识教育同类课程的教材或者教学参考书, 也可供音乐、数学等领域的研究者参考. 推而广之, 对音乐与数学之间关系感兴趣的广大读者都可以把本书作为音乐与数学方面的入门导引.

在本书的编写过程中, 我们参考了一些相关题材的专著和教科书, 主要包括 [32, 49, 69, 73, 76, 77] 以及 [27]. 在音乐理论方面, 我们主要参考了 [10, 12, 13, 33, 56] 以及工具书 [25, 26, 31, 55, 67] 等. 书中音乐家的生卒年份等资料多数来源于百度和维基百科 (wikipedia.org) 等网上资源, 谱例则大多是根据 IMSLP (The International Music Score Library Project, imslp.org) 收集的公共领域资料重新排版生成的. 特此说明.

本书作者长期从事数学理论和应用方面的教学、研究工作, 在音乐理论方面只能算是一个业余爱好者, 因此书中肯定会有不少疏漏不周乃至错误的地方, 恳请专家学者和广大读者朋友不吝赐教.

衷心感谢参与 "音乐与数学" 课程建设的北京大学艺术学院毕明辉教授和助教团队的各位同学, 感谢历年来参与这门课程的所有热情听众, 他们对本书的选材、表述、习题等方面都提出了许多宝贵的意见和建议, 也帮助作者纠正了一些错误和疏漏. 在此我还要特别感谢北京大学出版社的曾琬婷女士. 由于书中涉及音乐和数学两个很不相同的专业领域, 使得她在本书的编辑、校对、出版过程中付出了比一般数学书籍多得多的额外辛劳.

<div style="text-align:right">

王 杰

2018 年 8 月

</div>

目 录

第一章 音乐基础知识 ······························· 1
§1.1 声音 ··· 1
§1.2 乐音体系 ······································· 6
§1.3 唱名 ··· 11
§1.4 音乐的坐标系——五线谱 ························· 13
§1.5 音程 ··· 16
§1.6 协和音程与不协和音程 ··························· 20

第二章 弦的振动 ···································· 24
§2.1 一维振动方程 ··································· 24
§2.2 一维振动方程的解 ······························· 25
§2.3 振动模态与泛音 ································· 27
§2.4 达朗贝尔行波解 ································· 29
§2.5 傅里叶级数与拨弦振动 ··························· 31

第三章 乐律——乐音体系的生成 ······················ 38
§3.1 三分损益法 ····································· 38
§3.2 毕达哥拉斯五度相生律 ··························· 41
§3.3 纯律与中庸律 ··································· 44
§3.4 平均律 ··· 49
§3.5 音分 ··· 54
§3.6 连分数 ··· 56

第四章 调式、音阶与和弦 ··························· 61
§4.1 调式与音阶 ····································· 61
§4.2 和弦 ··· 65
§4.3 调式中的和弦 ··································· 68

第五章 音乐与对称 ································· 76
§5.1 等价关系与音类 ································· 76
§5.2 旋律的移调变换 ································· 81

§5.3 旋律的逆行与倒影 · 86
§5.4 旋律的变换群 · 89
§5.5 十二音技术 · 95
§5.6 音列的计数 · 101

第六章 节奏 · 109
§6.1 固定节奏型 · 109
§6.2 节奏型的影子与轮廓 · 113
§6.3 比约克伦德算法与欧几里得节奏 · 116
§6.4 相移与《拍掌音乐》 · 118

第七章 和弦与音网 · 127
§7.1 和弦的几何 · 127
§7.2 音阶 · 136
§7.3 三和弦之间的变换 · 142
§7.4 音网 · 146
§7.5 新黎曼群 · 153

第八章 音乐与随机性 · 160
§8.1 音乐骰子游戏 · 160
§8.2 随机音乐 · 166
§8.3 马尔科夫链 · 170
§8.4 有色彩的噪声, $1/f$ 音乐 · 174

附录 A 集合与映射 · 180

附录 B 与书中内容有关的群论知识 · 185

参考文献 · 195

名词索引 · 200

人名索引 · 206

第一章 音乐基础知识

§1.1 声　　音

声音 (sound) 是音乐的载体. 要了解音乐, 就需要了解声音的基本性质以及我们是如何感受声音的.

声音是由振动产生的. 振动的弦引起周围空气的疏密变化, 就形成声波 (参见图 1.1). 声波是**纵波** (longitudinal wave).

图 1.1　振动的弦产生的空气中的纵波

声音的**物理属性**主要有四个:
(1) 声音的高低是由振动频率决定的, 对应于音乐中的**音高** (pitch);
(2) 声音的强弱是由空气压力决定的, 对应于音乐中的**力度** (dynamics);
(3) 声音持续的长度, 对应于音乐中的**时值** (duration);
(4) 不同声音的特点是由其振动频谱决定的, 对应于音乐中的**音色** (timbre).

通常人耳能够听见的声音，其振动频率范围为 20 ~ 20 000 Hz (赫兹[1])．中央 C 上方的 A 定义为 440 Hz, 即每秒振动 440 次, 称为**音乐会音高** (concert pitch)．

在国际单位制中，压力的单位是帕斯卡[2] (pascal, Pa)：

$$1\text{ Pa} = 1\text{ N/m}^2 = 1\text{ kg/(m}\cdot\text{s}^2).$$

人耳对于空气压力的感觉是非常灵敏的．在 1 000 Hz 下，人耳听觉的下限是 20 μPa (即 2×10^{-5} Pa)．根据维基百科的说法，这相当于一只蚊子在 3 m 远处飞所发出的声音大小．

人耳对于声音强弱的感觉并不是线性的．为了引进合适的度量方式，我们先复习指数函数和对数函数．

指数函数 (exponential function) 定义为

$$y = a^x,$$

其中常数 a 满足 $a > 0$ 且 $a \neq 1$, 称为指数函数的**底**．图 1.2 给出了 $a = 2$ 和 $a = 1/2$ 的指数函数的图像．

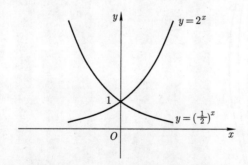

图 1.2 指数函数

对数函数 (logarithmic function) 是指数函数的反函数．如果 $y = a^x$, 则称 x 是以 a 为底的 y 的对数，记作

$$x = \log_a y,$$

其中常数 a 称为对数的**底**, y 称为**真数**．与指数函数一样，这里同样要求 $a > 0$ 且 $a \neq 1$. 图 1.3 给出了底为 2 和 1/2 的对数函数的图像．

[1] 赫兹 (Heinrich Rudolf Hertz, 1857—1894), 德国物理学家．
[2] 帕斯卡 (Blaise Pascal, 1623—1662), 法国数学家、物理学家．

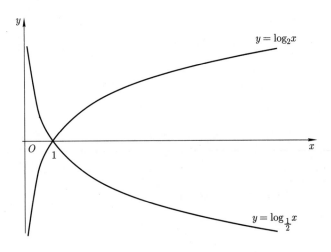

图 1.3 对数函数

对数函数有如下基本性质:
$$\log_a xy = \log_a x + \log_a y, \quad \log_a \frac{x}{y} = \log_a x - \log_a y.$$

假设常数 b 也满足 $b > 0$ 且 $b \neq 1$, 则有对数函数的**换底公式**
$$\log_a x = \frac{\log_b x}{\log_b a}.$$

例 1.1.1 已知 $\log_{10} 2 = 0.301$, 求 $\log_2 100$.

解 根据换底公式, 有
$$\log_2 100 = \frac{\log_{10} 100}{\log_{10} 2},$$

而根据对数函数的定义, 有 $\log_{10} 100 = 2$, 所以
$$\log_2 100 = \frac{2}{0.301} \approx 6.644\,5.$$

习题 1.1.2 根据定义计算下列对数:

(1) $\log_{10} 1\,000\,000$; (2) $\log_3 243$; (3) $\log_2 \frac{1}{64}$; (4) $\log_2 128$;

(5) $\log_{10} 1$; (6) $\log_{10} 0.000\,01$; (7) $\log_4 1\,024$; (8) $\log_6 \frac{1}{36}$;

(9) $\log_4 32$; (10) $\log_{36} 6$.

在声学中,用**声压水平** (sound pressure level, SPL) 来度量声音的强弱,定义为
$$L_p = 20\log_{10}\frac{p}{p_0},$$
其中 p_0 是听觉下限阈值 20 μPa, p 是实际声压. 这样定义的声压水平, 其单位是**分贝** (decibel, dB). 表 1.1 中列出了不同场景下的一些声压水平.

表 1.1 声压水平

场景	距离	声压水平/dB
非常安静的房间	周围	20 ~ 30
正常谈话	1 m	40 ~ 60
公共汽车	10 m	60 ~ 80
油锯	1 m	110
小号	0.5 m	130
最响的人声	0.25 m	135
疼痛阈值	耳边	130 ~ 140
喷气飞机引擎	100 m	110 ~ 140
7.62 mm 口径步枪	距射手 1 m	150 ~ 170

需要指出的是, 人耳对于不同频率的声音有着不同的听觉下限阈值 (参见图 1.4). 一般而言, 人耳的听觉对于低频声音的响应是比较差的, 而对于 3 000 ~ 4 000 Hz 的高频声音, 人耳的听觉下限阈值可以低至 −6 dB. 基于这个事实, 现代音响设备中都有**频率均**

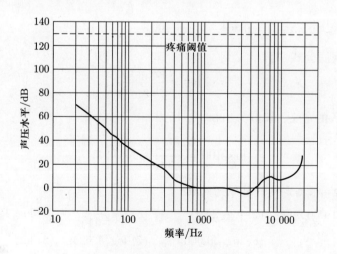

图 1.4 不同频率的听觉下限阈值

衡器 (frequency equalizer), 其最基本的功能是可以分频段调节设备的频率响应水平. 例如, 适当提高设备在低频段和高频段的频率响应, 就可以在一定程度上补偿人耳对频率响应的不均匀性. 频率均衡器的另一个重要功能是补偿音响系统本身对频率响应的不均衡性, 使得系统能够更好地还原演出现场的效果.

声压水平是声压比的对数函数. 假设声音的强度从 10 dB 变到 100 dB, 两者相差 10 倍. 记 10 dB 时的声压为 p_1, 100 dB 时的声压为 p_2, 1000 Hz 时的听觉下限阈值为 $p_0 = 20\ \mu\text{Pa}$, 则有

$$20 \log_{10} \frac{p_1}{p_0} = 10, \qquad 20 \log_{10} \frac{p_2}{p_0} = 100.$$

根据对数函数的性质, 我们有

$$\log_{10} p_1 - \log_{10} p_0 = 0.5, \quad \log_{10} p_2 - \log_{10} p_0 = 5,$$

由此得出 $\log_{10}(p_2/p_1) = \log_{10} p_2 - \log_{10} p_1 = 4.5$. 这说明 p_2 与 p_1 之比为

$$\frac{p_2}{p_1} = 10^{4.5} \approx 31\,623.$$

换言之, 声音的强度增加了十倍, 实际的声压增加了三万多倍. 这反映了人耳听觉的实际情况——对于声音强度的感受能力呈对数曲线. 这个事实的一个应用是: 在音响设备中, 音量调节模块的变化不能设计成线性的, 而需要设计成指数型的, 以补偿听觉的对数特性, 使得音量调节的实际效果呈现线性关系.

习题 1.1.3 在距离声源一定距离处测得其声压水平为 30 dB. 提高声源强度后, 在同一地点测得其声压增加了一倍, 问: 现在的声压水平是多少分贝? (已知 $\log_{10} 2 \approx 0.301$, 结果精确到两位小数.)

五线谱是目前世界上通行的一种记谱方法. 在五线谱中, 用不同的音符表示乐音持续的不同长度. 图 1.5 给出了不同音符的名称. 音符所代表的时值是一个相对长度. 例如, 假定以四分音符的时值为 1 拍, 则一个全音符的时值为 4 拍, 一个二分音符的时值为 2 拍, 一个八分音符的时值为 1/2 拍, 一个十六分音符的时值为 1/4 拍.

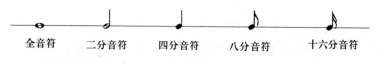

图 1.5 不同的音符及其名称

不同的乐器能够发出不同的声响. 即使演奏同一个音符, 人们也能够辨别出是钢琴、

小提琴还是小号的声音,因为它们各自具有不同的音色. 图 1.6 中, 自上而下分别显示了钢琴、小提琴和小号演奏 "音乐会音高" A_4 音符 (440 Hz) 时发出的声音波形.

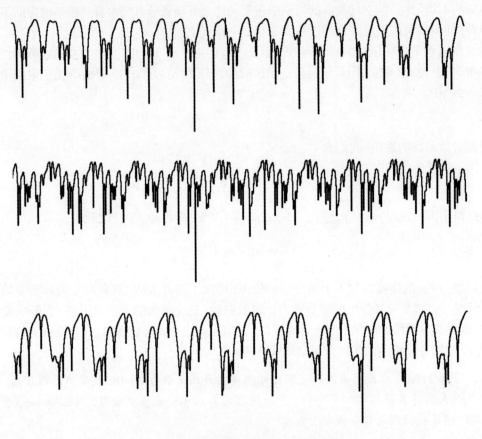

图 1.6 钢琴、小提琴和小号发出的声音波形

§1.2 乐音体系

根据发出声音的物体振动规律的不同, 可以把声音分为**乐音** (musical tone) 和**噪音** (noise) 两大类. 乐音是持续有规律的振动产生的声音, 而噪音是由无规律、起伏不定的振动产生的声音. 图 1.7 显示了一段白噪声的波形, 它是电视机在没有信号时发出的声音.

在音乐中所使用的主要是乐音, 但也离不开噪音. 特别值得提出的是**打击乐器** (per-

图 1.7 一段白噪声的波形

cussion instrument). 在打击乐器中, 有一类是具有**固定音高的** (definitely pitched), 例如**木琴** (xylophone)、**定音鼓** (timpani) 等; 还有一类是**无固定音高的** (indefinitely pitched), 例如小军鼓 (snare drum)、大镲 (cymbal) 等. 图 1.8 是民乐中大锣发出的声音波形, 读者可以将其与图 1.6 中三种乐器的声音波形以及图 1.7 中的白噪声波形进行比较.

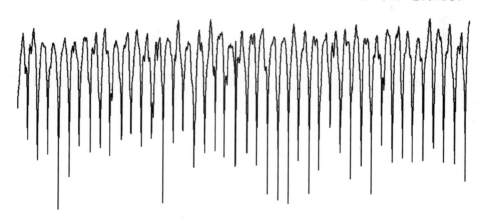

图 1.8 大锣发出的声音波形

音乐中所使用的、具有固定音高的全体乐音构成一个**集合**, 称作**乐音体系**, 其中的元素 (乐音) 称作**音级** (scale step). 由于乐音体系中的元素具有不同的音高, 因此可以把全体音级从低到高排列起来, 得到**音级列**. 音级列中相邻的两个音级之间相差 1 个**半音** (semitone). 在钢琴键盘上, 任意两个相邻的琴键 (包括白键和黑键) 发出的声音都相

差 1 个半音. 隔开一个琴键的两个琴键发出的声音都相差 1 个**全音** (whole tone). 钢琴键盘上各个琴键之间半音和全音的排列见图 1.9.

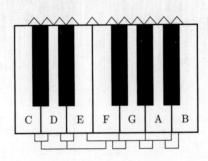

图 1.9　钢琴键盘 (图中 ∧ 表示半音, ⊔ 表示全音)

标准的钢琴键盘共有 88 个琴键, 几乎包括了乐音体系中的全部乐音. 要讨论乐音, 就需要给每个音级起一个名字, 称为**音名** (pitch name). 基本的音名只有 7 个, 就是 C, D, E, F, G, A, B. 它们在钢琴键盘上的位置见图 1.9. 进一步, 在每一个**八度** (octave) 中, 相应位置的音级循环重复使用这 7 个音名, 这就产生了重名的音级. 为了区别不同八度之间同名的音级, 人们把这些音级分成若干**音组**. 按照国际通行的记号, 位于钢琴键盘中央的那一组白键的音级分别记作

$$C_4, D_4, E_4, F_4, G_4, A_4, B_4,$$

其中 C_4 称为**中央 C** (middle C); 比它们高一个八度 (在其右边) 的一组白键的音级分别记作

$$C_5, D_5, E_5, F_5, G_5, A_5, B_5;$$

中央 C 左边那组白键的音级分别记作

$$C_3, D_3, E_3, F_3, G_3, A_3, B_3.$$

以此类推. 在标准的钢琴键盘上, 最高的音级是 C_8, 最低的音级是 A_0. 图 1.10 给出了完整的标准钢琴键盘图.

在后面的许多讨论中, 所涉及的音级往往限于两个八度范围内. 这时可以省略音名的下标, 直接用 C, D, ⋯, B 表示第一个八度中的音级, 而用 C′, D′, ⋯, B′ 表示高八度的音级. 使用这个约定, 从图 1.10 中可以看出, 7 个音名之间的关系为: E 和 F 之间是半音, B 和 C′ 之间是半音, 其他相邻的音名之间都是全音.

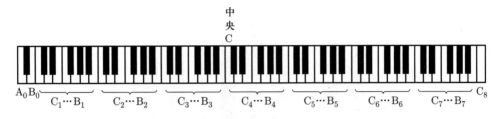

图 1.10 标准钢琴键盘 (88 个琴键)

著名的奥地利制造商 Bösendorfer 制造的 Imperial 290 型钢琴是世界上最大的钢琴, 它长 2.9 m, 宽 1.68 m, 净重 552 kg. Imperial 290 型钢琴也是唯一具有 97 个琴键的钢琴. 它在通常的最低音键 A_0 左侧增加 9 个琴键, 把最低音扩展到 C_0, 形成一个完整的八度, 使得 Imperial 290 型钢琴的音域达到了完整的 8 个八度. 这也是有些文献说乐音体系包含 97 个音级的原因.

以 C, D, E, F, G, A, B 为音名的音级称为**基本音级**. 将基本音级加以升高或降低所得到的音级称为**变化音级**. 变化音级分为: 升音级、降音级、重升音级、重降音级四种, 其记号是在基本音级字母的前面添加**变音记号** (accidental). 变音记号共有五种:

(1) **升号** (sharp) ♯, 表示把基本音级升高 1 个半音;

(2) **降号** (flat) ♭, 表示把基本音级降低 1 个半音;

(3) **重升号** (double sharp) ×, 表示把基本音级升高 1 个全音;

(4) **重降号** (double flat) ♭♭, 表示把基本音级降低 1 个全音;

(5) **还原号** (natural) ♮, 表示把已升高 (包括重升) 或降低 (包括重降) 的音级还原成基本音级.

将基本音级升高 1 个半音得到升音级 (参见图 1.11)

♯C, ♯D, ♯E, ♯F, ♯G, ♯A, ♯B;

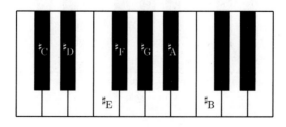

图 1.11 升音级

将基本音级降低 1 个半音得到降音级 (参见图 1.12)

♭C, ♭D, ♭E, ♭F, ♭G, ♭A, ♭B;

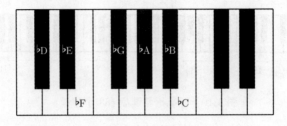

图 1.12　降音级

将基本音级升高 1 个全音得到重升音级 (参见图 1.13)
×C, ×D, ×E, ×F, ×G, ×A, ×B;

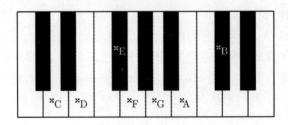

图 1.13　重升音级

将基本音级降低 1 个全音得到重降音级 (参见图 1.14)
♭♭C, ♭♭D, ♭♭E, ♭♭F, ♭♭G, ♭♭A, ♭♭B;

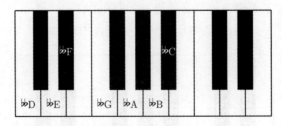

图 1.14　重降音级

为了区别不同八度之间同名的音级, 必要时与基本音级一样, 可以在不同音组的符号前面添加变音记号, 以示区别, 例如
$^\flat B_1$, $^\sharp E_2$, $^\flat D_3$, $^{\flat\flat} A_4$, $^\times G_5$, $^\sharp F_6$.

从上面的讨论可以看出，乐音体系中的一个音级 (对应于某一个音高，也对应于钢琴键盘上的某一个键) 可以有不同的音名. 例如，E_4 与 $^{\times}D_4$ 以及 $^{\flat}F_4$，在钢琴键盘上都是同一个键，发出的是同一个音. 两个不同的音名称为**等音的** (enharmonic)，如果它们具有相同的音高. 这样的音也称为 "异名同音". 图 1.15 列出了全部的异名同音.

| $^{\sharp}$B
C
$^{\flat\flat}$D | $^{\times}$B
$^{\sharp}$C
$^{\flat}$D | $^{\times}$C
D
$^{\flat\flat}$E | $^{\sharp}$D
$^{\flat}$E
$^{\flat\flat}$F | $^{\sharp}$E
F
$^{\flat}$F | $^{\times}$E
$^{\sharp}$F
$^{\flat}$G | $^{\times}$F
G
$^{\flat}$A | $^{\sharp}$G
$^{\flat}$A | $^{\times}$G
A
$^{\flat\flat}$B | $^{\sharp}$A
$^{\flat}$B
$^{\flat\flat}$C | $^{\times}$A
B
$^{\flat}$C |

图 1.15　异名同音表

对于异名同音，需要说明两点：首先，在历史上这些不同的音名曾经代表不同的音高，对此我们后面要专门讨论；其次，即使现在这些不同的音名代表相同的音高，它们也反映了这个音本身的不同性质，以及它们与其他音之间的不同关系. 因此，不能简单地说 "$^{\sharp}$C 等于 $^{\flat}$D".

§1.3　唱　　名

音名是一种用字母 C, D, E, F, G, A, B 为乐音体系中的每个音级命名的方式. 与此同时，人们还使用其他的方法给乐音起名字. 例如，曾经广为流传的电影《音乐之声》[3]中的那首 "Do re mi"，就给出了另一种被广泛采用的命名法——**唱名法**. 它用 7 个音节

$$do, \quad re, \quad mi, \quad fa, \quad sol, \quad la, \quad si$$

来命名乐音，称之为唱名，其中 mi, fa 之间和 si, do 之间是半音，其他相邻的唱名之间是全音.

在使用中，唱名法又分为**固定唱名法**和**首调唱名法**. 在固定唱名法中，7 个唱名与 7 个音名 1-1 对应：

$$do = C, \quad re = D, \quad mi = E, \quad fa = F, \quad sol = G, \quad la = A, \quad si = B.$$

因此，这 7 个唱名在钢琴键盘上的位置是固定的 (参见图 1.16).

[3] *The Sound of Music*, 20th Century Fox, 1965. 改编自 1959 年百老汇同名音乐剧.

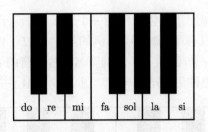

图 1.16　固定唱名法

首调唱名法又称移动唱名法. 这时唱名 do 可以是音级列中任意一个音级 (包括变化音级), 其后的 re, mi, fa, sol, la, si 按照 mi, fa 之间和 si, do 之间是半音, 其他相邻的唱名之间是全音的规则依次排列. 例如, 当 do = D 时, 唱名与音名有下列对应关系 (参见图 1.17(a)):

$$do = D, \quad re = E, \quad mi = {}^\sharp F, \quad fa = G, \quad sol = A, \quad la = B, \quad si = {}^\sharp C'.$$

又如, 当 do = $^\flat$E 时, 唱名与音名有下列对应关系 (参见图 1.17(b)):

$$do = {}^\flat E, \quad re = F, \quad mi = G, \quad fa = {}^\flat A, \quad sol = {}^\flat B, \quad la = C', \quad si = D'.$$

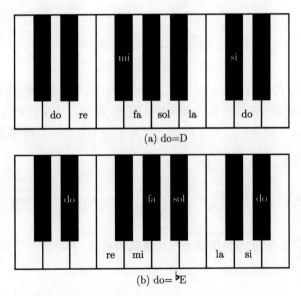

图 1.17　首调唱名法

归纳起来, 固定唱名法中的唱名与音名是 1-1 对应的, 反映的是音级列中各个音级的绝对音高; 而首调唱名法中的唱名反映的是各个音级之间的相对音高. 固定唱名

对于学习演奏乐器有方便之处,因为这时固定的唱名不仅唯一代表某个音高,同时对应于乐器上某个手指的位置. 但也正是由于同一个唱名始终代表同一个音级,所以在不同的调中无法表现其与其他音级之间的关系. 首调唱名法则相反,强调 7 个唱名之间的相互关系. 由于唱名是随着调的变换而变化,所以能够很好地反映音阶中各个音级的作用和听觉效果,易于视唱. 但学习乐器演奏时需要针对不同的调分别练习指法等,有所不便.

§1.4 音乐的坐标系——五线谱

以书面的形式将音乐记录下来的方法叫**记谱法** (notation). 目前音乐理论中普遍采用的记谱法是五线谱. 五线谱的基本形式是平面上沿水平方向的 5 条平行线. 这 5 条线自下而上分别称为一线、二线 …… 五线;两线之间的空白称为 "间",自下而上分别称为一间、二间 …… 四间. 五线四间在垂直方向构成 9 个不同高度的位置,代表 9 个不同的音高. 当 9 个位置不够用时,可以在 5 条线的下方或者上方加线,相应地形成附加的间. 这些线和间的位置与名称参见图 1.18.

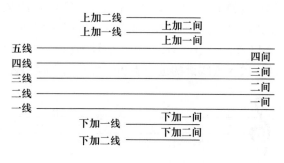

图 1.18 五线谱的构成

在五线谱上,音的高低是根据音符的符头在五线谱上的位置而定的. 位置越高,音越高;位置越低,音越低. 因此,可以把五线谱看作一个坐标系,其横轴代表时间,而纵轴代表音高. 不过五线谱上某一条线或者某一个间到底代表哪个音级,需要通过**谱号** (clef) 来确定. 常用的有**高音谱号** (treble clef) 𝄞、**低音谱号** (bass clef) 𝄢 和**中音谱号** (alto clef) 𝄡.

高音谱号 𝄞 也称为 G 谱号,其大圆圈位于二线,指明音级 G_4 所在的位置,其他音级的位置也就相应地确定了 (参见图 1.19).

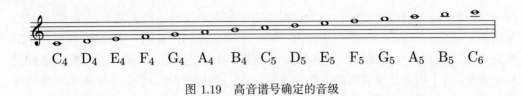

图 1.19 高音谱号确定的音级

低音谱号 𝄢 也称为 F 谱号, 其 "冒号" 的中心位于四线, 指明音级 F_3 所在的位置 (参见图 1.20).

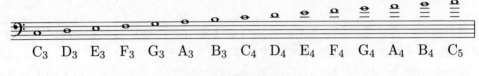

图 1.20 低音谱号确定的音级

中音谱号 𝄡 也称为 C 谱号, 其中心位于三线, 指明 C_4 (即中央 C) 所在的位置. 也有将其中心置于四线的, 这时称其为 **次中音谱号** (tenor clef).

记有谱号的五线谱称为 **谱表** (staff). 例如, 记有高音谱号的五线谱称为高音谱表. 图 1.21 给出了一种帮助记忆高音谱表中各线和间所对应音名的方法. 图 1.22 显示了钢琴上各琴键所对应的频率以及大号 (tuba)、男声、小号 (trumpet)、女声、小提琴 (violin) 和短笛 (piccolo) 的音域. 关于五线谱的进一步知识可参阅文献 [12, 10].

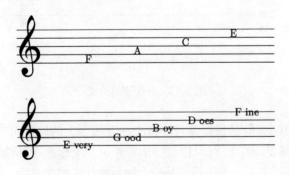

图 1.21 高音谱表

习题 1.4.1 写出图 1.23 中音符的音名 (标明其所在的音组).

习题 1.4.2 将图 1.24 中钢琴键盘上带标记的琴键所对应的音用二分音符在高音谱表上标出来.

§1.4 音乐的坐标系——五线谱 **15**

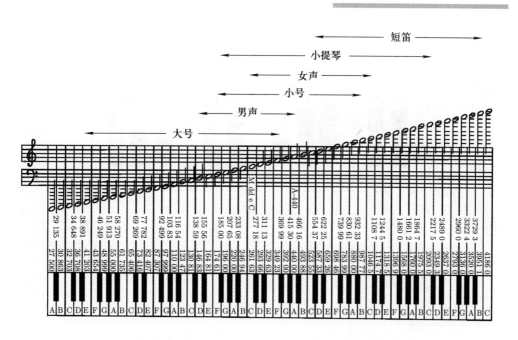

图 1.22 钢琴键盘频率与乐器、人声的音域 (引自 Daniel J. Levitin, This is your brain on music: the science of a human obsession, Dutton, New York, 2006, p.23)

图 1.23 习题 1.41 图

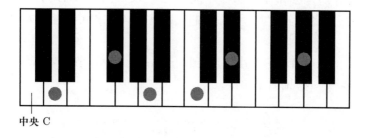

图 1.24 习题 1.4.2 图

习题 1.4.3 将图 1.25 中钢琴键盘上带标记的琴键所对应的音用四分音符在低音谱表上标出来.

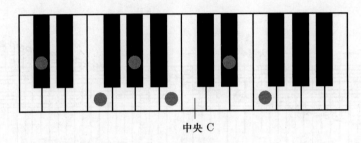

图 1.25 习题 1.4.3 图

§1.5 音　　程

在乐音体系中, 两个音级之间的距离称为**音程** (interval). 在音程中, 高的音级称为**上方音**, 也称为**冠音**; 低的音级称为**下方音**, 也称为**根音**. 音程中的两个音级可以先后发声, 称为**旋律音程**; 同时发声的称为**和声音程**.

音程的名称由 "度数" 和 "半音数" 两个因素确定.

度数是与音程中两个音级对应的音符在五线谱上包括的线和间的数目. 例如, C—E 包含两线一间或者两间一线, 故其音程是三度的.

半音数是音程所包含半音的数目. 例如, D—F 包含 3 个半音, 故其半音数为 3.

仅仅单独依靠度数或者半音数, 都无法确定音程. 例如, C—D, E—F 都是二度的, 但它们的半音数分别为 2 和 3, 所以是不同的二度. 又如, F—B, B—F′ 的半音数都是 6, 但前者是四度的, 后者是五度的. 下面我们先以基本音级之间的音程为例, 给出一些音程的名称.

半音数为 1 的二度音程称为**小二度** (the minor second). 在基本音级之间有 2 个小二度: E—F 和 B—C′ (参见图 1.26).

图 1.26 小二度

半音数为 2 的二度音程称为**大二度** (the major second). 在基本音级之间有 5 个大二度: C—D, D—E, F—G, G—A 和 A—B (参见图 1.27).

图 1.27 大二度

半音数为 3 的三度音程称为**小三度** (the minor third). 在基本音级之间有 4 个小三度: D—F, E—G, A—C′ 和 B—D′ (参见图 1.28).

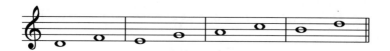

图 1.28 小三度

半音数为 4 的三度音程称为**大三度** (the major third). 在基本音级之间有 3 个大三度: C—E, F—A 和 G—B (参见图 1.29).

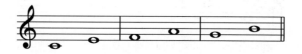

图 1.29 大三度

半音数为 5 的四度音程称为**纯四度** (the perfect fourth). 在基本音级之间有 6 个纯四度: C—F, D—G, E—A, G—C′, A—D′ 和 B—E′ (参见图 1.30).

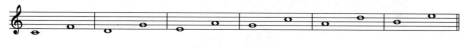

图 1.30 纯四度

半音数为 6 的四度音程称为**增四度** (the augmented fourth). 在基本音级之间有 1 个增四度: F—B (参见图 1.31).

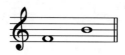

图 1.31 增四度

半音数为 6 的五度音程称为**减五度** (the diminished fifth). 在基本音级之间有 1 个减五度: B—F′ (参见图 1.32).

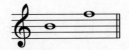

图 1.32　减五度

半音数为 7 的五度音程称为**纯五度** (the perfect fifth). 在基本音级之间有 6 个纯五度: C—G, D—A, E—B, F—C′, G—D′ 和 A—E′ (参见图 1.33).

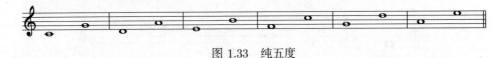

图 1.33　纯五度

半音数为 8 的六度音程称为**小六度** (the minor sixth). 在基本音级之间有 3 个小六度: E—C′, A—F′ 和 B—G′ (参见图 1.34).

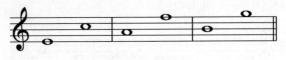

图 1.34　小六度

半音数为 9 的六度音程称为**大六度** (the major sixth). 在基本音级之间有 4 个大六度: C—A, D—B, F—D′ 和 G—E′ (参见图 1.35).

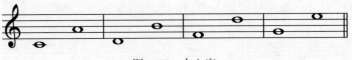

图 1.35　大六度

半音数为 10 的七度音程称为**小七度** (the minor seventh). 在基本音级之间有 5 个小七度: D—C′, E—D′, G—F′, A—G′ 和 B—A′ (参见图 1.36).

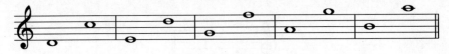

图 1.36　小七度

半音数为 11 的七度音程称为**大七度** (the major seventh). 在基本音级之间有 2 个大七度: C—B 和 F—E′ (参见图 1.37).

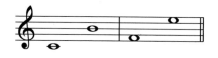

图 1.37　大七度

半音数为 12 的八度音程称为**纯八度** (the perfect octave). 在基本音级之间有 7 个纯八度: C—C′, D—D′, ⋯, B—B′ (参见图 1.38).

图 1.38　纯八度

既然音程是两个音级之间的距离, 则 0 是距离的一个特例. 相应地, 有时把半音数为 0 的一度音程称为**纯一度** (the prime).

上面介绍的大、小二度, 大、小三度, 大、小六度, 大、小七度音程, 以及纯一度、纯四度、纯五度、纯八度、增四度、减五度音程统称为**自然音程** (diatonic interval). 从自然音程出发, 改变其半音数, 可以得到**变化音程**. 在一个音程中升高根音或者降低冠音, 都可以减少其半音数; 反之, 升高冠音或者降低根音可以增加音程的半音数.

大音程和纯音程增加 1 个半音数, 得到的是增音程. 例如, ♭G—A 和 G—♯A 都是大二度的 G—A 增加 1 个半音数得到的, 它们的音程都是**增二度** (the augmented second). 纯四度的 D—G 增加 1 个半音数, 得到 ♭D—G 或者 D—♯G, 它们的音程称为**增四度** (the augmented fourth).

小音程和纯音程减少 1 个半音数, 得到的是减音程. 例如, 把小七度的 E—D′ 减少 1 个半音数, 得到 ♯E—D′ 或者 E—♭D′, 它们的音程称为**减七度** (the diminished seventh). 又如, ♯D—A 和 D—♭A 都是纯五度的 D—A 减少 1 个半音数得到的, 它们的音程都是**减五度** (the diminished fifth).

还可以把增音程增加 1 个半音数, 得到倍增音程; 把减音程减少 1 个半音数, 得到倍减音程. 更多的内容请参见文献 [10]. 表 1.2 给出了以 C (♯C) 为根音的自然音程和变化音程的名称及其相应的半音数. 需要说明的是, 因为纯一度的半音数等于 0, 无论怎样变动都将使其半音数增加, 成为增一度, 所以不存在减一度. 事实上, 表 1.2 中列出的一些增、减音程也只是在理论上存在.

表 1.2 自然音程与变化音程 (括号中的数字是半音数)

音程\度数	减音程	小音程	纯音程	大音程	增音程
一度			C—C (0)		C—♯C (1)
二度	♯C—♭D (0)	C—♭D (1)		C—D (2)	C—♯D (3)
三度	♯C—♭E (2)	C—♭E (3)		C—E (4)	C—♯E (5)
四度	♯C—F (4)		C—F (5)		C—♯F (6)
五度	♯C—G (6)		C—G (7)		C—♯G (8)
六度	♯C—♭A (7)	C—♭A (8)		C—A (9)	C—♯A (10)
七度	♯C—♭B (9)	C—♭B (10)		C—B (11)	C—♯B (12)
八度	♯C—C′ (11)		C—C′ (12)		C—♯C′ (13)

习题 1.5.1 写出图 1.39 中音程的完整名称:

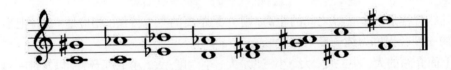

图 1.39 习题 1.5.1 图

习题 1.5.2 以图 1.40 中的音级为根音,向上构成指定的音程.

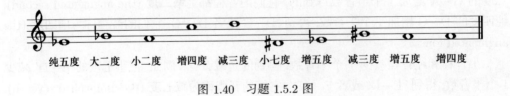

图 1.40 习题 1.5.2 图

§1.6 协和音程与不协和音程

不同的音程给人的听觉感受是不同的,在音乐中的作用也是不同的. 通常认为: 纯四度、纯五度和纯八度音程, 以及大、小三度, 大、小六度音程属于**协和音程** (consonant interval); 二度、七度音程和其他所有增、减音程都属于**不协和音程** (dissonant interval).

协和音程中的三度、六度音程与纯音程有很大不同, 所以进一步把协和音程分为完全协和音程 (纯音程) 和不完全协和音程 (大、小三度, 大、小六度音程).

音乐给人以和谐之美. 不同的声音放在一起是否协和的问题自古以来就是音乐中的一个重要问题, 相关的研究汗牛充栋. 另外, 音程是否协和又带有一定的主观性. 同一个音程, 在不同的历史时期, 对于不同民族、文化背景的人群, 引起的感觉可能是不同的. 因此, 要给协和音程和不协和音程下一个客观的定义并非易事.

毕达哥拉斯理论 毕达哥拉斯坚信 "万物皆数". 他很早就发现了声音的高低与发声物体的一些物理特征之间的联系. 传说有一天毕达哥拉斯路过萨摩斯岛上一家铁匠铺, 听到铁锤敲击的声音和谐动听, 很像音乐的和声. 他感觉很奇怪, 于是长时间地聆听和研究其中的奥秘. 最终他发现, 如果不同的铁锤的质量彼此成整数比, 它们共同敲击物件时, 和谐的声音就会出现. 这个结论让他欣喜若狂, 因为通过研究他已经认识到, 在弦乐器中, 弦的长度与音高 (当时尚无频率的概念) 是成反比例关系的, 弦长缩短 1/2, 音高相差八度. 铁锤质量的整数比使得毕达哥拉斯联想到: 长度成整数比的弦也应该能够发出和谐的声音. 这就导出了毕达哥拉斯对于协和音程的认识, 用现代术语来讲就是: 两个声音的振动频率之比越简单, 相应的音程就越协和. 因此, 纯一度 (1:1)、纯八度 (1:2)、纯五度 (2:3) 和纯四度 (3:4) 是完全协和音程; 六度 (3:5) 和三度音程 (4:5) 是不完全协和音程; 二度 (8:9) 和七度音程 (8:15) 以及一切增、减音程都是不协和音程.

赫尔姆霍茨[4]理论 赫尔姆霍茨认为, 两个音级同时发声, 不含拍音的为协和音程, 实际中每秒少于 6 个拍音或者多于 120 个拍音的也算作协和音程; 含有拍音的为不协和音程, 特别是每秒含 33 个拍音的最不协和.

什么是 "拍音" 呢? 用三角函数的知识可以比较简洁、清楚地说明这个问题. 假设一个声音的频率是 ω, 另一个是 $\omega + \delta$, 则它们的叠加可表示为

$$\sin(2\pi\omega t) + \sin(2\pi(\omega + \delta)t). \tag{1.1}$$

根据三角函数的和差化积公式

$$\sin\alpha + \sin\beta = 2\sin\frac{\alpha+\beta}{2}\cdot\cos\frac{\alpha-\beta}{2},$$

(1.1) 式可化为

$$2\sin\left(2\pi\left(\omega+\frac{\delta}{2}\right)t\right)\cdot\cos(\pi\delta t).$$

[4]赫尔姆霍茨 (Hermann Ludwig Ferdinand von Helmholtz, 1821—1894), 德国生理学家、物理学家、解剖学家.

这说明，两个声音叠加得到的是一个频率为 $\omega+\delta/2$ 的声音，但是其音量不是恒定的，而是以 δ 为周期变化的. 当 δ 较小时，听上去就会产生**拍音** (beat). 图 1.41 显示了

$$\sin(88\pi t)+\sin(100\pi t) \quad (0\leqslant t\leqslant 1)$$

的图像，代表了频率为 44 Hz 和 50 Hz 的两个声音叠加，相应的 $\delta=6$. 在图 1.41 中可以明显地看出最终的叠加效果在 1 秒内形成了 6 个拍音.

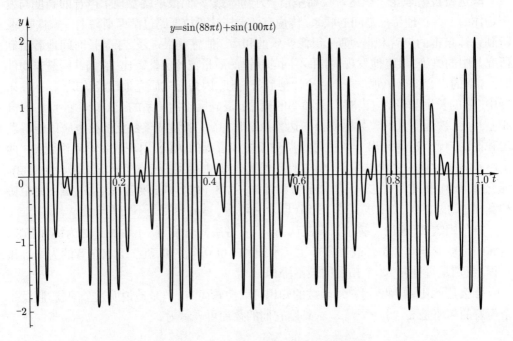

图 1.41 $\sin(88\pi t)+\sin(100\pi t)$ 的图像

拍音理论的不足之处在于：同一个音程在不同的八度中会发生性质变化. 例如，C_4（中央 C）的频率约为 262 Hz，而 D_4 的频率约为 294 Hz，二者叠加会产生每秒约 32 个拍音. 这说明大二度的 C_4—D_4 是不协和的. 但是，升高两个八度之后，C_6 和 D_6 的频率分别约为 1047 Hz 和 1175 Hz，二者叠加会产生每秒约 128 个拍音. 按照上述理论，这时大二度的 C_6—D_6 就变成协和音程了. 这显然是不能令人满意的. 与此相比，赫尔姆霍兹的泛音列重合理论显得更为合理. 我们将在下一章加以介绍.

习题 1.6.1 在钢琴的中高音区，每个琴键都对应两三根相同音高的琴弦，称作"同音弦组". 中央 C 上方 A_4 的同音弦组包含三根琴弦，其频率为 440 Hz. 调音师校准了

其中的两根琴弦后,让第三根琴弦与另两根中的一根同时发声,听到每秒 3 个拍音. 这时第三根琴弦可能的频率是多少?

斯图姆夫[5]的实验结果　在大规模心理学实验的基础上,斯图姆夫给出了一个关于协和音程的心理学解释. 他向没有受过音乐训练的被试同时播放两个不同音高的声音,要被试回答听到的是一个声音还是两个声音. 被试错误地回答"是一个声音"的比例越高,就说明该音程的协和程度越高. 斯图姆夫的实验结果显示,对于不同的音程,回答"是一个声音"的比例如下[6]:

八度	五度	四度	三度	增四度/减五度	二度
75%	50%	33%	25%	20%	10%

这个结果与毕达哥拉斯的观点比较契合. 关于协和与不协和音程的研究历史,读者可以进一步阅读文献 [32, §4.3]. 更多基于现代心理学实验的研究结果可以参看文献 [42, 65, 66].

变换是数学中的重要概念. 在音乐中,变换同样具有重要的意义. 对于音程就可以做各种变换,其中一种是音程的**转位** (inversion). 给定一个音程,把它的上方音降低八度,或者将其下方音升高八度,这样得到的新音程称为**转位音程** (inverted interval).

根据音程的度数定义容易看出,音程转位把一度与八度音程互换,二度与七度音程互换,三度与六度音程互换,四度与五度音程互换; 而根据半音数的定义可以得到,音程转位把大、小音程互换,把增、减音程互换,保持纯音程不变.

结合上面关于协和音程的讨论,可以得出结论: 音程转位不改变其是否协和的性质.

[5]斯图姆夫 (Carl Stumpf, 1848—1936), 德国哲学家、心理学家.
[6]转引自文献 [31, p.202].

第二章 弦的振动

§2.1 一维振动方程

设一条细弦被固定在 x 轴上点 $(0,0)$ 和 $(L,0)$ 之间 (参见图 2.1). 设 $u(x,t)$ 是弦上 x 处在时刻 t 的位移. 取弦上的一小段 PQ, 点 P 和 Q 的坐标分别为 $(x_0, u(x_0,t))$ 和 $(x_0 + \Delta x, u(x_0 + \Delta x, t))$. 假定 P,Q 两点的张力大小相等, 设为 T. 考虑这两个张力在垂直方向的分量 T_P, T_Q. 按照 u 轴的定向, T_P 应该为负的, T_Q 应该为正的. 因此, 弦在垂直方向受到的恢复力为

$$T_Q - T_P = T\sin\beta - T\sin\alpha.$$

再假定弦振动时位移很小, 因此有近似

$$\sin\alpha \approx \tan\alpha = \left.\frac{\partial u}{\partial x}\right|_{x=x_0}, \quad \sin\beta \approx \tan\beta = \left.\frac{\partial u}{\partial x}\right|_{x=x_0+\Delta x}.$$

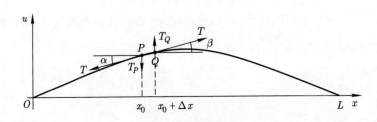

图 2.1 弦的振动

根据牛顿第二定律, 有 $F = ma$. 假设弦是各处均匀的, ρ 是其线密度, 则小段弦 PQ 的质量为 $m \approx \rho \Delta x$. 设这段弦的整体加速度为 a, 则有

$$T\left(\left.\frac{\partial u}{\partial x}\right|_{x=x_0+\Delta x} - \left.\frac{\partial u}{\partial x}\right|_{x=x_0}\right) = \rho \Delta x \cdot a,$$

进一步得到

$$\frac{\left.\frac{\partial u}{\partial x}\right|_{x=x_0+\Delta x} - \left.\frac{\partial u}{\partial x}\right|_{x=x_0}}{\Delta x} = \frac{\rho}{T}a.$$

令 $\Delta x \to 0$, 则上式右端的 a 趋向于弦在 x_0 处的加速度 $\frac{\partial^2 u}{\partial t^2}\big|_{x=x_0}$, 而上式的左端趋向于 $\frac{\partial^2 u}{\partial x^2}\big|_{x=x_0}$, 进而得到
$$\frac{\partial^2 u}{\partial x^2} = \frac{\rho}{T}\frac{\partial^2 u}{\partial t^2}.$$
令 $c = \sqrt{T/\rho}$, 则最终得到
$$\frac{\partial^2 u}{\partial t^2} = c^2 \frac{\partial^2 u}{\partial x^2}. \tag{2.1}$$
这就是两端固定的弦产生的振动必须满足的一维振动方程.

§2.2 一维振动方程的解

因为弦的两端 $(x = 0, L)$ 是固定的, 所以一维振动方程 (2.1) 还需要满足**边值条件** (boundary value condition)
$$u(0, t) = u(L, t) = 0, \quad \forall t \geqslant 0. \tag{2.2}$$

分离变量法. 设 $u(x, t) = \Phi(x)\Psi(t)$, 则有
$$\frac{\partial^2(\Phi(x)\Psi(t))}{\partial t^2} = c^2 \frac{\partial^2(\Phi(x)\Psi(t))}{\partial x^2}.$$
于是有
$$\Phi(x)\frac{\mathrm{d}^2 \Psi(t)}{\mathrm{d}t^2} = c^2 \Psi(t)\frac{\mathrm{d}^2 \Phi(x)}{\mathrm{d}x^2},$$
整理后可得
$$\frac{1}{c^2}\frac{\Psi''(t)}{\Psi(t)} = \frac{\Phi''(x)}{\Phi(x)}.$$
上式的两端分别是 t, x 的函数, 故只能为常数. 记这个常数为 $-\lambda$, 就得出
$$\Phi''(x) + \lambda \Phi(x) = 0.$$
显然 $\Psi(t) \not\equiv 0$, 故由
$$u(0, t) = \Phi(0)\Psi(t) = 0, \quad \forall t \geqslant 0$$
推出 $\Phi(0) = 0$. 同理可得 $\Phi(L) = 0$. 于是得到一个满足边值条件的二阶常系数齐次微分方程
$$\Phi''(x) + \lambda \Phi(x) = 0, \quad \Phi(0) = \Phi(L) = 0.$$

根据微分方程理论, 其特征方程为 $z^2 + \lambda = 0$. 分别考虑三种情形:

情形 I 若 $\lambda < 0$, 则 $z = \pm\sqrt{-\lambda}$. 这时 $\Phi''(x) + \lambda\Phi(x) = 0$ 的通解为

$$\Phi(x) = C_1 e^{\sqrt{-\lambda}x} + C_2 e^{-\sqrt{-\lambda}x}.$$

由 $\Phi(0) = \Phi(L) = 0$ 即得

$$C_1 + C_2 = 0, \quad C_1 e^{\sqrt{-\lambda}L} + C_2 e^{-\sqrt{-\lambda}L} = 0,$$

解得 $C_1 = C_2 = 0$, 即原微分方程没有非平凡解.

情形 II 若 $\lambda = 0$, 则 $\Phi''(x) = 0$. 于是 $\Phi(x) = C_1 x + C_2$, 进而有 $\Phi(0) = C_2 = 0$, 最后得到 $\Phi(L) = C_1 L = 0 \Rightarrow C_1 = 0$. 换言之, 原微分方程没有非平凡解.

情形 III 若 $\lambda > 0$, 则这时 $\Phi''(x) + \lambda\Phi(x) = 0$ 有通解

$$\Phi(x) = A\cos(\sqrt{\lambda}x) + B\sin(\sqrt{\lambda}x).$$

因为 $\Phi(0) = A = 0$, 所以 $\Phi(x) = B\sin(\sqrt{\lambda}x)$, 且 $B \neq 0$. 再由 $\Phi(L) = B\sin(\sqrt{\lambda}L) = 0 \Rightarrow \sqrt{\lambda}L = n\pi (n = 1, 2, \cdots)$ 即得

$$\lambda_n = \left(\frac{n\pi}{L}\right)^2, \quad \Phi_n(x) = B_n \sin(\sqrt{\lambda_n}x), \quad n = 1, 2, \cdots$$

将 λ_n 代入关于 $\Psi(t)$ 的微分方程

$$\frac{1}{c^2}\frac{\Psi''(t)}{\Psi(t)} = -\lambda,$$

得到

$$\Psi''(t) + \lambda_n c^2 \Psi(t) = 0.$$

类似地, 可以求得其通解为

$$\Psi_n(t) = C_n \cos\left(\frac{n\pi c}{L}t\right) + D_n \sin\left(\frac{n\pi c}{L}t\right),$$

进而得到

$$\begin{aligned}u_n(x,t) &= \Phi_n(x)\Psi_n(t) \\ &= B_n \sin(\sqrt{\lambda_n}x)\left(C_n \cos\left(\frac{n\pi c}{L}t\right) + D_n \sin\left(\frac{n\pi c}{L}t\right)\right) \\ &= \sin\left(\frac{n\pi}{L}x\right)\left(a_n \cos\left(\frac{n\pi c}{L}t\right) + b_n \sin\left(\frac{n\pi c}{L}t\right)\right),\end{aligned} \quad (2.3)$$

其中系数 $a_n = B_n C_n$, $b_n = B_n D_n$. 最终得到振动方程 (2.1) 的满足边界条件 (2.2) 的完整解是一个无穷级数

$$u(x,t) = \sum_{n=1}^{\infty} u_n(x,t) = \sum_{n=1}^{\infty} \sin\left(\frac{n\pi}{L}x\right)\left(a_n \cos\left(\frac{n\pi c}{L}t\right) + b_n \sin\left(\frac{n\pi c}{L}t\right)\right). \quad (2.4)$$

§2.3 振动模态与泛音

可以利用三角恒等式对 (2.3) 式做进一步化简. 记 $\omega_n = n\pi c/L$, 考虑

$$a_n \cos(\omega_n t) + b_n \sin(\omega_n t) = \sqrt{a_n^2 + b_n^2} \left(\frac{a_n}{\sqrt{a_n^2 + b_n^2}} \cos(\omega_n t) + \frac{b_n}{\sqrt{a_n^2 + b_n^2}} \sin(\omega_n t) \right). \quad (2.5)$$

设 θ_n 满足

$$\sin \theta_n = \frac{a_n}{\sqrt{a_n^2 + b_n^2}}, \quad \cos \theta_n = \frac{b_n}{\sqrt{a_n^2 + b_n^2}},$$

则 (2.5) 式化成

$$\sqrt{a_n^2 + b_n^2}(\sin \theta_n \cos(\omega_n t) + \cos \theta_n \sin(\omega_n t)) = \sqrt{a_n^2 + b_n^2} \sin(\omega_n t + \theta_n).$$

于是得到

$$u_n(x,t) = \sqrt{a_n^2 + b_n^2} \sin \left(\frac{n\pi c}{L} t + \theta_n \right) \sin \left(\frac{n\pi}{L} x \right). \quad (2.6)$$

当 $n = 1$ 时, $\omega_1 = \pi c/L$, 而

$$u_1(x,t) = \sqrt{a_1^2 + b_1^2} \sin(\omega_1 t + \theta_1) \sin \left(\frac{\pi}{L} x \right).$$

可见, 在弦中的任意一点 x_0 $(0 < x_0 < L)$ 处, 其振动规律为

$$u_1(x_0,t) = \sqrt{a_1^2 + b_1^2} \sin(\omega_1 t + \theta_1) \sin \left(\frac{\pi}{L} x_0 \right),$$

即这个点依照正弦规律 $\sin(\omega_1 t + \theta_1)$ 运动, 其周期等于 $2\pi/\omega_1$, 而其频率 f_1 等于周期的倒数. 回忆常数 c 满足 $c^2 = T/\rho$, 即得

$$f_1 = \frac{\omega_1}{2\pi} = \frac{c}{2L} = \frac{1}{2L} \sqrt{\frac{T}{\rho}}. \quad (2.7)$$

这就是著名的**梅森定律**的数学表达式. 它说明弦的振动频率与其长度成反比, 与其张力的平方根成正比, 而与弦的线密度的平方根成反比.

进一步, $u(x,t)$ 是通项为 $u_n(x,t)$ 的无穷级数. 这说明, 弦的振动并非简单的单一频率运动, 而是无数个正弦振动的叠加. $u_n(x,t)$ $(n=1,2,\cdots)$ 称为弦振动的第 n 个**振动模态** (mode of vibration), 其振动频率为

$$f_n = \frac{n}{2L} c = \frac{n}{2L} \sqrt{\frac{T}{\rho}}, \quad n = 1, 2, \cdots.$$

序列 $\{f_1, f_2, f_3, \ldots\}$ 称为弦的**固有频率** (natural frequencies), f_1 称为**基频** (fundamental frequency), 相应的声音称为**基音** (fundamental note). 而 f_n ($n = 2, 3, \cdots$) 所对应的声音统称为**泛音** (overtone). 特别地, f_2 对应的是**第一泛音**, f_3 对应的是**第二泛音**, 依次类推. 容易看出, 泛音的频率都是基频的整数倍. 设基频为 f, 则固有频率序列为

$$f, 2f, 3f, 4f, 5f, \cdots.$$

音乐上通常把这个序列称为**泛音列**.

习题 2.3.1 给定一根两端固定的弦. 当该弦所受到的张力为 T_1 时, 它发出 C_4 音; 将张力 T_1 加大到 T_2 时, 它发出 F_4 音. 假定纯四度音程的频率比为 4:3, 求比值 $T_2 : T_1$.

习题 2.3.2 某种弦乐器的各条弦长度相等. 已知一根弦的线密度为 ρ, 当其所受到的张力为 T_1 时, 发出 C_4 音. 另一根细弦的线密度为 $2\rho/3$. 如果要使该细弦发出 G_4 音, 假定纯五度音程的频率比为 3:2, 试求该细弦应该受到的张力 T_2.

习题 2.3.3 假设两根弦振动发出的声音叠加起来产生每秒 β 个拍音, 证明: 它们各自的第一泛音叠加起来产生每秒 2β 个拍音, 其各自的第二泛音叠加起来产生每秒 3β 个拍音.

有了泛音列的概念, 就可以介绍赫尔姆霍兹对于音程是否协和的另一个解释: 泛音列重合理论. 假设两个乐音的基频分别是 f_1 和 f_2. 现在我们知道, 实际的乐音包含了各自的泛音列:

$$f_1, 2f_1, 3f_1, 4f_1, 5f_1, \cdots; \tag{2.8}$$

$$f_2, 2f_2, 3f_2, 4f_2, 5f_2, \cdots; \tag{2.9}$$

当第二个乐音比第一个乐音高八度时, 其基频 $f_2 = 2f_1$, 故其泛音列 (2.9) 实际为

$$2f_1, 4f_1, 6f_1, 8f_1, 10f_1, \cdots.$$

显然, 这些泛音在第一个乐音的泛音列 (2.8) 中都出现, 即第二个泛音列是第一个泛音列的子列. 在音乐效果上, 这两个乐音构成的音程就是完全协和的.

如果第二个乐音比第一个乐音高纯五度, 则它们的基频满足 $f_2 = \frac{3}{2}f_1$, 故泛音列 (2.9) 实际为

$$\frac{3}{2}f_1, 3f_1, \frac{9}{2}f_1, 6f_1, \frac{15}{2}f_1, \cdots,$$

其中有一半的泛音在泛音列 (2.8) 中出现, 即两个泛音列有一半的项是重合的, 产生的效果是协和的.

反之，如果第二个乐音比第一个乐音高大二度，按照毕达哥拉斯的理论[1]，其基频满足 $f_2 = \dfrac{9}{8} f_1$，则泛音列 (2.9) 为

$$\frac{9}{8}f_1, \ \frac{9}{4}f_1, \ \frac{27}{8}f_1, \ \frac{9}{2}f_1, \ \frac{45}{8}f_1, \ \frac{27}{4}f_1, \ \cdots.$$

它与泛音列 (2.8) 重合甚少，所以两个乐音产生的效果是不协和的.

§2.4 达朗贝尔行波解

为了更好地理解振动模态，我们来看不同 n 时弦振动的图像，即对不同的 n 考察 (2.6) 式的图像. 为了简化起见，假定在 (2.6) 式中，$\theta_n = 0$，$\sqrt{a_n^2 + b_n^2} = 2$，即假定

$$u_n(x,t) = 2\sin\left(\frac{n\pi c}{L}t\right)\sin\left(\frac{n\pi}{L}x\right), \quad n = 1, 2, \cdots.$$

在图 2.2 中列出了 $n = 1, 2, 3, 4, 5$ 时 $u_n(x,t)$ 的图像. 这些图像反映了物理学上的一个重要概念——驻波. 两个频率和振幅相同，但是行进方向相反的波在同一介质中 (在我们这里是弦) 叠加，就会形成**驻波** (standing wave). 它的特点是：整条弦的振动波形稳定地驻留在原地，不随时间移动；弦上的每一点都做简谐运动，但振幅各不相等. 振幅为 0 的点称为**波节** (node)，振幅最大的点位于两个波节中间，称为**波腹** (antinode).

在振动方程的解中，为什么会出现两个频率和振幅相同但行进方向相反的波呢？利用三角函数的积化和差公式就可以说明这一点. 取定正整数 n，在 (2.6) 式中，有

$$u_n(x,t) = \sqrt{a_n^2 + b_n^2}\sin\left(\frac{n\pi c}{L}t + \theta_n\right)\sin\left(\frac{n\pi}{L}x\right)$$

$$= \frac{\sqrt{a_n^2 + b_n^2}}{2}\left(\cos\left(\frac{n\pi c}{L}t + \theta_n - \frac{n\pi}{L}x\right) - \cos\left(\frac{n\pi c}{L}t + \theta_n + \frac{n\pi}{L}x\right)\right).$$

上式中的 $\cos\left(\dfrac{n\pi ct}{L} + \theta_n - \dfrac{n\pi x}{L}\right)$ 和 $\cos\left(\dfrac{n\pi ct}{L} + \theta_n + \dfrac{n\pi x}{L}\right)$ 分别代表了沿 x 轴负方向和正方向行进的两个波，而这两个波的频率和振幅都相等，$u_n(x,t)$ 则是这两个波的叠加.

下面要给出振动方程的达朗贝尔[2]解. 达朗贝尔解可以直接说明弦的振动总是由一对频率相等、方向相反的波叠加而成. 在方程

$$\frac{\partial^2 u}{\partial t^2} = c^2 \frac{\partial^2 u}{\partial x^2} \tag{2.10}$$

[1] 按照其他律制会得到不同的比值，详见第三章.
[2] 达朗贝尔 (Jean le Rond d'Alembert, 1717—1783)，法国物理学家、数学家、天文学家.

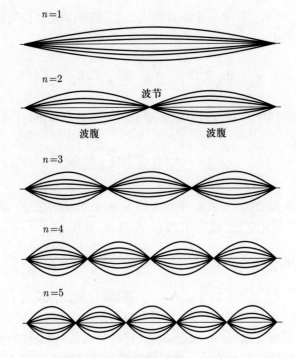

图 2.2 两端固定的弦的振动模态 $(n = 1, 2, 3, 4, 5)$

中做变量替换 $\xi = x + ct, \eta = x - ct$, 则

$$u(x,t) = u((\xi + \eta)/2, (\xi - \eta)/(2c))$$

成为 ξ, η 的一个二元函数. 于是, 根据复合函数求偏导的链式法则, 有

$$\frac{\partial u}{\partial t} = \frac{\partial u}{\partial \xi}\frac{\partial \xi}{\partial t} + \frac{\partial u}{\partial \eta}\frac{\partial \eta}{\partial t} = c\left(\frac{\partial u}{\partial \xi} - \frac{\partial u}{\partial \eta}\right),$$

进一步有

$$\begin{aligned}\frac{\partial^2 u}{\partial t^2} &= \frac{\partial}{\partial \xi}\left(\frac{\partial u}{\partial t}\right)\frac{\partial \xi}{\partial t} + \frac{\partial}{\partial \eta}\left(\frac{\partial u}{\partial t}\right)\frac{\partial \eta}{\partial t} \\ &= c^2\left(\frac{\partial^2 u}{\partial \xi^2} - \frac{\partial^2 u}{\partial \xi \partial \eta}\right) - c^2\left(\frac{\partial^2 u}{\partial \eta \partial \xi} - \frac{\partial^2 u}{\partial \eta^2}\right) \\ &= c^2\left(\frac{\partial^2 u}{\partial \xi^2} - 2\frac{\partial^2 u}{\partial \xi \partial \eta} + \frac{\partial^2 u}{\partial \eta^2}\right). \end{aligned} \qquad (2.11)$$

同理可得
$$\frac{\partial^2 u}{\partial x^2} = \frac{\partial^2 u}{\partial \xi^2} + 2\frac{\partial^2 u}{\partial \xi \partial \eta} + \frac{\partial^2 u}{\partial \eta^2}. \tag{2.12}$$

将 (2.11) 式和 (2.12) 式代入 (2.10) 式, 即得
$$\frac{\partial^2 u}{\partial \xi \partial \eta} = 0.$$

这个偏微分方程有一般解
$$u(x,t) = f(\xi) + g(\eta) = f(x+ct) + g(x-ct).$$

根据边值条件 (2.2), 对于任意 $t \geqslant 0$, 有 $u(0,t) = 0$. 因此有 $f(ct) + g(-ct) = 0$, 即得 $g(\tau) = -f(-\tau)$, 最终得出
$$u(x,t) = f(x+ct) - f(ct-x). \tag{2.13}$$

这就是方程 (2.10) 的达朗贝尔解.

再由另一个边值条件 $u(L,t) = 0$ 可得 $f(L+ct) = f(ct-L)$, 因此函数 $f(\tau)$ 满足
$$f(\tau + 2L) = f(\tau), \quad \forall \tau.$$

可见, $f(\tau)$ 是一个周期函数, 以 $2L$ 为周期. $f(x+ct)$ 代表一个以 c 为速度沿 x 轴负方向传播的波, 而 $f(ct-x)$ 代表以 c 为速度沿 x 轴正方向传播的波. 一维振动方程的达朗贝尔解 (2.13) 恰好说明了: 两端固定的弦的振动是由两个速度为 c, 分别沿 x 轴正、负方向传播的波叠加而成的. 这也是称达朗贝尔解 (2.13) 为**行波解** (traveling wave solution) 的原因.

§2.5 傅里叶级数与拨弦振动

通过前几节的讨论我们已经知道, 弦的振动是一个周期函数, 可以表示成三角函数的一个无穷级数 (2.4). 傅里叶[3]级数理论告诉我们:

定理 2.5.1 给定 $[-L, L]$ 上周期为 $2L$ 的连续函数 $f(x)$. 如果 $f(x)$ 在 $[-L, L]$ 内分段可微, 则有
$$f(x) = \frac{a_0}{2} + \sum_{n=1}^{\infty}(a_n \cos(nx) + b_n \sin(nx)), \quad \forall x \in [-L, L], \tag{2.14}$$

[3]傅里叶 (Jean-Baptiste Joseph Fourier, 1768—1830), 法国数学家、物理学家.

其中

$$a_n = \frac{1}{L} \int_{-L}^{L} f(x) \cos\left(\frac{n\pi}{L}x\right) dx, \quad n = 0, 1, 2, \cdots,$$

$$b_n = \frac{1}{L} \int_{-L}^{L} f(x) \sin\left(\frac{n\pi}{L}x\right) dx, \quad n = 1, 2, \cdots$$

称为 $f(x)$ 的**傅里叶系数**, (2.14) 式的右端称为 $f(x)$ 的**傅里叶级数**.

关于傅里叶级数的进一步知识可参阅文献 [21].

在一维振动方程的解 (2.4) 中, 系数 a_n, b_n ($n = 1, 2, \cdots$) 并没有确定. 它们的确定不仅需要依赖于边值条件, 而且需要依赖于**初值条件** (initial value condition), 即弦在时刻 $t = 0$ 的初始形状和初始速度. 具体讲, 要完全确定振动方程 (2.1) 的解, 需要进一步假定 $u(x,t)$ 满足

$$\begin{cases} \dfrac{\partial^2 u}{\partial t^2} = c^2 \dfrac{\partial^2 u}{\partial x^2}, & x \in [0, L], \ t > 0, \\ u(0,t) = u(L,t) = 0, & \forall t \geqslant 0, \quad \text{(边值条件)} \\ u(x,0) = \phi(x), & \forall x \in [0, L], \quad \text{(初始形状)} \\ \left.\dfrac{\partial u}{\partial t}\right|_{t=0} = \psi(x), & \forall x \in [0, L]. \quad \text{(初始速度)} \end{cases}$$

我们已经知道, (2.4) 式是满足边值条件的解, 其中包含待定系数 a_n, b_n ($n = 1, 2, \cdots$). 在 (2.4) 式中, 令 $t = 0$, 由初值条件即得

$$u(x, 0) = \sum_{n=1}^{\infty} a_n \sin\left(\frac{n\pi}{L}x\right) = \phi(x).$$

显然, 这里已经把 $\phi(x)$ 表示成一个傅里叶级数. 但是, 现在我们还不能简单地直接用定理 2.5.1 中的公式来计算系数 a_n, 因为对于一般的函数 $\phi(x)$, 即使其傅里叶系数存在, 相应的傅里叶级数也未必收敛到 $\phi(x)$. 关于傅里叶级数的收敛性有许多研究结果. 针对我们的问题, 下面只讨论一类特殊形式的函数.

定义 2.5.2 设 $f(x)$ 是一个周期为 $2L$ 的连续函数. 称 $f(x)$ 是一个**折线函数** (broken-line function), 如果区间 $[-L, L]$ 内存在有限多个点

$$-L = x_0 < x_1 < x_2 < \cdots < x_{m-1} < x_m = L,$$

使得 $f(x)$ 在每个子区间 $[x_i, x_{i+1}]$ 上都是线性函数. 换言之, $f(x)$ 在区间 $[-L, L]$ 上的图像是 m 段首尾相接的折线.

定理 2.5.3 [54, p. 21]　设 $f(x)$ 是一个折线函数,则其傅里叶级数一致收敛于 $f(x)$, $\forall x \in (-\infty, +\infty)$.

下面考察弦振动的一个特殊的初始形状——拨弦. 给定 $x_0 \in (0, L)$ 和常数 $h > 0$. 假定 $\phi(x)$ 满足

$$u(x,0) = \phi(x) = \begin{cases} \dfrac{h}{x_0}x, & 0 \leqslant x \leqslant x_0, \\ \dfrac{h}{x_0-L}x - \dfrac{hL}{x_0-L}, & x_0 \leqslant x \leqslant L. \end{cases}$$

显然, 这时 $\phi(x)$ 是一个折线函数, 相当于把弦上点 x_0 拨离原来位置 h (参见图 2.3). 根据物理学中的反射原理, 我们可以把 $\phi(x)$ 延拓到 $[-L, 0]$:

$$\phi(-x) = -\phi(x), \quad \forall x \in [-L, 0],$$

使之成为一个奇函数 (参见图 2.4), 进而按照周期 $2L$ 将其延拓到整个实轴.

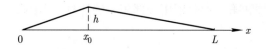

图 2.3　拨弦的初始形状 $\phi(x)$

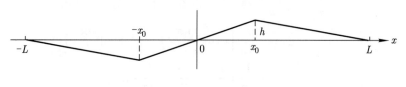

图 2.4　$\phi(x)$ 的延拓

根据定理 2.5.3, $\phi(x)$ 的傅里叶级数一致收敛于 $\phi(x)$, 因此我们可以直接求出 (2.4) 式中的系数

$$a_n = \frac{1}{L}\int_{-L}^{L} \phi(x) \sin\left(\frac{n\pi}{L}x\right) dx, \quad n = 1, 2, \cdots.$$

下面来看一个实际的例子.

例 2.5.4　设 $x_0 = L/2, h = 1$. 这相当于在弦的正中央拨弦, 这时初始形状为

$$\phi(x) = \begin{cases} 2x/L, & 0 \leqslant x \leqslant L/2, \\ 2 - 2x/L, & L/2 \leqslant x \leqslant L. \end{cases}$$

把 $\phi(x)$ 奇延拓到 $[-L, 0]$ 上, 则 $\phi(x)\sin\left(\frac{n\pi}{L}x\right)$ 是一个偶函数, 于是有

$$a_n = \frac{2}{L}\int_0^L \phi(x)\sin\left(\frac{n\pi}{L}x\right)\mathrm{d}x, \quad n = 1, 2, \cdots.$$

现在来计算 a_n. 首先,

$$a_n = \frac{2}{L}\left[\int_0^{\frac{L}{2}} \frac{2x}{L}\sin\left(\frac{n\pi}{L}x\right)\mathrm{d}x + \int_{\frac{L}{2}}^L \left(2 - \frac{2x}{L}\right)\sin\left(\frac{n\pi}{L}x\right)\mathrm{d}x\right]$$

$$= \frac{4}{L^2}\int_0^{\frac{L}{2}} x\sin\left(\frac{n\pi}{L}x\right)\mathrm{d}x + \frac{4}{L}\int_{\frac{L}{2}}^L \sin\left(\frac{n\pi}{L}x\right)\mathrm{d}x - \frac{4}{L^2}\int_{\frac{L}{2}}^L x\sin\left(\frac{n\pi}{L}x\right)\mathrm{d}x \quad (2.15)$$

直接计算可得上式中的第二项

$$\frac{4}{L}\int_{\frac{L}{2}}^L \sin\left(\frac{n\pi}{L}x\right)\mathrm{d}x = \frac{4}{n\pi}\left(\cos\frac{n\pi}{2} - \cos(n\pi)\right).$$

对 (2.15) 式中的第一项和第三项分别用分部积分法计算. 对于第一项中的积分, 有

$$\int_0^{\frac{L}{2}} x\sin\left(\frac{n\pi}{L}x\right)\mathrm{d}x = -\frac{L}{n\pi}\int_0^{\frac{L}{2}} x\,\mathrm{d}\left(\cos\left(\frac{n\pi}{L}x\right)\right)$$

$$= -\frac{L}{n\pi}\left[x\cos\left(\frac{n\pi}{L}x\right)\Big|_0^{\frac{L}{2}} - \int_0^{\frac{L}{2}}\cos\left(\frac{n\pi}{L}x\right)\mathrm{d}x\right]$$

$$= -\frac{L}{n\pi}\left[x\cos\left(\frac{n\pi}{L}x\right) - \frac{L}{n\pi}\sin\left(\frac{n\pi}{L}x\right)\right]_0^{\frac{L}{2}}$$

$$= -\frac{L}{n\pi}\left(\frac{L}{2}\cos\frac{n\pi}{2} - \frac{L}{n\pi}\sin\frac{n\pi}{2}\right),$$

于是求得 (2.15) 式中的第一项

$$\frac{4}{L^2}\int_0^{\frac{L}{2}} x\sin\left(\frac{n\pi}{L}x\right)\mathrm{d}x = \frac{4}{n^2\pi^2}\sin\frac{n\pi}{2} - \frac{2}{n\pi}\cos\frac{n\pi}{2}.$$

同理, (2.15) 式中第三项的积分为

$$\int_{\frac{L}{2}}^L x\sin\left(\frac{n\pi}{L}x\right)\mathrm{d}x = -\frac{L}{n\pi}\left[x\cos\left(\frac{n\pi}{L}x\right) - \frac{L}{n\pi}\sin\left(\frac{n\pi}{L}x\right)\right]_{\frac{L}{2}}^L$$

$$= -\frac{L}{n\pi}\left(L\cos n\pi - \frac{L}{2}\cos\frac{n\pi}{2} + \frac{L}{n\pi}\sin\frac{n\pi}{2}\right),$$

于是求得 (2.15) 式中的第三项

$$-\frac{4}{L^2}\int_{\frac{L}{2}}^{L} x\sin\left(\frac{n\pi}{L}x\right)\mathrm{d}x = \frac{4}{n^2\pi^2}\sin\frac{n\pi}{2} + \frac{4}{n\pi}\cos(n\pi) - \frac{2}{n\pi}\cos\frac{n\pi}{2}.$$

把三项的结果相加, 即得

$$a_n = \frac{8}{n^2\pi^2}\sin\frac{n\pi}{2} = \begin{cases} 0, & n \text{ 为偶数}, \\ (-1)^{\frac{n-1}{2}}\dfrac{8}{n^2\pi^2}, & n \text{ 为奇数}. \end{cases}$$

最后确定 (2.4) 式中的系数 b_n ($n=1,2,\cdots$). 这就要用到另一个初值条件——初始速度 $\psi(x)$. 根据问题本身的物理性质, 可以假定振动方程的解 $u(x,t)$ 有足够的光滑性, 从而其傅里叶级数可以逐项求导, 于是

$$\begin{aligned}
\frac{\partial u}{\partial t}\bigg|_{t=0} &= \sum_{n=1}^{\infty} \frac{n\pi c}{L}\sin\left(\frac{n\pi}{L}x\right)\left(b_n\cos\left(\frac{n\pi c}{L}t\right) - a_n\sin\left(\frac{n\pi c}{L}t\right)\right)\bigg|_{t=0} \\
&= \sum_{n=1}^{\infty} b_n\frac{n\pi c}{L}\sin\left(\frac{n\pi}{L}x\right) = \psi(x).
\end{aligned} \tag{2.16}$$

在初始速度 $\psi(x)$ 满足一定条件的情况下, 就可以同样按照定理 2.5.1 中的傅里叶系数公式求出 b_n ($n=1,2,\cdots$). 特别地, 在拨弦的情形, 当拨弦的手指放开时, 可以假定弦是静止的, 即初速度为 0. 换言之, 可以假定 $\psi(x)=0$ ($\forall x\in[0,L]$). 这时得到对所有的 $n, b_n=0$. 综合上面求得的 a_n ($n=1,2,\cdots$) 的表达式, 最终得到结论: 给定长为 L、两端固定的弦, 在其中点 $L/2$ 处拨动, 假定释放时弦上各处的初速度均为 0, 则弦所产生的振动为

$$\begin{aligned}
u(x,t) &= \sum_{n=1}^{\infty} a_n\sin\left(\frac{n\pi}{L}x\right)\cos\left(\frac{n\pi c}{L}t\right) \\
&= \sum_{k=0}^{\infty}(-1)^k\frac{8}{(2k+1)^2\pi^2}\sin\left(\frac{(2k+1)\pi}{L}x\right)\cos\left(\frac{(2k+1)\pi c}{L}t\right).
\end{aligned}$$

细心的读者也许会发现, 在上述情形下, 并非所有可能的振动模态都出现. 其固有频率 $\{f_1,f_2,f_3,\cdots\}$ 中, 只有对应于奇数的频率 f_1,f_3,f_5,\cdots 才出现. 这可以有一个几何的解释: 当在 $L/2$ 处释放弦以后, 弦的振动应该始终保持关于 $L/2$ 对称. 从图 2.5 中容易看出, 当 n 为奇数时, 振动波形的确都是关于 $L/2$ 对称的; 而当 n 为偶数时, 相应的波形都是关于 $L/2$ 反对称的, 因而是不可能出现的.

从这个实例中可以引发许多进一步讨论的问题. 例如, 不同的初始位置 h 会对拨弦振动产生什么影响? 又如, 若我们不在弦的中点, 而是在其他位置拨弦, 产生的声音会有

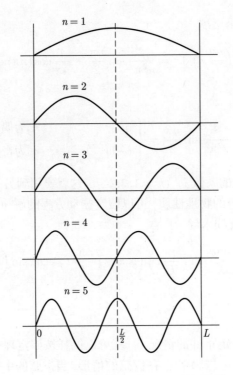

图 2.5 不同振动模态关于 $L/2$ 的对称性

什么变化呢? 具体说, 如果在例 2.5.4 中假定 $x_0 = L/k$ ($k = 3, 4, \cdots$), 相应产生的振动模态会是什么样的 (参见习题 2.5.7)? 当然, 也可以讨论更为一般的 $x_0 = \alpha, \alpha \in (0, L)$ 的情形.

上面只讨论了拨弦, 并没有涉及用琴弓去拉弦, 也没有讨论钢琴的琴槌敲击琴弦的情况. 我们也没有涉及高维振动问题, 例如鼓、木琴等的振动发声问题. 感兴趣的读者可以进一步阅读相关的书籍 [32, 第三章], [45] 和 [59, 第八章].

习题 2.5.5 试求如图 2.6 所示的三角波的傅里叶级数.

图 2.6 三角波

习题 2.5.6 在例 2.5.4 中,去掉 $h=1$ 的假设,对一般的 h 讨论在中点 $x_0 = L/2$ 处拨弦的初值问题.

(1) 对于一般的 h,写出拨弦的初始形状 $\phi(x)$ 的表达式 (参见图 2.3);

(2) 对于一般的 h,求相应的傅里叶系数 a_n $(n=1,2,\cdots)$.

习题 2.5.7 在例 2.5.4 中,去掉 $h=1$ 的假设,同时把 $x_0 = L/2$ 推广成一般的 $x_0 = L/k$ $(k=2,3,\cdots)$,在此条件下讨论拨弦的初值问题.

(1) 对于一般的 $x_0 = L/k$ (正整数 $k \geqslant 2$),写出拨弦的初始形状 $\phi(x)$ 的表达式;

(2) 求相应的傅里叶系数 a_{nk} $(n=1,2,\cdots; k=2,3,\cdots)$;

(3) 仍然假设弦的初始速度 $\psi(x) = 0$,求此情况下振动方程完整的解 $u(x,t)$;

(4) 对于较小的 n 和 k (例如 $n,k \leqslant 5$),讨论弦的振动模态.

第三章 乐律——乐音体系的生成

乐音体系是有限多个音级构成的集合. 这个集合中的元素是如何确定的? 12 个音级 C, ♯C, ⋯, A, ♯A, B 各自对应什么音高呢? 这就是**律学** (temperament) 要解决的问题.

进一步分析可知, 这里实际上涉及两个问题: 一个是确定每个音级的**绝对音高** (absolute pitch), 也就是要确定每个音级所对应的振动频率; 另一个是确定同一个八度内不同音级的**相对音高** (relative pitch), 也就是要确定不同音级所对应的振动频率之间的比值. 从一定意义上说, 相对音高更为重要. 我们知道, 八度音程对应的频率比为 1:2. 如果同一个八度内的 12 个音级之间的频率比确定了, 那么只要再确定其中任何一个音级的振动频率, 这个八度内其他音级的频率也就都随之确定了. 再依次乘以 2 或者除以 2, 就可以得到其他八度内各个音级所对应的振动频率.

§3.1 三分损益法

大约完成于春秋战国时期 (前 770—前 221) 的《管子》一书, 记录了管仲[1]及其学派的言行事迹. 在《管子·地员》[2]中有如下记载:

"凡将起五音, 凡首, 先主一而三之, 四开以合九九, 以是生黄钟小素[3]之首以成宫. 三分而益之以一, 为百有八, 为徵. 不无有, 三分而去其乘, 适足以是生商. 有三分而复于其所, 以是成羽. 有三分去其乘, 适足以是成角."

用现代语言表述, 就是首先将 1 乘以 3, 这样反复做 4 次, 得到 $3^4 = 81$, 作为宫音的标准. 然后做"三分益一", 增加 81 的三分之一, 得到 108, 对应于徵. 下一步做"三分损一", 相当于做 $108 \times 2/3 = 72$, 得到商. 再做"三分益一", 得到羽音为 $72 \times 4/3 = 96$. 最后把 96 乘以 2/3, 得到角音对应的 64. 由于音高与弦长、管长都成反比, 所以五音按照从低到高的次序排列应该是

[1]管仲 (约前 723—前 645), 姬姓, 管氏, 名夷吾, 字仲, 颍上 (今安徽颍上) 人. 春秋时期政治家、军事家.

[2]黎翔凤撰, 梁运华整理, 管子校注, 中华书局, 北京, 2004.

[3]张尔田撰写的《清史稿·乐志二》中记有: 小素云者, 素, 白练, 乃熟丝, 即小弦之谓. 张尔田 (1874—1945), 杭县 (今浙江杭州) 人. 曾参与撰写《清史稿》, 主撰乐志. 1921 年后曾先后在北京大学、燕京大学等校任教.

徵	羽	宫	商	角
108	96	81	72	64

考虑这 5 个音级之间的比例. "徵—宫" 之间的比例为 81/108=3:4, 符合纯四度的简单整数比. 高八度的徵音应该为 108/2=54, 宫音与它的比例为 54/81=2:3, 符合纯五度的简单整数比. "宫—商" 之间的比例为 72/81=8:9, 与大二度的比值相符. 不仅如此, "徵—羽" 之间的比例和 "商—角" 之间的比例也都符合大二度的比值. 然而 "宫—角" 之间的比例是 $64/81 \approx 0.79$, 与大三度的比例 4:5=0.8 有所不符.

中国古代早就有了七声音阶, 即在宫、商、角、徵、羽之外再加上 "变宫" 和 "变徵" 两个音级. 例如, 人们熟知的荆轲刺秦王的故事中, 荆轲临行前, "高渐离击筑, 荆轲和而歌, 为变徵之声, 士皆垂泪涕泣"[4].

变宫和变徵是如何得到的呢? 这就需要按照三分损益法继续做下去. 因为角音是通过 "三分损一" 得到的, 所以现在应该先做 "三分益一", 得到 $64 \times (4/3) = 256/3 \approx 85$, 应该位于羽和宫之间, 就得到了变宫; 再做 "三分损一", 得到 $(256/3) \times (2/3) = 512/9 \approx 57$, 应该列在角之后, 即为变徵. 现在新的音级列成为

徵	羽	变宫	宫	商	角	变徵
108	96	$\dfrac{256}{3}$	81	72	64	$\dfrac{512}{9}$

考虑增加的 2 个音级与相邻音级之间构成的音程. "羽—变宫" 之间的比例为 $(256/3)/96 = 8/9$, 是大二度. "角—变徵" 之间的比例为 $(512/9)/64 = 8/9$, 也是大二度. 而 "变宫—宫" 的比例为 $81/(256/3) = 243/256 \approx 0.949$, 是小二度 (1 个半音). 再考虑高八度的徵, 其对应的数值应该是 108/2=54, 因此 "变徵—徵" 之间的比例为 $54/(512/9) = 243/256$, 也是小二度. 当然也可以把变徵降低一个八度来计算 "变徵—徵" 之间的比例, 得到的结果是相同的, 留给读者作为练习.

古代把高八度的音冠以 "清" 字, 因此 "清宫" 就是比宫音高八度的音级. 假定宫音对应于音名 C_4, 则三分损益法得到的七声音阶如图 3.1 所示.

图 3.1 七声音阶

[4]《史记卷八十六·刺客列传第二十六》([16, 第八册, p.2534]).

在本书的前言中[5], 我们引用了《吕氏春秋》中描述的十二律相生的过程. 有了上面的准备, 现在可以更好地理解这个过程了. 注意这段话不仅说明了十二律产生的先后顺序, 并且指明了每一步是"上生"(益之一分) 还是"下生"(去其一分). 为了避免冗长的文字叙述, 我们借用程贞一先生给出的一个图 ([2, p.42, 图 3.5.1]) 来说明整个生律过程. 仍然假定宫音对应于中央 C, 同时也对应于我国传统十二律中的黄钟. 为了与前面的表述相对照, 我们保留了宫音的初值 81. 为了更清楚地显示数字规律, 我们把原图中分数的分子和分母分别改用 2 和 3 的方幂来表示, 进而得到图 3.2. 具体的验算留给读者作为练习.

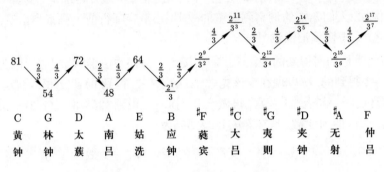

图 3.2 《吕氏春秋》生律过程

习题 3.1.1 (1)《吕氏春秋》描述的生律过程与《管子·地员》中描述的"三分损益"过程有何异同? (参阅文献 [9, 17])

(2) 为什么得到蕤宾之后, 没有按照次序进行下生, 而是上生大吕[6]?

(3) 在《史记卷二十五·律书》中给出的序列 (见第 ii 页) 中, 将每个分数的分子和分母分别改写成 2 和 3 的方幂, 由此可得什么结论?

因为音高与弦 (或者律管) 的长度是成反比的, 所以把十二律对应的数值从大到小排列起来, 就得到它们从低音到高音的排列, 如图 3.3 所示. 其结果也恰合《后汉书·律历志上》中所说:

"以黄钟为宫, 太蔟为商, 姑洗为角, 林钟为徵, 南吕为羽, 应钟为变宫, 蕤宾为变徵."[7]

[5] 参见第 ii 页.

[6] 到底是"蕤宾重上"还是"蕤宾下生", 感兴趣的读者可进一步参阅文献 [2] 及 [4, 11] 中的相关论述.

[7] 范晔撰, 李贤等注, 后汉书, 中华书局, 上海, 1965, 第十一册, p.3000.

81	$\dfrac{2^{11}}{3^3}$	72	$\dfrac{2^{14}}{3^5}$	64	$\dfrac{2^{17}}{3^7}$	$\dfrac{2^9}{3^2}$	54	$\dfrac{2^{12}}{3^4}$	48	$\dfrac{2^{15}}{3^6}$	$\dfrac{2^7}{3}$
黄钟	大吕	太簇	夹钟	姑洗	仲吕	蕤宾	林钟	夷则	南吕	无射	应钟
C	♯C	D	♭E	E	F	♯F	G	♯G	A	♯A	B
宫		商		角	变徵		徵		羽		变宫

图 3.3 三分损益法所得的十二律

§3.2 毕达哥拉斯五度相生律

毕达哥拉斯认为音的协和来源于自然数的简单比值. 除了同度音程的频率比 1:1 和八度音程的频率比 2:1 之外, 纯五度音程对应的比例 3:2 是最简单的, 毕达哥拉斯就采用 3:2 作为其生律元素. 假定音级 C 对应的频率为 f, 则其上方五度的 G 对应的频率应为 $(3/2)f$. 而 G 上方五度音的频率应该是 $(9/4)f > 2f$, 超出了同一个八度, 因此将其降低一个八度, 得到音级 D 对应的频率为 $(9/8)f$. 然后继续按照上面的做法, 每次用 3/2 去乘; 如果得到的数大于 2, 超出了同一个八度, 就再多乘一个 1/2, 直到产生全部 12 个音级. 因为只需要考虑相对音高, 所以我们可以省略掉具有绝对音高意义的频率 f, 最终得到图 3.4 所示的五度相生律. 这种生律方法称为**五度相生法**.

$$C \xrightarrow{\frac{3}{2}} G \xrightarrow{\frac{3}{4}} D \xrightarrow{\frac{3}{2}} A \xrightarrow{\frac{3}{4}} E \xrightarrow{\frac{3}{2}} B \xrightarrow{\frac{3}{4}} {}^\sharp F \xrightarrow{\frac{3}{2}} {}^\sharp C \xrightarrow{\frac{3}{4}} {}^\sharp G \xrightarrow{\frac{3}{2}} {}^\sharp D \xrightarrow{\frac{3}{4}} {}^\sharp A \xrightarrow{\frac{3}{2}} F$$

$$1 \quad \dfrac{3}{2} \quad \dfrac{3^2}{2^3} \quad \dfrac{3^3}{2^4} \quad \dfrac{3^4}{2^6} \quad \dfrac{3^5}{2^7} \quad \dfrac{3^6}{2^9} \quad \dfrac{3^7}{2^{11}} \quad \dfrac{3^8}{2^{12}} \quad \dfrac{3^9}{2^{14}} \quad \dfrac{3^{10}}{2^{15}} \quad \dfrac{3^{11}}{2^{17}}$$

图 3.4 毕达哥拉斯五度相生律

习题 3.2.1 设音级 C 的频率为 1, 以 2:3 为生律元素生成下方纯五度的 F, 其值等于 2/3. 再乘以 2/3 得到 4/9 < 1/2, 意味着超出了下方一个八度的范围, 需要乘以 2, 得到 ♭B 的数值 8/9. 依此方法继续做下去, 得到图 3.5.

习题 3.2.2 试讨论三分损益法和五度相生法之间的异同. (参阅文献 [7])

对于五度相生法产生的各音级, 纯五度音程的频率比无疑都是 3:2; 纯四度音程的频

图 3.5　向下方向的五度相生

率比也是相等的, 都是 4:3. 例如音程 D—G, 其频率比为

$$\frac{3}{2}:\frac{3^2}{2^3}=\frac{3}{2}\times\frac{2^3}{3^2}=\frac{4}{3}.$$

但是, 看三度和六度音程就会发现问题: 音程 C—E 的频率比为

$$\frac{3^4}{2^6}:1=\frac{81}{64}=1.265\,625,$$

大于完美的大三度比例 5:4=1.25. 而大六度音程 C—A, D—B 的频率比都是 27/16=1.687 5, 大于完美的比例 5:3. 当然, 这些问题在三分损益法得出的十二律中同样存在.

不仅如此, 在得到音名 F 之后[8], 可以继续考虑其上方纯五度的频率:

$$\frac{3^{11}}{2^{17}}\times\frac{3}{2}=\frac{3^{12}}{2^{18}}>2.$$

将其降低一个八度, 得到这个音级的频率为

$$\frac{3^{12}}{2^{19}}=\frac{531\,441}{524\,288}\approx 1.013\,643. \tag{3.1}$$

另外, F 上方五度是高八度的 C′, 降低八度得到的应该就是起始音级 C. 换言之, (3.1) 式应该等于 1 才对! 这个略大于 1 的数就是著名的**毕达哥拉斯音差** (Pythagorean comma).

从数学上看, (3.1) 式可以改写成下面的样子:

$$\frac{3^{12}}{2^{19}}=\left(\frac{3}{2}\right)^{12}\times\left(\frac{1}{2}\right)^{7}.$$

这个式子可以理解为: 从 C 出发连续做 12 次升高纯五度, 得到一个音级 X, 然后从 X 出发, 连续降低 7 个八度. 由于一个纯五度有 7 个半音, 连续 12 次等于上升了 84 个半音, 而一个八度有 12 个半音, 连续 7 次相当于下降了 84 个半音, 因此做完上述两组变换后, 应该回到出发点 C. 但是, 计算告诉我们, 按照毕达哥拉斯五度相生律, 最终我们并没有回到 C, 而是到了一个比 C 略高一点的地方.

[8]准确地讲, 这个音级不是 F, 而是 ♯E, 从而其上方五度是 ♯B, 而非 C′.

在中国古代乐律学中，根据三分损益法产生的十二律中同样存在上述这些问题. 蔡元定[9]在《律吕新书》中指出: "世之论律者, 皆以十二律为循环相生, 不知三分损益之数往而不返. 仲吕再生黄钟, 止得八寸七分有奇, 不成黄钟正声. 京房[10]觉其如此, 故仲吕再生别名执始."

可见, 早在西汉时期, 京房就已经发现了 "仲吕上生不及黄钟" 的问题, 并且给仲吕上生所得到的音级命名为 "执始". 这也是他钻研发展六十律的出发点. 需要指出的是, 三分损益法求出的数值代表弦长, 与其发出声音的频率成反比. 因此, 仲吕上生 "不及" 黄钟意味着仲吕上生后得到的音级 "高于" 黄钟, 与毕达哥拉斯音差大于 1 是一致的.

习题 3.2.3 (1) 假定音级 C 的频率为 1. 借助图 3.4 和图 3.5 分别求出 C 上方的 ♯C 和 ♭D 的频率以及 ♯C 与 ♭D 的频率比;

(2) 按照 (1) 的做法分别讨论 C 上方的以下音级对:

$$(\sharp D, \flat E),\quad (\sharp F, \flat G),\quad (\sharp G, \flat A),\quad (\sharp A, \flat B).$$

习题 3.2.3 告诉我们, 按照五度相生法, ♯C 并不等于 ♭D, 其他 4 对 "等音的" 音级频率也都不相等. 其实只有到了平均律框架内, 这些音级才真正成为等音. 五度相生法产生的音级形成的是一个无法闭合的螺旋线 (参见图 3.6). 例如, ♯E 比 F 略高一点, ♯B 也比

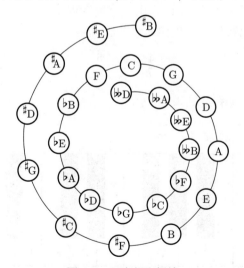

图 3.6 五度相生螺旋

[9] 蔡元定 (1135—1198), 字季通, 建宁府建阳县 (今属福建省) 人, 南宋著名理学家、律吕学家、堪舆学家.

[10] 京房 (前 77—前 37), 本姓李, 字君明, 东郡顿丘 (今河南清丰县) 人, 西汉学者.

C 略高一点. 进一步, ♭D 比 C 略低一点, ♭A 比 G 略低一点, 等等. 值得一提的是: 在五度相生律中, 这些不等音的 "等音音名" 的频率比恰好等于毕达哥拉斯音差. 三分损益法也存在类似的图.

在早期的西方音乐中, 纯四度和纯五度音程所起的作用远比三度和六度音程更加重要. 所以, 五度相生法产生的乐音体系首先保证了最主要的音程和谐动听, 而对次要音程就只能有所牺牲了.

§3.3 纯律与中庸律

从文艺复兴时期开始, 西方音乐中越来越多地重视和使用三度和六度音程, 于是人们探索在五度相生法中添加一个生律元素: 理想大三度的比例 5:4, 形成了 **纯律** (just intonation).

仍然假定音级 C 对应于频率 1. 因为八度音程的频率比为 2:1, 而一个四度音程与一个五度音程合起来就得到一个八度音程, 所以四度音程的频率比应该等于高八度音级 C′ 的频率除以 G 的频率:

$$2 \div \frac{3}{2} = 4:3,$$

从而得到音级 F 对应的频率为 4/3. 再由大三度音程 F—A 得到音级 A 所对应的频率应该等于 F 的频率乘以新加入的生律元素 5:4, 即得

$$\frac{4}{3} \times \frac{5}{4} = \frac{5}{3}.$$

于是得到各音级相应的频率如图 3.7 所示.

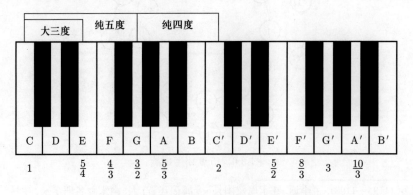

图 3.7 纯律中的三度、四度、五度音程

习题 3.3.1 对于上述已经确定音高的各音级, 分别计算全部可能的大三度、纯四度、纯五度、大六度音程的频率比.

通过习题 3.3.1 的计算可以看出, 现在大三度音程的频率比为 3:2, 纯四度音程的频率比为 4:3, 纯五度音程的频率比为 3:2, 大六度音程的频率比为 5:3, 都很理想. 下面来讨论尚未确定频率的音级 D 和 B.

假定音级 B 的频率为 x, 则由纯五度音程 E—B 得到关系式

$$x : \frac{5}{4} = 3 : 2.$$

于是得出 $x = 15/8$. 这时, 大三度音程 G—B、纯四度音程 B—E′ 等也都满足理想的频率比.

最后来确定 D 的频率. 假定其高八度音级 D′ 对应的频率为 y. 由纯五度音程 G—D′ 得到关系式

$$y : \frac{3}{2} = 3 : 2,$$

进而得到 $y = 9/4$. 这样我们就得到了完整的纯律中各音级的相对频率 (参见图 3.8).

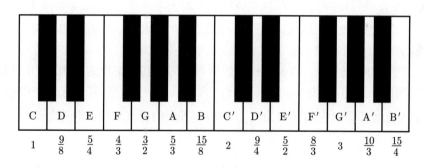

图 3.8 纯律各音级的相对频率

纯律的优点在于: 大三和弦 C—E—G, F—A—C′, G—B—D′ 的频率比都符合理想的 4:5:6, 比五度相生律中的大三和弦更加悦耳. 这在**复调音乐**[11] (polyphony) 中尤为重要.

但是纯律也有明显的缺点. 第一个缺点是五度音程 D—A 不协和, 其频率比为

$$\frac{5}{3} : \frac{9}{8} = \frac{40}{27} = \frac{80}{54},$$

[11]由多个相对独立的声部按照对位法结合在一起构成的音乐.

不等于理想的 3:2=81/54. 二者之间相差

$$\frac{81}{54} : \frac{80}{54} = \frac{81}{80} = 1.012\,5,$$

称之为**谐调音差** (syntonic comma)[12].

谐调音差也可以由其他的方式得到. 例如, 从 C 出发连续升高 4 个纯五度, 然后降低 2 个八度和 1 个大三度, 就得到

$$\left(\frac{3}{2}\right)^4 \times \left(\frac{1}{2}\right)^2 \times \frac{4}{5} = \frac{81}{80}.$$

习题 3.3.2 分别求出五度相生律和纯律中大三度、大六度和大七度音程的频率比; 证明: 在这两种律制中, 对应音程的频率比之间的比值都等于谐调音差.

纯律的第二个缺点是有两种不同的大二度 (全音): 音程 C—D, F—G, A—B 的频率比均为 9/8, 而音程 D—E, G—A 的频率比均为 10/9.

不论是中国的三分损益法, 还是西方的五度相生律和纯律, 在不同的历史时期都发挥了重要的作用. 另外, 不论是在理论上还是在实践中, 根据这些生律方法产生的乐音体系都存在这样那样的缺陷. 为了弥补这些缺陷, 后人发明了许多新的生律方法. 我国古代就先后出现过京房的六十律、钱乐之[13]的三百六十律[14], 以及蔡元定的十八律等. 感兴趣的读者可以参看文献 [19] 第二章中的相关内容. 在西方同样有许多人做了各种各样的探索, 读者可以参看文献 [32] 第五、第六章中的相关内容.

但是, 问题的关键在于: 两个音程相加所对应的是其频率比的乘积. 假定音级 C 的频率为 f, 则高八度的 C′ 对应的频率为 $2f$, 再高八度得到 C″, 其对应的频率为 $4f$. 如果 C 的上方五度音级对应的频率为 $\frac{3}{2}f$, 则再高五度的音级对应的频率等于

$$\left(\frac{3}{2}\right)^2 f,$$

按照五度相生法继续做下去, 经过 n 次后, 希望能够达到比 C 高 m 个八度的音级. 这时对应的频率必须满足

$$\left(\frac{3}{2}\right)^n f = 2^m f. \tag{3.2}$$

但这是不可能的. 因为 (3.2) 式等价于

$$3^n = 2^{m+n},$$

[12] 根据缪天瑞《律学(第三次修订版)》, 将 syntonic comma 译作 "谐调音差" (见文献 [13, p.63]).
[13] 钱乐之 (生卒年不详), 律历学家, 曾任南朝宋 (420—479) 的太史令.
[14] 《隋书 (卷十一 · 律历志)》.

等式的左端是一个奇数, 而右端是一个偶数, 所以等式不可能成立. 蔡元定所说 "三分损益之数往而不返" 是完全正确的.

要解决转调和音程的频率比不统一的问题, 最终都归结为如何把音差尽可能平均地分配给一个八度中不同音级之间形成的各个音程. 例如, 南朝宋人何承天[15]所发明的 "新律", 就是把三分损益法产生的音差平分成 12 份, 然后把这个平均数累加到十二律上, 使得十二律在音差部分形成一个等差数列 ([3, pp.108–109]). 但是, 正如我们已经指出的, 音程关系是相乘而非相加, 用等差数列是不能解决根本问题的, 我们需要的是等比数列.

一个数列
$$a_0, a_1, a_2, \cdots, a_k$$
称为**等比数列**, 如果其任意相邻的两项之比为常数. 换言之, 存在一个常数 r, 使得
$$a_i/a_{i-1} = r, \quad i = 1, 2, \cdots.$$
这个常数 r 称作等比数列的**公比** (common ratio).

在调律中采用等比数列是有一个演进的过程的. 最初是在纯律的基础上引入几何平均, 得到了**中庸全音律** (mean-tone temperaments).

不论是五度相生律还是纯律, 都存在相同的音程但其频率比不同的问题.

在五度相生律中, 音程 C—E 的频率比为
$$\frac{3^4}{2^6} : 1 = \frac{81}{64} = 1.265\ 625,$$
而同样是大三度音程的 F—A, 其频率比为
$$\frac{3^3}{2^4} : \frac{3^{11}}{2^{17}} = \frac{3^3}{2^4} \times \frac{2^{17}}{3^{11}} = \frac{2^{13}}{3^8} \approx 1.248\ 59.$$

在纯律中, 存在两种不同的大二度 (全音): 音程 C—D, F—G, A—B 的频率比均为 9:8; 而音程 D—E, G—A 的频率比均为 10:9. 对这两个比值做**几何平均**, 得到
$$\sqrt{\frac{9}{8} \times \frac{10}{9}} = \frac{\sqrt{5}}{2}.$$
这说明, 在大三度音程 C—E 的中点插入音级 D, 应该有
$$E : D = D : C = \frac{\sqrt{5}}{2}.$$

[15] 何承天 (370—447), 东海郯 (今山东郯城) 人, 天文学家、乐律学家.

这样就既保持了大三度音程 C—E 的理想比例 5:4, 又使得大二度音程 C—D 和 D—E 的频率比相等. 因此, 中庸全音律把 $\sqrt{5}/2$ 作为第一个生律元素. 这也说明, 即使考虑只有三项的等比数列 "C, D, E", 就需要用到无理数了.

有了大二度音程的频率比, 自然的想法是进一步去求大二度音程的中点, 于是得到

$$\sqrt{\frac{\sqrt{5}}{2}} = \left(\frac{5}{4}\right)^{\frac{1}{4}}.$$

但是, 从 C 出发, 以此作为半音音程升高 12 次, 得到

$$\left[\left(\frac{5}{4}\right)^{\frac{1}{4}}\right]^{12} = \left(\frac{5}{4}\right)^3 = \frac{125}{64} = 1.953\,125 < 2 = \frac{128}{64},$$

并没有达到高八度的 C′. 换言之, 这样得到的半音音程稍稍低了一点, 仍然有音差.

另外, 一个八度音程可以由 5 个全音和 2 个半音构成 (参见图 3.9), 于是 2 个半音的音程值应该等于

$$X = \frac{2}{\left(\frac{\sqrt{5}}{2}\right)^5} = \frac{64}{125}\sqrt{5} > \frac{\sqrt{5}}{2},$$

而 1 个半音对应的比值即为 X 与自己的几何平均, 等于

$$\sqrt{X} = \sqrt{\frac{64}{125}\sqrt{5}} = \frac{8}{5\sqrt[4]{5}} = 8 \cdot 5^{-\frac{5}{4}}.$$

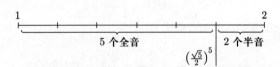

图 3.9　八度音程分解成 5 个全音和 2 个半音

因此, 中庸全音律有两个生律元素:

$$\frac{\sqrt{5}}{2} \quad \text{和} \quad \frac{8}{5\sqrt[4]{5}}.$$

具体生律过程见图 3.10.

按照中庸全音律, 大三度音程 C—D—E, F—G—A 和 G—A—B 的频率比都是一致的. 但是它牺牲了纯五度的理想比例. 现在纯五度音程 C—G 的频率比等于

$$\sqrt[4]{5} \approx 1.495\,348\,78 < \frac{3}{2}.$$

```
C    D      E    F        G    A      B      C'
1   √5/2   5/4  2/5^(1/4) 5^(1/4) 5^(3/4)/2  5^(5/4)/4  2
    √5/2   √5/2  8/5^(5/4)  √5/2   √5/2    √5/2   8/5^(5/4)
```

图 3.10 中庸全音律

§3.4 平均律

设一个八度之间有 12 个半音，相应的音级分别对应频率

$$f_0, f_1, f_2, \cdots, f_{11}, f_{12} = 2f_0,$$

它们构成一个等比数列，则其公比 r 满足

$$\frac{f_1}{f_0} = \frac{f_2}{f_1} = \cdots = \frac{f_{11}}{f_{10}} = \frac{f_{12}}{f_{11}} = r.$$

这说明

$$f_0 \cdot r^{12} = f_{12} = 2f_0,$$

即得

$$r = \sqrt[12]{2} \approx 1.059\,463\,094\,359\,295\,264\,561\,825\,294\,946\,3\cdots.$$

于是 ♯C 与 C 的频率比为 $r : 1 = \sqrt[12]{2} : 1$，D 与 C 的频率比为 $r^2 : 1 = \sqrt[6]{2} : 1, \cdots$，B 与 C 的频率比为 $r^{11} : 1 = \sqrt[12]{2^{11}}$. 这就构成了**平均律** (equal temperament).

命题 3.4.1 $\sqrt[12]{2}$ 是无理数.

证明 用反证法. 假设 $\sqrt[12]{2}$ 是有理数，则它可以表成分数：

$$\sqrt[12]{2} = \frac{p}{q},$$

其中 p, q 为正整数，且 $(p, q) = 1$. 于是有

$$2q^{12} = p^{12},$$

即得 $2 \mid p$. 设 $p = 2^k r$，其中 r 为奇数，$k \geqslant 1$，则上式化为

$$2q^{12} = 2^{12k} r^{12},$$

进而得出
$$q^{12} = 2^{12k-1}r^{12}.$$

但这意味着 $2|q$, 与 p,q 互素矛盾. 这个矛盾说明 $\sqrt[12]{2}$ 是有理数的假设是不对的, 从而证明了 $\sqrt[12]{2}$ 是无理数. □

世界上第一个明确提出平均律, 并且精确计算出公比 $r = \sqrt[12]{2}$ 的是中国明代的朱载堉[16]. 他创建平均律理论的代表作有《律吕精义》([29])、《律学新说》([28]) 和《算学新说》等.

朱载堉将其创建的平均律称作 "新法密率". 为了解决旋宫不归的问题, 经过长年的研究琢磨, 朱载堉提出了: "不用三分损益之法, 创立新法. 置一尺为实, 以密率除之, 凡十二遍, 所求律吕真数, 比古四种术尤简洁而精密." ([28, p.19]) 这里的 "密率" 就是朱载堉在世界上首次计算出来的、具有 25 位精确度的 $\sqrt[12]{2}$.

朱载堉首先提出 "不宗黄钟九寸之说" "度本起于黄钟之长, 则黄钟之长即度法一尺" ([29, 内篇卷一, p.9]). 其背后的思想是认识到律吕所定实际上是相对比例, 而非绝对音高. 与此同时, 朱载堉也明确认识到八度音程的比例是 2:1, 因此取十二律之首的黄钟正律为 1, 黄钟倍律为 2, 黄钟半律为 0.5. 需要指出的是, 明代时人们尚无频率的概念, 朱载堉所说的各律数值指的是弦长或者律管长度. 因此, 黄钟倍律比黄钟正律低八度, 黄钟半律比黄钟正律高八度. 我们仍然将各律依照其音高从低到高排列, 形成 "黄钟倍律—黄钟正律—黄钟半律" 两个八度, 相应的数值则是从大到小的: "2—1—0.5", 请读者注意.

在黄钟倍律和黄钟正律之间共有 11 律, 12 个间隔 (参见图 3.3), 居中的是蕤宾倍律. 朱载堉就从确定蕤宾倍律的值开始. 设倍蕤宾倍律的值为 X, 则等比数列 "黄钟倍律、蕤宾倍律、黄钟正律" 满足
$$2 : X = X : 1,$$
即得 $X^2 = 2$, $X = \sqrt{2}$.

紧接着朱载堉运用中国传统的勾股术计算 $\sqrt{2}$ 的值 (参见图 3.11). "命平方一尺为黄钟之率. 东西十寸为句[17], 自乘得百寸为句幂; 南北十寸为股, 自乘得百寸为股幂; 相并共得二百寸为弦幂. 乃置弦幂为实, 开平方方法除之, 得弦一尺四寸一分四厘二毫一丝三忽五微六纤二三七三〇九五〇四八八〇一六八九为方之斜, 即圆之径, 亦即蕤宾倍律之

[16]朱载堉 (1536—1611), 字伯勤, 河南怀庆 (今沁阳) 人, 明代著名的律学家、历学家、音乐家, 明太祖朱元璋九世孙.

[17]通勾.

率"([29, 内篇卷一, p.9]). 用现代语言可以表述为 (参见文献 [29, p.1237] 中冯文慈先生注释①):

黄钟正律长为 1 尺 (=10 寸);

黄钟正律之率为 1 平方尺 (=100 平方寸); 其正方形的边 (勾、股) 为 $a = b = 10$ 寸;

勾幂、股幂为 $a^2 = b^2 = 100$ 平方寸, 弦幂为 $a^2 + b^2 = 200$ 平方寸;

弦长 $= \sqrt{a^2 + b^2} = \sqrt{200}$ 寸 $= 14.142\,135\,623\,730\,95\cdots$ 寸, 等于正方形对角线长度 (方之斜) 和其外接圆的直径, 也就是蕤宾倍律与黄钟正律之比.

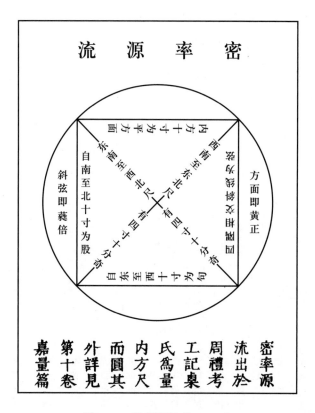

图 3.11 密率源流 ([29, p.8])

在蕤宾倍律和黄钟正律之间共有 5 律, 南吕倍律居中. 故设南吕倍律的值为 Y, 则等比数列 "蕤宾倍律、南吕倍律、黄钟正律" 满足

$$\sqrt{2} : Y = Y : 1,$$

即得 $Y^2 = \sqrt{2}$，于是得到

$$Y = \sqrt{\sqrt{2}} = \sqrt[4]{2}.$$

同样采用勾股术，朱载堉对 $\sqrt{2}$ 再开平方，得到

$$\sqrt{\sqrt{2}} = \sqrt[4]{2} \approx 1.189\ 207\ 115\ 002\ 721\ 066\ 717\ 5.$$

这就是南吕倍律与黄钟正律之比.

最后，在南吕倍律到黄钟正律之间尚有无射、应钟两个倍律. 设无射倍律的值为 Z，应钟倍律的值为 R，则它们满足等比数列的条件

$$\sqrt[4]{2} : Z = Z : R = R : 1.$$

由此可得 $Z = R^2$，$\sqrt[4]{2}R = Z^2$，最终得出

$$R = \sqrt[3]{\sqrt[4]{2}}.$$

朱载堉对 $\sqrt[4]{2}$ 开立方，得到

$$\sqrt[3]{\sqrt[4]{2}} = \sqrt[12]{2} \approx 1.059\ 463\ 094\ 359\ 295\ 264\ 561\ 825,$$

即应钟倍律之率 ([29, 内篇卷一, p.10], 参见图 3.12. 这就是朱载堉在世界上首次算出的十二平均律的关键参数 "密率". 因为

$$\frac{应钟倍律}{黄钟正律} = \sqrt[12]{2},$$

所以等比数列的公比为

$$\frac{黄钟正律}{应钟倍律} = \frac{1}{\sqrt[12]{2}}.$$

黄钟倍律	大吕倍律	太蔟倍律	夹钟倍律	姑洗倍律	仲吕倍律	蕤宾倍律	林钟倍律	夷则倍律	南吕倍律	无射倍律	应钟倍律	黄钟正律
2						$\sqrt{2}$			$\sqrt{\sqrt{2}}$		$\sqrt[3]{\sqrt{\sqrt{2}}}$	1

图 3.12 十二律构成的等比数列

求出了公比之后，只要给定等比数列中首项的值，其余各项的值就随之而定了. 正如朱载堉自己指出的: "盖十二律黄钟为始，应钟为终，终而复始，循环无端，此自然真理，

犹贞后元生,坤尽复来也. 是故各律皆以黄钟正数十寸乘之为实, 皆以应钟倍数十寸〇五分九厘四毫六丝三忽〇九纤四三五九二九五二六四五六一八二五为法[18] 除之, 即得其次律[19]也. 安有往而不返之理哉!" ([29, p.10]).

我国古代很早就有开平方、开立方的方法. 大约成书于公元 1 世纪的《九章算术》少广章中就记载了利用筹算开平方和开立方的算法 ([15, pp.51–56]). 为了达到需要的计算精确度, 朱载堉在继承前人智慧的基础上, 发展了珠算开平方、开立方的方法, 专门设计制作了八十一位的大算盘, 编制了专门的珠算口诀 (参见图 3.13), 经过长年潜心钻研和艰苦耐心地计算检验, 才最终得出了大量具有 25 位有效数字的计算结果.

图 3.13　朱载堉《算学新说》. (a) "凡学开方, 须造大算盘, 长九九八十一位, 共五百六十七子, 方可算也." (b) "偶法定式": 开立方的珠算口诀

经专家研究考证, 朱载堉创立十二平均律的时间应不晚于 1581 年 ([3, 第四章第六节]). 而在西方音乐史中, 往往会提到西蒙·斯蒂文[20]. 在大约写于 1605 年的手稿 *Van de Spiegheling der singconst* 中, 斯蒂文给出了以 $\sqrt[12]{2}$ 为公比的平均律概念, 并试图计算

[18]古代将被除数 (分子) 称作 "实", 除数 (分母) 称作 "法", 参见文献 [15, p.12].
[19]指高一律, 即数列的下一项.
[20]西蒙·斯蒂文 (Simon Stevin, 1548—1620), 佛拉芒数学家、物理学家.

这个等比数列中的各项. 但是, 这份手稿并未完成, 而且一直到 1884 年才得以公开发表. 手稿中的计算结果也有问题. 因为 $\sqrt[12]{2}$ 是无理数, 而数值计算得到的结果是有限的, 只能是有理数, 所以计算精确度就成了一个关键问题. 斯蒂文的计算非常粗糙, 经常轻率地采取四舍五入, 甚至直接截断计算结果. 这导致他得到的数值误差很大, 不论是对于音乐实践还是在理论方面都缺乏实际意义 ([2, p.152], [38, pp.205–207]). 另外, 在西方文献中首次出现十二平均律的公比

$$\sqrt[12]{2} \approx 1.059\,463$$

的是 1636 年出版的梅森的《和声学通论》(*Harmonie Universelle*).

赫尔姆霍茨曾经写道: "中国有一位王子名叫载堉, 力排众议, 创导七声音阶. 而将八度分成 12 个半音的方法, 也是这个富有天才和智巧的国家发明的." ([50, p.258])

英国科学技术史专家李约瑟[21]指出: 朱载堉对人类的贡献是发现了以相等的音程来调音阶的数学方法[22]. 首先给出平均律数学公式的荣誉无疑应当归之于中国[23].

习题 3.4.2 假定音级 C 的频率为 1.

(1) 求五度相生律中 C 上方的 ♯F 和 ♭G 的频率以及它们的几何平均值 (参见图 3.3 和习题 3.2.1);

(2) 求十二平均律中相等的音级 ♯F=♭G 的频率.

§3.5 音 分

精确度量音程的单位是**音分** (cents), 它是英国数学家亚历山大·埃利斯[24]提出的 ([44]).

音分是度量不同声音的频率比的单位. 设两个声音的频率分别为 f_1, f_2, 且 $f_1 < f_2$, $r = f_2/f_1$, 则这两个声音之间的音分 c 定义为

$$c = 1\,200 \log_2 r = 1\,200 \log_2 \frac{f_2}{f_1} \text{ (单位: 音分)}.$$

对于十二平均律, 半音之间的频率比为 $\sqrt[12]{2}$, 换算成音分就等于

$$1\,200 \log_2 2^{1/12} = 1\,200 \cdot \frac{1}{12} = 100 \text{ (单位: 音分)}.$$

[21] 李约瑟 (Joseph Terence Montgomery Needham, 1900—1995), 英国生物化学家、科学技术史专家.

[22] His gift to mankind was the discovery of the mathematical means of tempering the scale in equal intervals ([62, p.220]).

[23] To China must certainly be accorded the honour of first mathematically formulating equal temperament ([62, p.228]).

[24] 亚历山大·埃利斯 (Alexander John Ellis, 1814—1890), 英国数学家、语言学家.

设两个音级之间的频率比为 r, 相应的音分为 c, 则有如下换算关系:

$$r = 2^{\frac{c}{1200}} = \sqrt[1200]{2^c}, \quad c = 1200 \log_2 r.$$

例如, 把音级 C 的频率记作 f, 在十二平均律中, 因为音级 G 比 C 高 7 个半音, 等于 700 音分, 所以其频率与 f 之比为

$$2^{\frac{700}{1200}} = 2^{\frac{7}{12}} \approx 1.4983.$$

于是, 音级 G 的频率应约等于 $1.4983f$.

仍然把音级 C 的频率记作 f. 根据三分损益法或者五度相生律, 音级 G 的频率为 $1.5f$, 即 $r = 1.5$, 相应的音分就等于

$$c = 1200 \log_2 r = 1200 \log_2(3/2) = 1200(\log_2 3 - 1) \text{ (单位: 音分)}.$$

已知 $\log_2 3 \approx 1.585$, 则

$$c \approx 1200 \times 0.585 = 702 \text{ (单位: 音分)}.$$

利用音分可以清楚、准确地比较不同调律方法之间的异同, 详见表 3.1.

表 3.1　四种调律的音分值对照表

调律＼音级	C	D	E	F	G	A	B	C′
三分损益	0	203.9	407.8	498.0	702.0	905.9	1 109.8	1 200
纯律	0	203.9	386.3	498.0	702.0	884.4	1 088.3	1 200
中庸全音律	0	193.2	386.3	503.4	696.6	889.7	1 082.9	1 200
十二平均律	0	200	400	500	700	900	1 100	1 200

研究显示, 人耳可以分辨出 5～6 音分的频率差. 与纯律相比, 十二平均律的大三度和大六度音程分别高了约 14 音分和 16 音分. 这个问题在乐音较长时间持续时格外明显.

习题 3.5.1　已知近似值 $\log_2 3 \approx 1.584\,962\,5$, $\log_2 5 \approx 2.321\,928$. 对下列频率比分别求其相应的音分值 (精确到 2 位小数):

$$\frac{3}{2}, \quad \frac{5}{4}, \quad \frac{3^{11}}{2^{17}}, \quad \frac{\sqrt{5}}{2}, \quad \frac{3^{12}}{2^{19}} \text{ (毕达哥拉斯音差)}, \quad \frac{81}{80} \text{ (谐调音差)}.$$

习题 3.5.2 在一架按照十二平均律调好音的钢琴上, 设 C_3 键的基频为 f, 则其第一泛音的频率为 $2f$, 恰等于 C_4 键的基频. 对于 $k = 2, 3, \cdots, 11$, 求此钢琴上基频与 C_3 键的第 k 个泛音最接近的键的音级. 在高音谱表上用全音符标出这些音级.

最后, 我们来介绍**绝对音高**. 从历史上看, 绝对音高一直都在变化, 不同国度、不同地区、不同时代都有不同的 "标准". 根据对欧洲保留下来的管风琴所做的测定, 中央 C 上方 A 的频率范围为 377~567 Hz. 从 19 世纪开始, 在欧洲和北美音乐实践中, 人们趋向于不断地提高绝对音高 (A 的频率). 这个现象的背后有着技术进步的原因: 首先, 材料科学的进步使得人们能够制作出更细同时又经受得起更大张力的琴弦; 其次, 制作技术的进步也使得传统乐器能够发出更高的声音. 还有乐器制作者之间的竞争也不断推动绝对音高的提升. 另外, 随着建筑技术的进步, 音乐厅的规模越来越大, 能够容纳的听众越来越多, 而提升绝对音高可以使得乐队的声音效果显得更加嘹亮和华丽.

然而, 人的嗓音是不可能无限制地提高的. 歌唱家是提升绝对音高的坚定反对者. 数学家考克斯特[25]曾经这样写道 ([40]): "贝多芬[26]时代的标准音高大约是 $426\frac{2}{3}$. 但是, 今天的音乐会音高不是 A = 427, 而是 A = 440. 这就使得女高音们陷入悲惨的境地. 在第九交响乐的合唱乐章中, 当别的声部都在歌颂欢乐的时候, 女高音们却要连续在 12 小节中保持高音 A."

为了解决这个问题, 在一些地方, 政府或者行业协会出面制定了区域性的绝对音高标准. 例如, 1834 年召开的斯图加特 (Stuttgart) 会议推荐以 $C_4 = 264$ Hz 作为标准音高, 按照纯律计算, 相当于 $A_4 = 440$ Hz; 1859 年 2 月, 法国政府通过法律, 确定 $A_4 = 435$ Hz; 1896 年, 伦敦皇家爱乐协会 (Royal Philharmonic Society) 确定 $A_4 = 439$ Hz.

进入 20 世纪之后, 随着广播、录音等产业的发展, 日益需要制定一个国际通行的绝对音高标准. 1939 年 5 月, 国际标准化协会 (ISA) 在伦敦召开会议, 正式确立 $A_4 = 440$ Hz 为**音乐会音高** (concert pitch). 1955 年, 国际标准化组织 (International Organization for Standardization, IOS) 把 $A_4 = 440$ Hz 作为技术标准, 此后一直沿用至今.

§3.6 连 分 数

用有理数逼近无理数的一个重要途径是利用连分数 (continued fraction). 一个**连分**

[25]考克斯特 (Harold Scott MacDonald Coxeter, 1907—2003), 加拿大几何学家.
[26]贝多芬 (Ludwig van Beethoven, 1770—1827), 德国作曲家.

数是如下形式的表达式

$$a_0 + \cfrac{1}{a_1 + \cfrac{1}{a_2 + \cfrac{1}{a_3 + \cfrac{1}{a_4 + \cdots}}}}, \tag{3.3}$$

其中 a_0, a_1, a_2, \cdots 均为整数. 通常把这个无限连分数简记为 $[a_0, a_1, a_2, \cdots]$. 如果截取连分数的前 $N+1$ 项

$$a_0 + \cfrac{1}{a_1 + \cfrac{1}{a_2 + \cfrac{1}{a_3 + \cfrac{1}{\cdots + a_N}}}},$$

就得到一个有限连分数, 称作原连分数 (3.3) 的 N **次渐进**, 简记为 $c_N = [a_0, a_1, \cdots, a_N]$. 显然这是一个有理数. 因此, 可以把 c_N 写成既约分数的形式

$$c_N = \frac{p_N}{q_N}, \quad (p_N, q_N) = 1,$$

而无限连分数 (3.3) 的值 c 就定义为其渐进值的极限:

$$c = \lim_{N \to \infty} c_N.$$

下面给出一个把任意实数表示成连分数的方法. 设 A 是任一实数. 定义**地板函数** $\lfloor A \rfloor$ 为不超过 A 的最大整数. 例如, 有

$$\lfloor 3.99 \rfloor = 3, \quad \lfloor -3.99 \rfloor = -4.$$

给定实数 A, 首先令 $a_0 = \lfloor A \rfloor$, 得到 $x_0 = A - a_0$, 满足 $0 \leqslant x_0 < 1$. 再计算 $a_1 = \lfloor 1/x_0 \rfloor$, 得到

$$x_1 = \frac{1}{x_0} - a_1,$$

满足 $0 \leqslant x_1 < 1$. 再计算 $a_2 = \lfloor 1/x_1 \rfloor$, 得到

$$x_2 = \frac{1}{x_1} - a_2,$$

满足 $0 \leqslant x_2 < 1$ …… 依次一直做下去, 如果第 N 步得到 $x_N = 0$, 则

$$A = [a_0, a_1, \cdots, a_N]$$

它是一个有理数. 反之, 如果 A 是无理数, 则这个算法将永不终止, 得到的是一个无限连分数.

例 3.6.1 将有理数 $A = 15/11$ 表示成连分数.

解 这里有

$$a_0 = \lfloor A \rfloor = 1, \quad x_0 = A - a_0 = \frac{4}{11};$$
$$a_1 = \left\lfloor \frac{11}{4} \right\rfloor = 2, \quad x_1 = \frac{11}{4} - a_1 = \frac{3}{4};$$
$$a_2 = \left\lfloor \frac{4}{3} \right\rfloor = 1, \quad x_2 = \frac{4}{3} - a_2 = \frac{1}{3};$$
$$a_3 = \left\lfloor \frac{3}{1} \right\rfloor = 3, \quad x_3 = \frac{3}{1} - a_3 = 0.$$

于是

$$A = \frac{15}{11} = 1 + \cfrac{1}{2 + \cfrac{1}{1 + \cfrac{1}{3}}}.$$

连分数的价值在于它给出了无理数的最佳有理逼近. 具体讲, 有下述定理.

定理 3.6.2 ([6, 第十章 §3, 定理 1]; [48, p.151, Theorem 181]) 设 A 是无理数, $N \geqslant 1$, p_N/q_N 是 A 的连分数的 N 次渐进. 如果整数 p, q 满足 $0 < q \leqslant q_N$, 且 $p/q \neq p_N/q_N$, 则

$$\left| A - \frac{p_N}{q_N} \right| < \left| A - \frac{p}{q} \right|.$$

根据这个定理, A 的连分数的 N 次渐进是所有分母不超过 q_N 的有理数中最近似于 A 的. 一个有理数的 "复杂度" 通常用其分母的大小来刻画. 从这个意义上讲, 对于给定的复杂度, N 次渐进是 A 的最佳有理逼近.

回到律学问题. 在通常的乐音体系中, 1 个八度音程包含 12 个半音, 而 1 个纯五度音程包含 7 个半音, 于是 7 个八度音程和 12 个纯五度音程同样都包含了 84 个半音. 这说明应该有

$$12 \text{ 个纯五度音程} = 7 \text{ 个八度音程}.$$

八度音程的频率比是 2:1. 如果假定纯五度音程的频率比为 3:2, 就应该有

$$\left(\frac{3}{2}\right)^{12} = 2^7.$$

当然这是不可能成立的, 因为假定上式成立, 就会有

$$\log_2 \frac{3}{2} = \frac{7}{12}.$$

习题 3.6.3 证明: $\log_2(3/2)$ 是无理数.

利用连分数来逼近无理数 $\log_2(3/2) = 0.584\,962\,5\cdots$, 可得

$$\log_2 \frac{3}{2} = \cfrac{1}{1 + \cfrac{1}{1 + \cfrac{1}{2 + \cfrac{1}{2 + \cfrac{1}{3 + \cfrac{1}{1 + \cfrac{1}{5 + \cdots}}}}}}},$$

即有

$$\log_2 \frac{3}{2} = [0, 1, 1, 2, 2, 3, 1, 5, \cdots].$$

由此可以得到 $\log_2(3/2)$ 的各次渐进序列

$$1, \frac{1}{2}, \frac{3}{5}, \frac{7}{12}, \frac{24}{41}, \frac{31}{53}, \frac{179}{306}, \cdots.$$

于是, 对于序列中的每个分数 p/q, 都可以建立一个 q 平均律, 把一个八度音程平均划分为 q 等份. 把每一个等份仍然称为一个 "半音". 以 p 个半音作为纯五度. 这样的调律都是对 $\log_2(3/2)$ 的最佳近似. 十二平均律就是对应于 7/12 的平均律. 类似地, 可以建立四十一平均律, 把一个八度细分成 41 等分 (半音), 取 24 个半音处为纯五度. 19 世纪英国科学家鲍桑葵[27]则是根据五十三平均律设计了一个 "扩展键盘" (generalised keyboard, 图 3.14), 每个八度包含 53 个半音, 在 31 个半音处为纯五度 ([32, §6.3]).

对于律学感兴趣的读者可以进一步研读文献 [13] 和 [32] 中的有关章节.

[27]鲍桑葵 (Robert Holford Macdowall Bosanquet, 1841—1912), 英国科学家、音乐理论家.

60　第三章　乐律——乐音体系的生成

图 3.14　扩展键盘

第四章 调式、音阶与和弦

这一章要讨论一些重要的音乐概念: 调式、音阶、和弦,并通过引入几何模型,揭示它们的一些性质以及相互之间的若干关系.

§4.1 调式与音阶

在调性音乐中,同样是大三和弦,但由于其根音所在的音级具有不同的功能,相应的和弦也会产生不同的作用. 为了说明这个问题,需要引入调式的概念. 若干音级围绕着某一个有稳定感的中心音级,按照一定的音程关系组织在一起构成的乐音体系称为**调式** (mode). 调式中的中心音级称为**主音** (tonic). 将调式中的音级从主音开始,按照高低次序排列起来,直到高八度的主音,这样形成的音级序列称为 (调式) **音阶** (scale).

调式的类别多种多样,我们只介绍后面将涉及的几种.

自然大调是由两个相同的四声音阶结合而成的,每个四声音阶的四个音级之间分别构成大二度、大二度、小二度音程,而两个四声音阶中间相隔大二度. 图 4.1 是以 C 为主音的自然大调音阶.

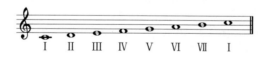

图 4.1　以 C 为主音的自然大调音阶

与乐音体系中一般音级构成的音级列不同,调式音阶中的各个音级具有鲜明的调式意义,如稳定、不稳定、中心音、倾向性等. 在自然大调音阶中,I, III, V 级是稳定音级,II, IV, VI, VII 级是不稳定音级. I 级叫作**主音** (tonic). 主音上方纯五度,也就是 V 级,叫作**属音** (dominant). 在主音与属音中间的 III 级叫作**中音** (mediant). 主音下方纯五度,也就是 IV 级,叫作**下属音** (subdominant). 在主音与下属音中间的 VI 级叫作**下中音** (submediant). 主音上方二度的音,也就是 II 级,叫作**上主音** (supertonic). 主音下方二度的音,也就是 VII 级,叫作**导音** (leading note).

自然小调是由两个不同的四声音阶结合而成的,中间相隔大二度. 第一个四声音阶

的四个音级之间分别构成大二度、小二度、大二度音程,而第二个四声音阶中音级之间的音程为小二度、大二度、大二度. 图 4.2 给出了以 A 为主音的自然小调音阶.

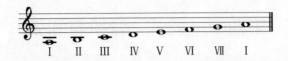

图 4.2 以 A 为主音的自然小调音阶

在自然小调中, Ⅶ 级导音与主音之间呈大二度音程. 将 Ⅶ 级升高半音, 就得到**和声小调**. 以 A 为主音的和声小调音阶如图 4.3 所示.

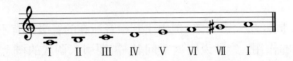

图 4.3 以 A 为主音的和声小调音阶

在和声小调中, Ⅵ, Ⅶ 级之间构成一个增二度音程. 要消除这个增二度音程, 就要将 Ⅵ 级也升高半音, 于是就得到**旋律小调**. 图 4.4 是以 A 为主音的旋律小调音阶.

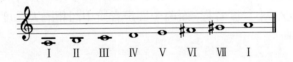

图 4.4 以 A 为主音的旋律小调音阶

调式音阶从主音开始, 而主音可以位于任何一个音级. 例如, 以 G 为主音的自然大调, 其音阶如图 4.5 所示.

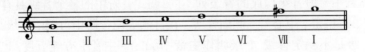

图 4.5 以 G 为主音的自然大调音阶

由于要保持 Ⅶ—Ⅰ 之间的半音关系, G 大调音阶中要把 F 升高半音. 换言之, G 大调音阶的 Ⅶ 级要使用变化音级 ♯F 代替 C 大调音阶中的 F.

类似地, 可以得到 F 大调音阶 (参见图 4.6), 其中的 Ⅳ 级要用 ♭B 代替 B.

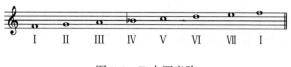

图 4.6 F 大调音阶

作为练习, 读者按照五度循环的规律依次考虑以 D, A, E, B, ♯F, ♯C 为主音的自然大调音阶, 就会发现在相邻的两个音阶中, 除了一个音级需要升高半音, 其他的音级都相同. 因此, 按照上述次序生成的大调音阶, 后一个比前一个恰好增加一个升号, 参见表 4.1.

表 4.1 升号调

主音	升号数目	升号音级
C	0	
G	1	♯F
D	2	♯F, ♯C
A	3	♯F, ♯C, ♯G
E	4	♯F, ♯C, ♯G, ♯D
B	5	♯F, ♯C, ♯G, ♯D, ♯A
♯F	6	♯F, ♯C, ♯G, ♯D, ♯A, ♯E
♯C	7	♯F, ♯C, ♯G, ♯D, ♯A, ♯E, ♯B

对称地, 按照反方向的五度循环依次考虑以 F, ♭B, ♭E, ♭A, ♭D, ♭G, ♭C 为主音的自然大调音阶, 就会发现在相邻的两个音阶中, 除了一个音级需要降低半音, 其他的音级都相同. 因此, 按照上述次序生成的大调音阶, 后一个比前一个恰好增加一个降号, 参见表 4.2.

表 4.2 降号调

主音	降号数目	降号音级
F	1	♭B
♭B	2	♭B, ♭E
♭E	3	♭B, ♭E, ♭A
♭A	4	♭B, ♭E, ♭A, ♭D
♭D	5	♭B, ♭E, ♭A, ♭D, ♭G
♭G	6	♭B, ♭E, ♭A, ♭D, ♭G, ♭C
♭C	7	♭B, ♭E, ♭A, ♭D, ♭G, ♭C, ♭F

根据调式将需要升高或者降低的变音记号统一写在五线谱谱号的右边, 称为**调号** (key signature). 图 4.7 给出了自然大调的调号.

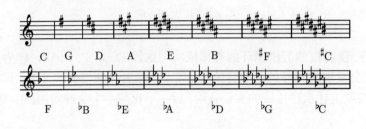

图 4.7 自然大调的调号

需要指出的是, 在 B 大调和 ♭C 大调的音阶中, 各音级都是等音的. 在按照十二平均律调律的键盘乐器上, 这两个调的音阶在键盘上的位置是完全一样的, 只不过是在五线谱上标记为不同的音名 (参见图 4.8). 像这样的两个调称为**等音调**. 在 15 个自然大调中有 3 对等音调:

B 和 ♭C, ♯F 和 ♭G, ♯C 和 ♭D.

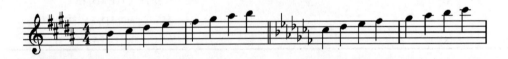

图 4.8 B 大调和 ♭C 大调音阶

下面看小调式音阶. 前面已经看到, 以 A 为主音的自然小调, 其音阶全部由基本音级构成, 没有变化音级, 无须使用升降号. 这恰好与 C 大调相同. 而以 A 上方纯五度的 E 为主音的自然小调, 其音阶必须包含 ♯F, 恰好与 G 大调相同; 主音为 D 的自然小调, 其音阶包含一个变化音级 ♭B, 恰好与 F 大调相同, 见图 4.9.

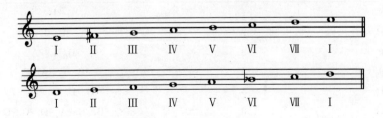

图 4.9 E 小调和 D 小调音阶

每个大调都对应一个与其调号相同的小调; 反之, 每个小调也都对应一个与其调号相同的大调. 这种调号相同的大、小调称作**关系大小调**. 大调的主音通常用大写字母来标注, 小调的主音则用小写字母来标注, 例如 ♭B 大调, ♯c 小调等. 按照这种标记法, ♭E 大调与 c 小调就是关系大小调, G 大调与 e 小调也是关系大小调. 另外, 具有相同主音的大、小调称为**平行大小调**. 例如, ♭E 大调与 ♭e 小调是平行大小调. 平行大小调和关系大小调可参见表 4.3.

表 4.3 平行大小调和关系大小调

大调	平行小调	关系小调	大调	平行小调	关系小调
C	c	a			
G	g	e	F	f	d
D	d	b	♭B	♭b	g
A	a	♯f	♭E	♭e	c
E	e	♯c	♭A	♭a	f
B	b	♯g	♭D	♭d	♭b
♯F	♯f	♯d	♭G	♭g	♭e
♯C	♯c	♯a	♭C	♭c	♭a

§4.2 和　　弦

按照音乐作品中声部的数量和作用, 可以将其大致分成**单声部音乐** (monophony) 和**多声部音乐**. 单声部音乐只包含一个声部, 一条单独的旋律线, 而多声部音乐由至少两个声部构成. 多声部音乐通常又分为**主调音乐** (homophony) 和**复调音乐** (polyphony). 主调音乐以一个声部为主要旋律声部, 其余声部相对缺少独立性, 对主要旋律声部起伴奏、烘托的作用; 复调音乐的不同声部具有各自的相对独立性, 按照**对位法** (counterpoint) 结合在一起.

三个或者三个以上不同音高的乐音, 按照一定的音程关系结合起来, 称为**和弦** (chord). 和声学是研究和弦的构成、连接及其在音乐作品中具体应用的理论, 是主调音乐的基础.

按照三度音程关系叠置起来的三个音所构成的和弦称为**三和弦** (triad). 在三和弦中, 按三度音程排列时, 最下面的音称为**根音**, 中间的音与根音成三度关系, 称为**三音**; 最上面的音与根音成五度关系, 称为**五音**.

叠置的两个三度音程可以分别为大三度或者小三度, 从而得到四种三和弦: 大三和

弦、小三和弦、增三和弦、减三和弦.

根音与三音之间为大三度音程 (半音数为 4), 三音与五音之间为小三度音程 (半音数为 3), 根音与五音之间为纯五度音程 (半音数为 7), 这样的三和弦称为**大三和弦** (major triad), 见图 4.10.

图 4.10　大三和弦

根音与三音之间为小三度音程 (半音数为 3), 三音与五音之间为大三度音程 (半音数为 4), 根音与五音之间为纯五度音程 (半音数为 7), 这样的三和弦称为**小三和弦** (minor triad), 见图 4.11.

图 4.11　小三和弦

根音与三音、三音与五音之间均为大三度音程 (半音数为 4), 根音与五音之间为增五度音程 (半音数为 8), 这样的三和弦称为**增三和弦** (augmented triad), 见图 4.12.

图 4.12　增三和弦

根音与三音、三音与五音之间均为小三度音程 (半音数为 3), 根音与五音之间为减五度音程 (半音数为 6), 这样的三和弦称为**减三和弦** (diminished triad), 见图 4.13.

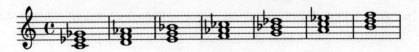

图 4.13　减三和弦

大三和弦、小三和弦都是协和和弦, 因为三个音级之间的大、小三度音程和纯五度音程都是协和音程. 增三和弦、减三和弦都是不协和和弦, 因为其根音与五音之间的增、减五度音程都是不协和音程.

设音级 X, Y, Z 分别是三和弦 \mathscr{X} 的根音、三音和五音，则把这个三和弦记作

$$\mathscr{X} = \{X, Y, Z\}.$$

习题 4.2.1 以 C 为根音的大三和弦、小三和弦、增三和弦、减三和弦分别为

$$\{C, E, G\}, \quad \{C, \flat E, G\}, \quad \{C, E, \sharp G\}, \quad \{C, \flat E, \flat G\}.$$

仿照此例分别写出以下列音级为根音的大三和弦、小三和弦、增三和弦、减三和弦，并在高音谱表上用四分音符将其标出（注意正确使用等音的音名以及变音记号）：

$$A, \flat C, D, \sharp F, G.$$

在三和弦上方再叠加一个七度音（简称为"七音"）就构成一个**七和弦**。根据七和弦所包含的三和弦类别和根音上方七度音之间的音程关系，共有 7 种不同的七和弦。表 4.4 列出了它们的名称和结构，其中小小七和弦通常简称为"小七和弦"，减小七和弦简称为"半减七和弦"，减减七和弦简称为"减七和弦"，大大七和弦简称为"大七和弦"，大小七和弦简称为"属七和弦"。图 4.14 是以 C 为根音的 7 种七和弦。

表 4.4 七和弦

七和弦	命名结构	三度结构
大小七和弦	大三和弦 + 根音上方小七度	大三度 + 小三度 + 小三度
小小七和弦	小三和弦 + 根音上方小七度	小三度 + 大三度 + 小三度
减小七和弦	减三和弦 + 根音上方小七度	小三度 + 小三度 + 大三度
减减七和弦	减三和弦 + 根音上方减七度	小三度 + 小三度 + 小三度
大大七和弦	大三和弦 + 根音上方大七度	大三度 + 小三度 + 大三度
小大七和弦	小三和弦 + 根音上方大七度	小三度 + 大三度 + 大三度
增大七和弦	增三和弦 + 根音上方大七度	大三度 + 大三度 + 小三度

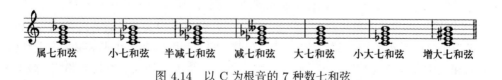

图 4.14 以 C 为根音的 7 种数七和弦

因为七和弦都至少包含一个不协和的七度音程，所以它们都是不协和和弦。在实际作品中，属七和弦、小七和弦、半减七和弦、减七和弦、大七和弦较为常见，其他两种七和弦较少出现。

类似于三和弦, 如果 X, Y, Z, W 分别是七和弦 \mathscr{Y} 的根音、三音、五音和七音, 则记这个七和弦为

$$\mathscr{Y} = \{X, Y, Z, W\}.$$

习题 4.2.2 分别写出以 E, F, ♭B 为根音的 7 个七和弦, 并在高音谱表上将其标出.

在实际应用中, 以根音为低音的和弦称为**原位和弦**, 以三音、五音或者七音为低音的和弦称为**转位和弦**.

三和弦有两种转位: 以三音作为低音的称为**第一转位**, 也称作 "六和弦", 因为这时其低音与高音相差六度; 以五音作为低音的称为**第二转位**, 也称作 "四六和弦", 因为这时其低音与中音、高音分别相差四度和六度 (参见图 4.15).

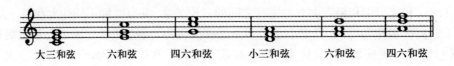

图 4.15 三和弦的转位

转位是对构成三和弦的三音组所做的一个变换: 将其低音提高八度. 从原位和弦出发, 经过一次转位得到六和弦, 再经过一次转位就得到四六和弦.

七和弦有三种转位: 以三音作为低音的称为**第一转位**, 也称作 "五六和弦"; 以五音作为低音的称为**第二转位**, 也称作 "三四和弦"; 以七音作为低音的称为**第三转位**, 也称作 "二和弦".

§4.3 调式中的和弦

调式中的每一个音级都可以作为构成和弦的根音. 用如下方式标记和弦:

(1) 用罗马数字表示和弦根音的级数, 其中根音到三音为大三度音程的用大写, 根音到三音为小三度音程的用小写. 因此, 大三和弦、增三和弦以及大小七和弦、大七和弦、增大七和弦用大写罗马数字, 小三和弦、减三和弦以及小七和弦、半减七和弦、减七和弦、小大七和弦用小写罗马数字.

(2) 分别用上标 ∘ 和 + 表示减三和弦和增三和弦, 大三和弦、小三和弦不加上标; 分别用上标 ∘ 和 ø 表示减七和弦和半减七和弦, 用 M 表示大七和弦或者小大七和弦, 用上标 + 表示增大七和弦, 大小七和弦、小七和弦不加上标.

(3) 用下标 6 和 $\frac{6}{4}$ 分别表示三和弦的第一转位和第二转位; 用下标 7, $\frac{6}{5}$, $\frac{4}{3}$ 和 2 分别表示七和弦的原位、第一转位、第二转位和第三转位.

图 4.16 分别给出了建立在 C 自然大调和 a 和声小调音阶的各音级之上的原位三和弦及其标记.

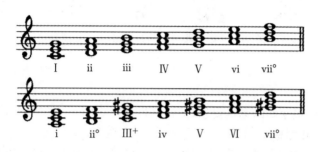

图 4.16　原位三和弦及其标记

图 4.17 分别给出了建立在 C 自然大调和 a 和声小调音阶的各音级之上的原位七和弦及其标记.

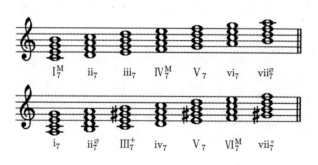

图 4.17　原位七和弦及其标记

习题 4.3.1　在高音谱表上写出下列调式中的 I, IV, V 级三和弦:
(1) D 自然大调;　(2) g 自然小调;　(3) e 和声小调.

习题 4.3.2　在低音谱表上写出下列调式中的 II, III, VI, VII 级三和弦:
(1) E 自然大调;　(2) d 和声小调.

习题 4.3.3　根据图 4.18 中给定的调式和三和弦, 写出对应的和弦标记 (包括和弦的性质、转位).

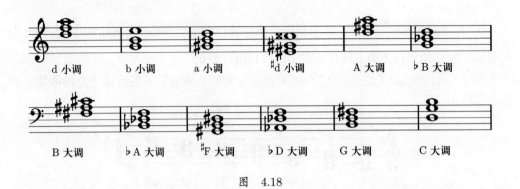

图 4.18

和声是音乐中最重要的基本要素之一. 调性和声中的每一个和弦都有不同的调性功能. 在调式的三个**正音级** I (主音), IV (下属音), V (属音) 上构成的和弦分别称为**主和弦** (I)、**下属和弦** (IV) 和**属和弦** (V). 它们统称为**正和弦**. 主和弦 I 起主功能 (T), 属和弦 V 起属功能 (D), 下属和弦 IV 起下属功能 (S). 主功能具有稳定性, 属功能和下属功能都具有不稳定性. 在四个**副音级** II, III, VI, VII 上构成的和弦称为**副和弦**.

在一定和声范围内的和弦连接称为**和声进行** (harmonic progression), 它体现出了和弦之间的相互关系、功能联系以及音响色彩. 例如, 正和弦之间的和声进行有三种基本方式.

(1) 正格进行: I \longrightarrow V \longrightarrow I;
(2) 变格进行: I \longrightarrow IV \longrightarrow I;
(3) 复式进行: I \longrightarrow IV \longrightarrow V \longrightarrow I.

图 4.19 给出的谱例节选自莫扎特[1]的歌剧《费加罗的婚礼》(*Le nozze di Figaro*, K. 492)[2]第二幕第六场, C 大调, 其和声进行采用标准的正格进行.

图 4.19 正格进行的谱例

[1] 莫扎特 (Wolfgang Amadeus Mozart, 1756—1791), 奥地利作曲家.
[2] 作于 1786 年, 四幕喜歌剧.

图 4.20 中的谱例节选自柴可夫斯基[3]的《第五交响曲》开始部分, e 小调, 其和声进行为变格进行.

图 4.20 变格进行的谱例

图 4.21 中的谱例节选自贝多芬的《钢琴变奏曲》(12 *Variations on "Menuet a la Vigano"*, WoO 68.) 的主题, 其 8 小节的和声形成两个完整的复式进行. 需要注意的是, 这里用属七和弦 V_7 代替了 V 级三和弦.

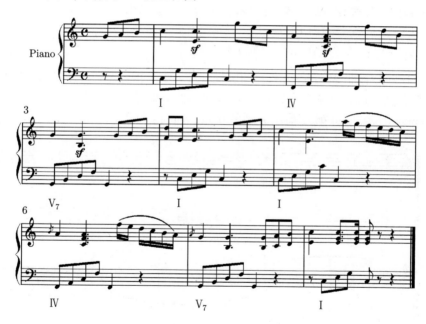

图 4.21 贝多芬《钢琴变奏曲》主题节选

实际的音乐创作不仅使用正和弦, 同样也会使用副和弦. 事实上, 乐曲中的和声进行变化繁复、多姿多彩, 但同时又都遵循着其内在的规律. 科斯特卡 (Kostka) 等人在文

[3]柴可夫斯基 (Пётр Ильи́ч Чайко́вский, Pyotr Ilyich Tchaikovsky, 1840—1893), 俄罗斯作曲家.

献 [56] 的第 7 章中总结了调性音乐中 "常规性" 的和声进行模式. 图 4.22 是根据文献 [56] 第 103 页的图重新绘制的, 给出了在大调式乐曲中的和声进行模式, 图中主和弦 I 后面的虚线箭头表明任意和弦都可以在 I 之后出现. 不难看出, 前面给出的正格进行、变格进行和复式进行均包括在图 4.22 中.

图 4.22 大调式中的和声进行模式

习题 4.3.4 根据图 4.22 填空, 完成下列和声进行, 使之符合大调式乐曲的常规. 要求连接的和弦与其前后和弦都不相同. 有些小题的答案不唯一.

(1) I → □ → vi;　　(2) IV → □ → V;　　(3) I → □ → IV;

(4) vi → □ → V;　　(5) vii° → □ → V.

对于小调式乐曲, 除了各级和弦的属性 (大、小、增、减等) 需要做相应调整外, 其和声进行与图 4.22 中描述的基本一致. 例如, 图 4.23 给出了威尔第[4]的歌剧《命运之力》(*La forza del destino*) 第二幕中, 侯爵的女儿 Leonora 和修道院长 Guardiano 的二重唱

图 4.23 威尔第的歌剧《命运之力》片段

[4]威尔第 (Giuseppe Fortunino Francesco Verdi, 1813—1901), 意大利作曲家.

片段 (钢琴伴奏谱), 其和声进行为

$$V_7 \longrightarrow i \longrightarrow VI \longrightarrow ii^{\circ}{}^6_5 \longrightarrow V \longrightarrow i_6.$$

习题 4.3.5　图 4.24 中的谱例是肖邦[5]的 C 大调《玛祖卡》(*Mazurkas, Op.24, No.2.*) 开始部分. 试分析其和声进行.

图 4.24　肖邦《玛祖卡》开始部分

习题 4.3.6　图 4.25 是贝多芬的《F 大调第六交响曲》(*Symphony No.6 in F major, Op.68.*) 第一乐章片段. 试分析其和声进行, 其中带 "+" 号的两个音符是 "经过音", 分析时可不予考虑.

图 4.25　贝多芬《F 大调第六交响曲》第一乐章片段

在不协和和弦或者这种和弦中的不协和音级之后, 随之以协和和弦或者较为协和的和弦, 这样的和声进行称为**解决** (resolution). 1865 年, 瓦格纳[6]的歌剧《特里斯坦与伊索尔德》(*Tristan und Isolde*, WWV. 90) 在慕尼黑首演. 该作品展示了瓦格纳在调性、和声结构等方面不同寻常的全新处理. 为了达到色彩更加广泛、丰富的声音效果, 作曲家对于不协和和弦往往并不急于解决, 以便充分体现音乐的张力. 在图 4.26 中, 第 2 小节给出的就是著名的**特里斯坦和弦** (Tristan chord) {F, B, ♯D, ♯G}. 如果用等音的音名 ♭C, ♭E, ♭A 分别代替 B, ♯D, ♯G, 则特里斯坦和弦是一个半减七和弦 {F, ♭A, ♭C, ♭E}. 跟随其后的和弦 (图 4.26 中第 3 小节) 是 {E, ♯G, D, ♯A}, 其中 ♯A 到了弱拍的位置才上升到 B,

[5]肖邦 (Frédéric François Chopin, 1810—1849), 波兰作曲家、钢琴家.
[6]瓦格纳 (Wilhelm Richard Wagner 1813—1883), 德国作曲家、指挥家.

构成属七和弦 {E, ♯G, B, D}. 实际上，随着剧情的发展，和弦的进行始终没有解决. 更确切地说，几次都是在将要得到解决的时候被作曲家有意终止了，直到最后伊索尔德完成了 "爱情之死" (Liebestod)，全剧终止于 B 大调主三和弦. 瓦格纳突破了传统调性的束缚，使得全剧始终保持极大的张力. 因此，有评论指出，特里斯坦和弦本身并不一定很特别，特别的是瓦格纳所使用的和声进行方式. 所以，也许不应把特里斯坦和弦看作只是单独的一个和弦，而是应该将其视为一系列和弦[7].

图 4.26 《特里斯坦与伊索尔德》开始部分

对于不同风格的音乐，和声进行往往是一个重要的特征. 在美国黑人音乐 (劳动歌曲、灵歌等) 的基础上，19 世纪末 20 世纪初发展起来的 **布鲁斯** (blues, 又译作 **蓝调**) 对于后来的流行音乐影响深远. 除了其特有的音阶和节奏，布鲁斯的和声进行也有其特点. 标准的布鲁斯是 12 小节布鲁斯 (12-bar blues)，分为三个乐句. 它的基本和声进行为

```
| I  | I  | I | I |
| IV | IV | I | I |
| V  | IV | I | I |
```

其中的各级和弦可以是三和弦，也可以是七和弦以及它们的转位.

12 小节布鲁斯的和声进行只用到了主和弦 I，下属和弦 IV 以及属和弦 V. 各和弦之间的连接也基本符合图 4.22，唯一的例外是第 9, 10 小节的 V → IV. 由于布鲁斯通常是反复吟唱的，为了便于和声的连接，常常把最后 1 小节的和弦变成 V，以便返回到第 1 小节的主和弦 I. 这时和声进行变成

```
| I  | I  | I | I |
| IV | IV | I | I |
| V  | IV | I | V |
```

[7]The chord itself is not necessarily unique. What is unique is the harmonic progression that Wagner used. So, perhaps we shouldn't think of the Tristan chord as a chord, but rather a series of chords. — Stephen Raskauskas (June 10, 2015)

图 4.27 给出的是由罗伯特·约翰逊[8]原唱的歌曲 *Sweet Home Chicago* 的片段. 原曲是 F 大调的, 因此其 I, IV, V 级和弦的根音分别为 F, ♭B 和 C. 而它的最后 1 小节用的就是属七和弦 C_7. 标准的 12 小节布鲁斯和声进行的其他几种变化形式可以参见文献 [33, p.221] 中的图 10.12.

图 4.27 歌曲 *Sweet Home Chicago* 片段 (摘自文献 [33, p.221])

[8]罗伯特·约翰逊 (Robert Leroy Johnson, 1911—1938), 美国黑人歌手, 音乐家.

第五章 音乐与对称

乐音体系是由有限多个音级构成的集合，而旋律就是这个有限集合中不同音高、不同时值的乐级的排列组合. 这一章我们要讨论在这个有限集合上的一些可能的变换. 为此，首先引入音类的概念. 与数学中集合、映射等内容相关的概念和符号等请参看附录 A.

§5.1 等价关系与音类

设 S 是一个集合，则 S 上的一个 (二元) 关系就是其笛卡儿积 $S \times S$ 中的一个子集合 R. 对于任意两个元素 $x, y \in S$，x 与 y 有关系，当且仅当 $(x, y) \in R$. 通俗地讲，集合 S 上的一个关系就是指定一个规则，对于集合 S 中的任意两个元素 x, y，都可以判定 x 与 y 是有关系还是没有关系.

不同的关系可以有不同的性质，例如:

(1) **自反性** (reflexivity): 任意 $x \in S$ 都与自己有关系，即 R 满足

$$(x, x) \in R, \quad \forall x \in S;$$

(2) **对称性** (symmetry): 如果 x 与 y 有关系，则 y 与 x 也有关系，即有

$$(x, y) \in R \iff (y, x) \in R, \quad \forall x, y \in S;$$

(3) **传递性** (transitivity): 如果 x 与 y 有关系，y 和 z 有关系，则 x 与 z 也有关系，即有

$$(x, y) \in R \text{ 且} (y, z) \in R \implies (x, z) \in R, \quad \forall x, y, z \in S.$$

如果一个关系 R 同时具备上述三个性质，就称 R 是集合 S 上的一个**等价关系** (equivalence relation). 例如，在全校同学构成的集合中，"同班"就是一个等价关系. 在音乐中有一个重要的等价关系: 八度关系. 在乐音体系中，称两个音级具有**八度关系**，如果它们或者是相等的，或者相差若干个八度.

给定集合 S 上的一个等价关系. 对于任意两个元素 $x, y \in S$, 如果 x 与 y 有关系, 就称 "x 与 y 等价", 记作 $x \sim y$. 进一步, 可以定义 S 的子集合

$$\overline{x} = \{y \in S \mid y \sim x\},$$

即全体与 x 等价的元素构成的子集合, 称为包含 x 的**等价类** (equivalence class). 等价类的一个基本性质是: 不同的等价类互不相交. 换言之, 有下述命题.

命题 5.1.1 设 \sim 是集合 S 上的一个等价关系. 对于 $x, y \in S$, 如果其等价类 $\overline{x} \neq \overline{y}$, 则有 $\overline{x} \cap \overline{y} = \varnothing$.

证明 用反证法. 如果 $\overline{x} \cap \overline{y} \neq \varnothing$, 则至少存在一个元素 $a \in \overline{x} \cap \overline{y}$. 根据等价类的定义, a 与 x 和 y 都等价. 再由等价关系的对称性和传递性得到 $x \sim y$, 从而推出 $\overline{x} = \overline{y}$, 矛盾. □

对于任意 $x \in S$, 由等价关系的自反性知总有 $x \in \overline{x}$, 因此集合 S 中的任何一个元素都必定属于某一个等价类. 在所有的等价类中去掉重复的, 剩下的等价类

$$\overline{x_\lambda}, \quad \lambda \in I$$

就互不相交了, 其中 I 是一个指标集. 不仅如此, 这些互不相交的等价类的并集还恰好等于 S. 于是我们证明了下面的定理.

定理 5.1.2 若在集合 S 上定义了一个等价关系 \sim, 则 S 可以分解成若干互不相交的等价类之并:

$$S = \bigcup_{\lambda \in I} \overline{x_\lambda}. \qquad \Box$$

定理 5.1.2 说明, 给定 S 上的一个等价关系, 通过相应的等价类就可以得到集合中元素的一个分类. 在数学上, 把一个集合 S 分解为它的若干互不相交的子集合 $\{S_\lambda \mid \lambda \in I\}$ 的并集, 称为 S 的一个**划分** (partition).

例 5.1.3 根据八度关系, 音级 C_3 和 C_5 是等价的. 换言之, 不同八度中相同音名的音级属于同一个等价类. 于是八度关系把所有的音级分成 12 类:

$$\overline{C}, \ \overline{{}^\sharp C} = \overline{{}^\flat D}, \ \overline{D}, \ \overline{{}^\sharp D} = \overline{{}^\flat E}, \ \overline{E}, \ \overline{F}, \ \overline{{}^\sharp F} = \overline{{}^\flat G}, \ \overline{G}, \ \overline{{}^\sharp G} = \overline{{}^\flat A}, \ \overline{A}, \ \overline{{}^\sharp A} = \overline{{}^\flat B}, \ \overline{B},$$

称为**音类** (pitch class). 在这 12 个音类中, 相邻的两个音类所包含的音级, 如果不计八度, 恰好相差 1 个半音. 例如, 音级 $C_2 \in \overline{C}$ 和 ${}^\sharp C_4 \in \overline{{}^\sharp C}$, 如果不计八度, 把后者变为与之等价的 ${}^\sharp C_2$, 则与 C_2 恰好相差 1 个半音.

把 12 个音类放在一起, 构成一个集合

$$\mathscr{PC} = \{\overline{C}, \overline{\sharp C}, \overline{D}, \cdots, \overline{A}, \overline{\sharp A}, \overline{B}\},$$

称作**音类空间**.

注 5.1.4 一些学者把 pitch class 译为 "音级", 似乎不妥. 首先, 一个 pitch class 就是在八度等价关系下的一个等价类, 这里 class 对应的是等价类的 "类" 字. 其次, 在中文的音乐术语中, "音级" 通常指 "乐音体系中的各音" ([10, p.2], [12, p.5]). 如果把 pitch class 译作 "音级", 容易发生混淆. 因此, 我们根据 pitch class 这个概念的本意将其译作 "音类".

注 5.1.5 在讨论与音类相关的问题时, 通常假定用的是十二平均律. 这时有如图 1.15 所列的异名同音关系. 根据音类的定义, 等音的音级属于同一个等价类. 因此, 我们有

$$\overline{\sharp B} = \overline{C} = \overline{\flat\flat D}, \quad \overline{\sharp C} = \overline{\flat D}, \quad \overline{\times C} = \overline{D} = \overline{\flat\flat E}, \quad \cdots, \quad \overline{\times A} = \overline{B} = \overline{\flat C}.$$

研究音类的一个基本数学工具是模 12 的同余类集合. 为此, 要介绍一点有关**模算术** (modular arithmetic) 的知识.

定理 5.1.6 (带余除法) 任意给定正整数 $m > 0$. 对于任意整数 z, 存在唯一的整数 q, r, 满足

$$z = qm + r, \quad 0 \leqslant r < m. \tag{5.1}$$

证明 存在性 考虑集合

$$\mathscr{R} = \{z - km \mid k = 0, \pm 1, \pm 2, \cdots\}.$$

显然 \mathscr{R} 中有非负整数, 从而 \mathscr{R} 中存在一个最小的非负整数, 设为 r_0:

$$0 \leqslant r_0 = z - k_0 m \in \mathscr{R}.$$

如果 $r_0 \geqslant m$, 则 $r_0 - m$ 就是 \mathscr{R} 中比 r_0 小的一个非负整数:

$$0 \leqslant r_0 - m = z - (k_0 + 1)m \in \mathscr{R}.$$

这与 r_0 的极小性矛盾. 这就证明了必有 $0 \leqslant r_0 < m$. 于是, 令 $q = k_0, r = r_0$, 即得 (5.1) 式.

唯一性 假设还有整数 q', r' 满足

$$z = q'm + r', \quad 0 \leqslant r' < m, \tag{5.2}$$

不妨设 $r' \geqslant r$. 由 (5.1) 式和 (5.2) 式知
$$0 \leqslant r' - r < m, \tag{5.3}$$
且有
$$r' - r = (q - q')m. \tag{5.4}$$
如果 $r' - r > 0$, 则 $q - q' \neq 0$, 从而有 $q - q' \geqslant 1$. 但由 (5.3) 式和 (5.4) 式就得到一个矛盾
$$m \leqslant (q - q')m = r' - r < m.$$
这说明必有 $r' = r$, 进而有 $q' = q$, 唯一性得证. \square

定义 5.1.7 给定正整数 m.

(1) 任意整数 x 对 m 做带余除法, 得到的余数记作 $x \mod m$. 显然有
$$0 \leqslant x \mod m < m.$$

(2) 任意两个整数 x, y 称作模 m **同余的**, 如果在对 m 的带余除法
$$x = q_1 m + r_1, \quad y = q_2 m + r_2, \quad 0 \leqslant r_1, r_2 < m$$
中, 它们的余数相等, 即 $r_1 = r_2$. 这时记作
$$x \equiv y \pmod{m}.$$
否则, 就称 x, y 是模 m **不同余的**, 记作
$$x \not\equiv y \pmod{m}.$$

(3) 整数 x 称作可被 m **整除**, 如果
$$x \equiv 0 \pmod{m}.$$
这时也称 m 整除 x, 记作 $m \mid x$.

习题 5.1.8 设 m 是一个正整数, a, b, c, d 均为整数, 证明:

(1) $a \equiv b \pmod{m}$ 当且仅当 $a - b \equiv 0 \pmod{m}$;

(2) 如果 $a \equiv b \pmod{m}$, $c \equiv d \pmod{m}$, 则 $a - c \equiv b - d \pmod{m}$.

习题 5.1.9 设 k 是一个整数. 已知两个音级 X, Y 相差 k 个半音, 证明: X, Y 属于同一个音类的充要条件是 $k \equiv 0 \pmod{12}$.

例 5.1.10 给定一个正整数 m, 则任意两个整数 a,b 模 m 同余的关系是一个等价关系:
$$a \sim b \iff a \equiv b \pmod{m}.$$
记全体整数构成的集合为 \mathbb{Z}. 整数 a 所在的等价类为
$$\overline{a} = \{b \in \mathbb{Z} \mid m \text{ 整除 } a - b\}.$$
特别地, 当 $m = 12$ 时, 集合 \mathbb{Z} 被分成 12 个等价类, 记作
$$\mathbb{Z}_{12} = \{\overline{0},\ \overline{1},\ \overline{2},\ \overline{3},\ \overline{4},\ \overline{5},\ \overline{6},\ \overline{7},\ \overline{8},\ \overline{9},\ \overline{10},\ \overline{11}\},$$
称作整数模 12 的**同余类集合**.

进一步, 可以在同余类集合上定义加法. 给定正整数 m, 则整数模 m 的同余类集合为
$$\mathbb{Z}_m = \{\overline{0},\ \overline{1},\ \cdots,\ \overline{m-1}\}.$$
对于任意两个同余类 $\overline{x}, \overline{y} \in \mathbb{Z}_m$, 定义它们的和为
$$\overline{x} \oplus \overline{y} = \overline{x+y} \in \mathbb{Z}_m. \tag{5.5}$$
例如, 当 $m = 12$ 时, 根据定义有
$$\overline{5} \oplus \overline{8} = \overline{5+8} = \overline{13}.$$
而 $13 \equiv 1 \pmod{12}$, 所以得到
$$\overline{5} \oplus \overline{8} = \overline{1} \in \mathbb{Z}_{12}.$$

习题 5.1.11 设 $\overline{4}, \overline{5} \in \mathbb{Z}_m$, 分别对于 $m = 7, 8, 9, 12$ 的情形计算 $\overline{4} \oplus \overline{5}$.

把例 5.1.3 中的音类空间 \mathscr{PC} 与例 5.1.10 中的整数模 12 的同余类集合 \mathbb{Z}_{12} 联系起来, 可以在二者之间建立起一个 1-1 对应. 把音类空间的 12 个音类按照顺序均匀地画在一个圆周上, 就形成一个**音类圆周**, 如图 5.1(a) 所示. 类似地, 也可以把整数模 12 的同余类按照顺序均匀地画在一个圆周上, 如图 5.1(b) 所示. 则 \mathscr{PC} 与 \mathbb{Z}_{12} 之间的 1-1 对应就表现为图 5.1 中两个圆周上相同位置的节点之间的对应, 即把 \overline{C} 对应于 $\overline{0}$, $\overline{{}^\sharp C}$ 对应于 $\overline{1}$ $\cdots\cdots$ \overline{B} 对应于 $\overline{11}$. 进一步, 可以通过这种对应在音级之间做运算. 例如, 把 ${}^\flat E$ 升高 14 个半音. 因为 ${}^\flat E$ 所在的等价类 $\overline{{}^\flat E} = \overline{{}^\sharp D}$, 对应于模 12 同余 3 的等价类 $\overline{3}$, 又根据模加法的定义 (5.5), 在 \mathbb{Z}_{12} 中有
$$\overline{3} \oplus \overline{14} = \overline{5},$$

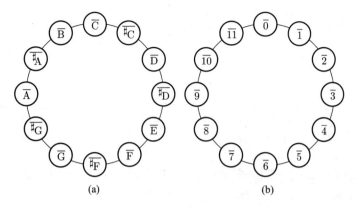

图 5.1 \mathscr{PC} 与 \mathbb{Z}_{12} 之间的 1-1 对应

所以 ♭E 升高 14 个半音后所属的等价类对应于 $\overline{5}$, 即为 \overline{F}. 又如, 把 ♯F 降低 7 个半音. 因为 ♯F 对应于等价类 $\overline{6}$, 又根据定义 (5.5), 有

$$\overline{6} \oplus \overline{(-7)} = \overline{6-7} = \overline{-1} = \overline{11},$$

所以 ♯F 降低 7 个半音后所属的等价类对应于 $\overline{11}$, 即为 \overline{B}.

概括起来, 利用音类空间 \mathscr{PC} 与整数模 12 的同余类集合 \mathbb{Z}_{12} 之间的 1-1 对应, 就可以在音类之间引入模 12 的加法.

§5.2 旋律的移调变换

要改变一小段旋律的最简单的方法就是移动其音高. 这种移动可以是升高, 也可以是降低, 称为**移调** (transposition). 正因为这个方法简单, 所以在音乐作品中也很常见. 例如, 贺敬之[1]词、马可[2]曲的《南泥湾》, 片段见图 5.2, 其中第 3, 4 小节把前 2 小节的旋律严格地降低了一个纯五度. 又如, 孙师毅[3]词、聂耳[4]曲的《开路先锋》[5], 片段见图 5.3, 其中第 7 ∼ 9 小节就是将第 1 ∼ 3 小节严格地升高了一个大二度.

我们把升高 1 个半音的移调变换记作 T_1. 一般地, 升高 n 个半音的移调变换记作 T_n, 降低 n 个半音的移调变换记作 T_{-n}. 特别地, 把升高 0 个半音 (即保持音高不变) 的

[1] 贺敬之 (1924—), 诗人、剧作家.
[2] 马可 (1918—1976), 作曲家、音乐理论家.
[3] 孙师毅 (1904—1966), 电影编剧, 歌词作家.
[4] 聂耳 (1912—1935), 作曲家, 中华人民共和国国歌《义勇军进行曲》的作曲者.
[5] 故事片《大路》的序歌. 香港艺人林子祥也有一首同名的粤语歌曲 (《最爱》11, 华纳, 1986).

图 5.2 《南泥湾》片段

图 5.3 《开路先锋》片段

移调变换记作 T_0. 不过必须指出, 这样定义出来的变换 T_n 是有毛病的, 因为通常的乐音体系是一个有限集合. 假设这个集合中最高的那个音级是 x, 则将其再升高 1 个半音, 就会得到一个乐音体系之外的音级 $T_1(x) = x + 1$.

如果我们把移调变换 T_n 定义为音类空间 \mathscr{PC} 上的变换, 问题就迎刃而解了. 利用音类空间与模 12 的同余类集合 \mathbb{Z}_{12} 之间的 1-1 对应, 可以引入如下定义:

定义 5.2.1 对于任意整数 n, 定义移调变换 $T_n : \mathscr{PC} \to \mathscr{PC}$:

$$T_n(\overline{x}) = \overline{x+n}, \quad \forall \overline{x} \in \mathscr{PC}. \tag{5.6}$$

例 5.2.2 给定音类 $\overline{\sharp\mathrm{C}}$. 根据 \mathscr{PC} 与 \mathbb{Z}_{12} 之间的 1-1 对应, $\overline{\sharp\mathrm{C}}$ 对应于 $\overline{1}$. 将 $\overline{\sharp\mathrm{C}}$ 升高 13 个半音, 就得到

$$T_{13}(\overline{\sharp\mathrm{C}}) = T_{13}(\overline{1}) = \overline{1+13} = \overline{14} = \overline{2} = \overline{\mathrm{D}}.$$

换言之, 把音类 $\overline{\sharp\mathrm{C}}$ 升高 13 个半音得到音类 $\overline{\mathrm{D}}$.

习题 5.2.3 计算下列音类经过给定的移调变换后的结果:

$$T_7(\overline{\mathrm{G}}), \quad T_{-1}(\overline{\sharp\mathrm{C}}), \quad T_4(\overline{\flat\mathrm{E}}), \quad T_{-5}(\overline{\sharp\mathrm{A}}), \quad T_7(\overline{\mathrm{B}}).$$

从几何上看, 移调变换 T_1 相当于在音类圆周上做一个顺时针的 30° 旋转 (参见图 5.4).

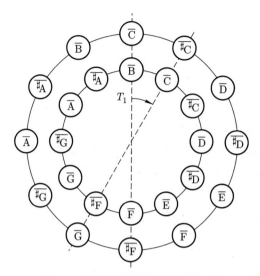

图 5.4 音类圆周上的移调变换 T_1

命题 5.2.4 对于任意整数 m, n, $T_m = T_n$ 当且仅当 $m \equiv n \pmod{12}$.

证明 **必要性** 任意给定整数 m, n. 如果
$$T_m(\overline{x}) = \overline{x+m} = \overline{x+n} = T_n(\overline{x}), \quad \forall \overline{x} \in \mathscr{PC},$$
则说明 $\overline{x+m}$ 和 $\overline{x+n}$ 属于同一个音类. 根据八度关系的定义, 这时或者有 $x+m = x+n$, 推出 $m = n$; 或者二者相差若干个八度, 即它们的差 $(x+m) - (x+n) = m - n$ 等于 12 的若干倍, 进而得到 $m \equiv n \pmod{12}$.

充分性 如果 $m \equiv n \pmod{12}$, 则有 $m - n \equiv 0 \pmod{12}$. 对于任意音类 $\overline{x} \in \mathscr{PC}$, 经过移调变换后得到的音类
$$T_m(\overline{x}) = \overline{x+m} \quad \text{和} \quad T_n(\overline{x}) = \overline{x+n}$$
满足
$$\overline{x+m} - \overline{x+n} = \overline{(x+m)-(x+n)} = \overline{m-n} = \overline{0}.$$
可见, 对于任意音类 $\overline{x} \in \mathscr{PC}$, 总有 $T_m(\overline{x}) = T_n(\overline{x})$, 即证 $T_m = T_n$. □

根据命题 5.2.4, 我们可以只考虑由 12 个移调变换构成的集合
$$\mathscr{T} = \{T_0, T_1, \cdots, T_{11}\}.$$
这从图 5.4 中也可以看出, T_{12} 相当于在音类圆周上做 $30° \times 12 = 360°$ 的旋转, 它等于 T_0.

对一段音乐相继做两次移调，其最终的效果仍然是对这段音乐做移调。从数学上看，移调变换是音类空间

$$\mathscr{PC} = \{\overline{C}, \overline{{}^\sharp C}, \cdots, \overline{B}\}$$

到自身的一个映射。对于映射 $T_i, T_j : \mathscr{PC} \to \mathscr{PC}$，它们的**复合映射**仍然是 \mathscr{PC} 到自身的映射。我们用记号 $T_i * T_j$ 表示它们的复合映射，并且表示先用 T_j 作用，再用 T_i 作用。按照附录 B 中的定义 B.1 (1)，移调变换的复合 $*$ 实际上是在 \mathscr{T} 中的移调变换之间定义了一个**运算** (operation)：两个移调变换相继作用，得到二者的复合映射，它仍然是一个移调变换。于是集合 \mathscr{T} 连同运算 $*$ 构成一个**代数结构** $(\mathscr{T}, *)$ (定义 B.1 (2))。

作为移调变换，它们的复合映射满足下述性质。

命题 5.2.5 对于任意 $0 \leqslant m, n \leqslant 11$，有 $T_m * T_n = T_{m+n \pmod{12}}$。

推论 5.2.6 对于任意 $0 \leqslant m, n \leqslant 11$，有 $T_m * T_n = T_n * T_m$。

命题 5.25 和推论 5.26 的证明留给读者作为练习。表 5.1 给出了所有的移调变换相继作用的结果。例如，在表 5.1 中 T_8 行与 T_6 列交叉处，我们看到的是 T_2，这说明

$$T_6 * T_8 = T_2,$$

即先用 T_8 作用，再用 T_6 作用，相当于移调变换 T_2 的作用。同理，在 T_6 行与 T_8 列交叉处，我们看到的是 T_2，这说明

$$T_8 * T_6 = T_2,$$

表 5.1 移调变换的相继作用

	T_0	T_1	T_2	T_3	T_4	T_5	T_6	T_7	T_8	T_9	T_{10}	T_{11}
T_0	T_0	T_1	T_2	T_3	T_4	T_5	T_6	T_7	T_8	T_9	T_{10}	T_{11}
T_1	T_1	T_2	T_3	T_4	T_5	T_6	T_7	T_8	T_9	T_{10}	T_{11}	T_0
T_2	T_2	T_3	T_4	T_5	T_6	T_7	T_8	T_9	T_{10}	T_{11}	T_0	T_1
T_3	T_3	T_4	T_5	T_6	T_7	T_8	T_9	T_{10}	T_{11}	T_0	T_1	T_2
T_4	T_4	T_5	T_6	T_7	T_8	T_9	T_{10}	T_{11}	T_0	T_1	T_2	T_3
T_5	T_5	T_6	T_7	T_8	T_9	T_{10}	T_{11}	T_0	T_1	T_2	T_3	T_4
T_6	T_6	T_7	T_8	T_9	T_{10}	T_{11}	T_0	T_1	T_2	T_3	T_4	T_5
T_7	T_7	T_8	T_9	T_{10}	T_{11}	T_0	T_1	T_2	T_3	T_4	T_5	T_6
T_8	T_8	T_9	T_{10}	T_{11}	T_0	T_1	T_2	T_3	T_4	T_5	T_6	T_7
T_9	T_9	T_{10}	T_{11}	T_0	T_1	T_2	T_3	T_4	T_5	T_6	T_7	T_8
T_{10}	T_{10}	T_{11}	T_0	T_1	T_2	T_3	T_4	T_5	T_6	T_7	T_8	T_9
T_{11}	T_{11}	T_0	T_1	T_2	T_3	T_4	T_5	T_6	T_7	T_8	T_9	T_{10}

即先用 T_6 作用, 再用 T_8 作用, 也相当于移调变换 T_2 的作用. 这就是推论 5.2.6 的意思. 满足这样性质的运算 $*$ 称为**可交换的** (commutative). 不仅如此, 移调变换的运算 $*$ 还满足结合律.

命题 5.2.7 (结合律) 对于任意 $0 \leqslant l, m, n \leqslant 11$, 有

$$(T_l * T_m) * T_n = T_l * (T_m * T_n). \tag{5.7}$$

证明 根据命题 5.2.5, (5.7) 式左端为

$$(T_l * T_m) * T_n = T_{l+m \ (\text{mod } 12)} * T_n = T_{l+m+n \ (\text{mod } 12)}.$$

同理, (5.7) 式右端为

$$T_l * (T_m * T_n) = T_l * T_{m+n \ (\text{mod } 12)} = T_{l+m+n \ (\text{mod } 12)}.$$

这说明 (5.7) 式两端相等, 命题得证. □

在 12 个移调变换中, T_0 具有特殊性. 根据命题 5.2.5, T_0 满足下面的命题.

命题 5.2.8 (单位元) 对于任意 $0 \leqslant n \leqslant 11$, 有 $T_n * T_0 = T_n = T_0 * T_n$.

进一步, 移调变换之间的运算 $*$ 还满足下面的命题.

命题 5.2.9 (逆元素) 对于任意 T_n $(0 \leqslant n \leqslant 11)$, 都存在唯一一个正整数

$$m = 12 - n \pmod{12},$$

使得

$$T_n * T_m = T_m * T_n = T_{n+m \ (\text{mod } 12)} = T_0.$$

根据命题 5.2.7, 命题 5.2.8 和命题 5.2.9, 由 12 个移调变换关于其复合构成的代数结构 $(\mathscr{T}, *)$ 满足结合律, 存在单位元 T_0, 每个元素都有逆元素. 于是, 按照附录 B 中的定义 B.3, $(\mathscr{T}, *)$ 构成了一个**群**, 表 5.1 就是这个群的乘法表.

需要指出的是, 在调性音乐中, 由于调式音阶等方面的限制, 严格准确地移调往往是不适合的. 实际中大量使用的是**调性移调** (tonal transposition). 简单地讲, 调性移调就是要保证移调后得到的各音级仍然在调式音阶中. 例如, 贝多芬著名的《c 小调第五交响曲》第一乐章开始时的 "命运" 主题中, 第 3 小节是将第 1 小节降低了大二度 (参见图 5.5). 如果把第 2 小节严格降低大二度, 就会得到不属于 c 小调音阶的 \flatD. 因此, 贝多芬把第 2 小节降低了小二度, 保证得到的 D 仍然属于 c 小调音阶.

既然调性移调与给定的调式音阶有关, 对于同一段旋律做调性移调就有可能得到不同的结果.

图 5.5 贝多芬《c 小调第五交响曲》第一乐章开始部分

例 5.2.10 对音级 C, E, G 做升高 4 个半音的严格移调变换 T_4, 得到 E, ♯G, B. 当这三个音级分别属于 C 大调音阶和 F 大调音阶时, 对其做相应的调性移调, 得到的结果分别为 E, G, B 和 E, G, ♭B (参见图 5.6).

图 5.6 C 大调和 F 大调中的调性移调

习题 5.2.11 图 5.7 给出的谱例是秦鹏章[6]、罗忠镕[7]编配的民族管弦乐曲《春江花月夜》[8]第三段"花影层叠"片段, 其中连续运用了移调手法. 请指出这些移调是严格的还是调性的.

图 5.7 《春江花月夜》第三段片段

§5.3 旋律的逆行与倒影

如果把五线谱当作坐标系, 那么一串音符就可以看作上下起伏的一条曲线, 而移调变换就相当于把这条曲线沿着垂直方向做平移. 从几何的角度看, 当然还有其他的方式对这条曲线做变换, 例如关于某一条垂直方向或者水平方向的直线的对称.

[6]秦鹏章 (1919—2002), 作曲家、指挥家.

[7]罗忠镕 (1924—), 作曲家、音乐家.

[8]源自琵琶古曲《夕阳箫鼓》(又名《浔阳琵琶》《浔阳夜月》等). 1925 年上海大同乐会首次将其改编为丝竹合奏, 1926 年春正式定名为《春江花月夜》. 后来又被改编为钢琴独奏、木管五重奏、交响音画等. 这里的谱例取自 1978 年秦鹏章、罗忠镕编配的民族管弦乐谱.

图 5.8 关于垂直方向的直线的对称——逆行

先看第一种对称. 从图 5.8 中容易看出, 这相当于把一段旋律依照相反的次序 "从尾到头" 地重复一遍, 音乐术语称为**逆行** (retrograde). 例如, 贝多芬的《第 29 号钢琴奏鸣曲》(*Piano Sonata* #29, Op.106) 第四乐章中, 以 "坚定的快板" (Allegro risoluto) 起始的巨型赋格首先呈现出如图 5.9 所示的主题, 经过一系列的发展与冲突, 到第 155 小节出现了这个主题的完整逆行, 见图 5.10.

图 5.9 贝多芬《第 29 号钢琴奏鸣曲》片段

图 5.10 图 5.9 所示主题的逆行

另一个有趣的例子是巴赫[9] 的《音乐的奉献》(*The Musical Offering*, BWV 1079), 图 5.11 给出了其中 18 小节乐谱. 仔细观察就可以发现, 其第一行最后 9 小节是第二行开始 9 小节的逆行. 与此同时, 第二行最后 9 小节也是第一行开始 9 小节的逆行.

需要指出的是, 从几何上看, 逆行就是把五线谱上从左到右的若干音符再按照从右到左的次序反向重现出来. 对于多数人而言, 凭借视觉是很容易从乐谱中看出这种对称的. 但是单凭听觉, 大多数人就很难分辨出乐音序列的这种反向重现. 这也是相对于移调变换, 在实际的音乐作品中逆行采用得比较少的原因之一.

现在来看第二种更为常见的对称——关于某一条水平方向的直线的对称. 文献中常称其为**倒影** (inversion). 直观讲, 倒影就是把一段旋律上下颠倒, 而非像逆行那样左右互换. 严格讲, 就是把旋律中的上升音程用相同半音数的下降音程代替, 对称地, 把下降音程用相同半音数的上升音程代替 (参见图 5.12).

[9]巴赫 (Johann Sebastian Bach, 1685—1750), 德国作曲家、音乐家.

图 5.11 巴赫《音乐的奉献》片段

图 5.12 关于水平方向的直线 (虚线) 的对称——倒影

例如, 在苏萨[10]的《雷神》进行曲中, 一开始就将上行的旋律和它的倒影同时呈现 (参见图 5.13). 这种对称不仅从乐谱上可以明显地看出来, 演奏时大多数人凭借听觉也都可以容易地分辨出来.

在勃拉姆斯[11]的《舒曼主题变奏曲》[12] (*Variationen über ein Thema von Robert Schu-*

[10]苏萨 (John Philip Sousa, 1854—1932), 美国作曲家、指挥家.《星条旗永不落》(*The Stars and Stripes Forever*) 的作者.

[11]勃拉姆斯 (Johannes Brahms, 1833—1897), 德国作曲家、钢琴家.

[12]这部作品发表于 1854 年. 勃拉姆斯还有另一首同名的四手联弹钢琴变奏曲 (Op.23), 完成于 1861 年.

图 5.13　苏萨《雷神》进行曲片段

mann, Op.9) 中, 其第十变奏采用了严格的倒影, 但同时加上了一些过渡性装饰的音符. 图 5.14 给出了省去过渡性装饰音符的乐谱, 从中可以清楚地看到左手的低音部旋律是右手的高音部旋律的严格倒影.

图 5.14　勃拉姆斯《舒曼主题变奏曲》片段

习题 5.3.1　对图 5.15 中的音乐主题分别做升高 3 个半音的严格移调变换、升高三度的调性移调变换、逆行变换以及保持 G_4 不变的调性倒影变换, 在高音谱表上写出这四种变换的结果.

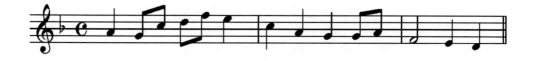

图 5.15　习题 5.3.1 图

§5.4　旋律的变换群

我们用 R 记逆行变换. 显然, 相继做两次逆行就得到原来的旋律, 写成数学表达式

就是 $R*R = T_0$. 不仅如此, 还有下面的命题成立.

命题 5.4.1 $R*T_i = T_i*R\ (0 \leqslant i \leqslant 11)$.

这个命题的意思是, 对一段音乐先进行移调再做逆行和先做逆行再进行移调, 其结果是相同的. 读者可以利用图 5.8 那样的方式来直观地理解上述命题, 也可以仿照命题 5.2.4 和下面的定理 5.4.4 的方法给予严格的证明.

注 5.4.2 严格讲, 逆行变换 R 不是定义在音类空间 \mathscr{PC} 上的变换, 而是定义在全体有限长度的**音类串** (pitch class string) 构成的集合 \mathscr{PC}^* 上的变换, 即对于任意一个音类串 $\overline{x_1}\,\overline{x_2}\cdots\overline{x_{k-1}}\,\overline{x_k}\ (\overline{x_i} \in \mathscr{PC},\ 1 \leqslant i \leqslant k)$, 有

$$R(\overline{x_1}\,\overline{x_2}\cdots\overline{x_{k-1}}\,\overline{x_k}) = \overline{x_k}\,\overline{x_{k-1}}\cdots\overline{x_2}\,\overline{x_1}.$$

而对于任何单个音类 $\overline{x} \in \mathscr{PC}$, 显然总有 $R(\overline{x}) = \overline{x}$.

倒影的情况比较复杂, 因为选取不同的水平直线做对称, 就会得到不同的倒影 (参见图 5.16).

图 5.16 关于不同音级水平直线的倒影

我们用 I 表示关于 C_4 所在的水平直线做对称得到的倒影变换, 就得如图 5.17 所示的对应关系. 与移调变换的情形相似, 可以定义倒影变换 I 在音类空间 \mathscr{PC} 上的作用.

图 5.17 关于 C_4 所在的水平直线的倒影变换 I

定义 5.4.3 对于任意音类 $\overline{x} \in \mathscr{PC}$, 定义

$$I(\overline{x}) = \overline{I(x)},$$

从而 I 成为音类空间 \mathscr{PC} 到自身的一个变换.

考虑音类空间与整数模 12 的同余类集合 \mathbb{Z}_{12} 之间的 1-1 对应. 因为音类 \overline{C} 对应于 $\overline{0}$, $^\sharp\overline{C}$ 对应于 $\overline{1}$, \overline{B} 对应于 $\overline{11}$ …… 不难直接验证 I 满足

$$I(\overline{x}) = \overline{-x}, \quad \forall \overline{x} \in \mathbb{Z}_{12}. \tag{5.8}$$

例如, 有

$$I(^\flat\overline{E}) = I(\overline{3}) = \overline{-3} = \overline{9} = \overline{A}, \quad I(^\sharp\overline{F}) = I(\overline{6}) = \overline{-6} = \overline{6} = {}^\sharp\overline{F}.$$

从几何上看, 倒影变换 I 是音类圆周上关于直线 \overline{C}—$^\sharp\overline{F}$ 的一个对称, 参见图 5.18.

图 5.18 倒影变换 I 是音类圆周上的一个对称

容易验证, 倒影变换 I 满足 $I * I = T_0$, 并且有 $I * R = R * I$. 但是, 需要特别注意的是

$$I * T_n \neq T_n * I.$$

例如,

$$I * T_2(\overline{C}) = I(\overline{D}) = {}^\flat\overline{B}, \quad \text{但是} \quad T_2 * I(\overline{C}) = T_2(\overline{C}) = \overline{D}.$$

一般地, 我们有下述定理.

定理 5.4.4 $I * T_n = T_{-n} * I \ (0 \leqslant n \leqslant 11)$.

证明 对于任意 $\overline{x} \in \mathbb{Z}_{12}$, 分别根据移调变换 T_n 的公式 (5.6) 和倒影变换 I 的公式 (5.8), 我们有

$$I * T_n(\overline{x}) = I(\overline{x+n}) = \overline{-(x+n)} = \overline{-x-n}.$$

同样, 根据 (5.6) 式和 (5.8) 式, 我们有

$$T_{-n} * I(\overline{x}) = T_{-n}(\overline{-x}) = \overline{-x-n}.$$

这说明, 对于任意 $\overline{x} \in \mathbb{Z}_{12}$, 总有 $I * T_n = T_{-n} * I$, 定理得证. □

在 §5.2 中已经看到，12 个移调变换构成一个群 \mathscr{T}. 事实上，\mathscr{T} 可以由一个移调变换 T_1 生成：
$$T_i = T_1^i \neq e \ (1 \leqslant i \leqslant 11), \quad T_{12} = T_1^{12} = T_0 = e,$$
其中 e 是群 \mathscr{T} 中的单位元. 把群 \mathscr{T} 的生成元 T_1 记作 T，则有
$$\mathscr{T} = \langle T \rangle.$$
它是一个 12 阶的**循环群** (cyclic group). 这时群中的任意元素都是生成元 T 的方幂：
$$\mathscr{T} = \{T, T^2, \cdots, T^{11}, T^{12} = e\}.$$
更多的内容请参阅附录 B 中的例 B.12 及其相关部分. 例如，根据附录 B 中的定理 B.9，\mathscr{T} 同构于整数模 12 的同余类加法群 $(\mathbb{Z}_{12}, +, 0)$.

现在我们考虑一个更大的群：由移调变换 T、逆行变换 R 以及倒影变换 I 生成的群
$$\mathscr{M} = \langle T, R, I \rangle.$$
在这个大群中，显然 \mathscr{T} 构成一个**子群** (subgroup). 命题 5.4.1 告诉我们，逆行变换 R 与 \mathscr{T} 可交换，从而有
$$R \mathscr{T} R^{-1} = \mathscr{T}.$$
定理 5.4.4 说明，对于倒影变换 I，同样有
$$I \mathscr{T} I^{-1} = \mathscr{T}.$$
因此，由附录 B 中的定义 B.17，子群 \mathscr{T} 是大群 \mathscr{M} 的一个**正规子群** (normal subgroup). 事实上，T 和 I 生成了一个 24 阶的子群 \mathscr{D}，它同构于 24 阶的**二面体群** (dihedral group) D_{24} (参见附录 B 中的例 B.5)：
$$D_{24} \cong \mathscr{D} = \langle T, I \rangle \trianglelefteq \mathscr{M}.$$
而逆行变换 R 与 T 和 I 都可交换，因此它与 D_{24} 形成**直积** (direct product). 又因为 R 是 2 阶的，最终得到整个大群的结构为一个 48 阶群：
$$\mathscr{M} = \mathscr{D} \times \mathbb{Z}_2.$$
这就是在全体音级关于八度关系的等价类上的变换群，总共包含了 48 个不同的变换.

到这里人们可能会问：难道真的有作曲家用群论来作曲吗？要回答这个问题，首先就要弄清 "群" (group) 这个概念是何时形成的. 数学界一般都认可 "群" 的概念肇始于

伽罗瓦[13]关于方程代数解的工作. 1829 年, 伽罗瓦首次将其关于方程代数解的论文提交给法国科学院 (Académie des Sciences), 但未被接受. 后来伽罗瓦又向傅里叶提交了论文的第二稿. 傅里叶于 1830 年 5 月 16 日去世, 伽罗瓦的稿子也丢失了. 1831 年 1 月 17 日, 应泊松[14]的邀请, 伽罗瓦再次向法国科学院提交了论文的第三稿. 但是, 泊松未能理解伽罗瓦的工作, 退回了稿子, 建议伽罗瓦进一步完善其论证. 直到 1846 年, 伽罗瓦的文章才由刘维尔[15]出版.

1845 年, 柯西[16] 给出了 "群" 的一个定义, 但是他把群称为 "替换的共轭系" (conjugate system of substitutions). 直到 1854 年, "群" 的抽象定义才最先出现在凯莱[17]的论文 [37] 中.

由此可见, "群" 的概念逐步形成并被人们广泛接受, 恐怕不早于 19 世纪 50 年代. 因此, 在这之前的音乐家肯定不知道群论. 但是, 他们在自己的音乐作品中早就熟练地运用这些变换了, 例如巴赫的《音乐的奉献》(参见图 5.11). 下面再举一个只比伽罗瓦早出生几天的音乐家李斯特[18]的例子. 图 5.19 是李斯特的《匈牙利狂想曲第二号》(*Hungarian Rhapsody # 2*) 片段. 请读者自己研究其中所用到的群 \mathscr{M} 中的变换.

最后, 我们再给出一个 20 世纪的例子. 这个例子很特殊: 作曲家有意识地使用变换, 并且在乐谱中把所用到的变换标注出来. 事实上, 欧洲很早就有一些把 26 个字母对应成 7 个音名的方法, 进而可以把一些文字信息嵌入乐曲中. 最著名的例子就是巴赫将自己的名字嵌入到其《赋格的艺术》(*Die Kunst der Fuge*) 中, 形成所谓的 "巴赫动机" (BACH motif). 表 5.2 就是一种自然的对应法则. 注意这是一个 "多对一" 的对应, 例如字母 a, h, o 和 v 都对应于同一个音名 A.

表 5.2 字母与音名的对应

A	B	C	D	E	F	G
a	b	c	d	e	f	g
h	i	j	k	l	m	n
o	p	q	r	s	t	u
v	w	x	y	z		

[13]伽罗瓦 (Évariste Galois, 1811—1832), 法国数学家.
[14]泊松 (Siméon Denis Poisson, 1781—1840), 法国数学家、物理学家.
[15]刘维尔 (Joseph Liouville, 1809—1882), 法国数学家.
[16]柯西 (Augustin-Louis Cauchy, 1789—1857), 法国数学家.
[17]凯莱 (Arthur Cayley, 1821—1895), 英国数学家.
[18]李斯特 (Franz Liszt, 1811—1886), 匈牙利作曲家、钢琴大师.

图 5.19　李斯特《匈牙利狂想曲第二号》片段

1909 年,为纪念海顿[19]逝世 100 周年,当时法国顶级音乐杂志 *Revue musicale mensuelle de la S.I.M* 的主编埃科舍维尔[20]向一批著名作曲家发出邀请,要求他们以海顿 (Haydn) 作为主题提供作品. 不过由于 a 和 h 都对应于音名 A, 同时 d 和 y 又都对应于 D, 这样出来的主题会显得音调过度重复, 于是埃科舍维尔把 h 改为对应于音名 B. 这样一来, "haydn" 的各个字母就依次对应于音级 B, A, D, D, G.

应邀提供作品的包括德彪西、圣桑[21]、拉威尔[22]等大家. 图 5.20 给出了拉威尔以海顿之名而作的小步舞曲 *Menuet sur le nom d'Haydn* 的部分乐谱. 拉威尔首先把海顿主题 B, A, D, D, G 在乐谱的左上方单独标了出来. 在随后的谱子中, 他自己又把海顿主

[19]海顿 (Franz Joseph Haydn, 1732—1809), 法国作曲家.
[20]埃科舍维尔 (Jules-Armand-Joseph Écorcheville, 1872—1915), 法国音乐理论家、批评家.
[21]圣桑 (Charles-Camille Saint-Saëns, 1835—1921), 法国作曲家.
[22]拉威尔 (Joseph-Maurice Ravel, 1875—1937), 法国作曲家.

题及其逆行、倒影和逆行倒影等都一一标注了出来.

图 5.20 以海顿之名而作的小步舞曲的片段

§5.5 十二音技术

传统的音乐大多数属于调性音乐 (tonal music). 简单讲, 就是不同音级的地位和作用是不同的. 调性音乐中总有一个**主音** (tonic), 其他的音与主音之间形成一定的关系, 例如主从关系、稳定关系、非稳定关系等等. 人们在欣赏音乐的时候是可以感受到这些关系的. 然而, 也正是由于这种关系的存在, 使得严格的移调变换和倒影变换在调性音乐中使用时往往会受到限制.

从 1908 年开始, 奥地利作曲家勋伯格[23]在其音乐创作中逐步建立和发展**十二音技**

[23]勋伯格 (Arnold Schönberg, 1874—1951), 犹太裔奥地利作曲家、音乐理论家, 第二维也纳学派 (The Second Vienna School) 的领导者, 1934 年移居美国.

术 (twelve-tone technique), 以期打破传统调性音乐对作曲家自由发挥的桎梏.

十二音技术的出发点是**音列** (tone row). 我们在 §5.1 中讲过, 乐音体系中的所有音级依照八度关系被分成 12 个音类:

$$\overline{C},\ \overline{^\sharp C}=\overline{^\flat D},\ \overline{D},\ \overline{^\sharp D}=\overline{^\flat E},\ \overline{E},\ \overline{F},\ \overline{^\sharp F}=\overline{^\flat G},\ \overline{G},\ \overline{^\sharp G}=\overline{^\flat A},\ \overline{A},\ \overline{^\sharp A}=\overline{^\flat B},\ \overline{B}.$$

而一个音列就是这 12 个音类的一个排列.

为了简化符号, 在本节余下的部分, 我们省略代表音类的上划线, 直接用音名代表其所在的音类. 在这样的符号约定下, 勋伯格的《钢琴协奏曲》(*Concerto for piano and orchestra*, Op.42, 1942), 其基本的音列为

$$^\flat E,\ ^\flat B,\ D,\ F,\ E,\ C,\ ^\sharp F,\ ^\flat A,\ ^\flat D,\ A,\ B,\ G. \tag{5.9}$$

我们还知道, 音级的等价类与整数模 12 的等价类之间可以形成 1-1 对应. 同样为了简化符号, 我们直接用 $0,1,\cdots,11$ 代表 \mathbb{Z}_{12} 中的数. 于是, 一个音列总可以表示成 $0,1,\cdots,11$ 的一个排列. 不过按照通常的记号, 不再以 C 为起点, 而是以音列中的第 1 个音类为起点, 令其对应于 0. 例如, 对于音列 (5.9), 就有 $^\flat E$ 对应于 0, E 对应于 1, F 对应于 2 …… $^\flat D$ 对应于 10, D 对应于 11 (参见表 5.3), 从而音列 (5.9) 就对应于 \mathbb{Z}_{12} 中元素的一个排列

$$0,\ 7,\ 11,\ 2,\ 1,\ 9,\ 3,\ 5,\ 10,\ 6,\ 8,\ 4. \tag{5.9'}$$

表 5.3 音列 (5.9) 与 \mathbb{Z}_{12} 的对应

$^\flat$E	E	F	$^\sharp$F	G	$^\sharp$G	A	$^\sharp$A	B	C	$^\sharp$C	D
0	1	2	3	4	5	6	7	8	9	10	11

给定一个音列, 可以对其进行各种变换, 得到一系列新的音列. 作为出发点的这个音列称作**初始音列** (primary tone row), 记作 P_0. 对其进行移调变换, 上升 n 个半音, 就得到一个新的移调音列, 记作 P_n. 例如, 把音列 (5.9) 作为初始音列, 则有如图 5.21 所示的移调音列 P_2.

因为移调变换是作用在音类上的, 所以共有 12 个移调音列, 即 P_0, P_1, \cdots, P_{11}.

对 P_n 做关于其第一个音类的倒影变换, 得到一个倒影音列, 记作 I_n. 例如, 对 P_0 做倒影变换, 保持其第一个音类 $^\flat E=0$ 不变, 相当于对音列中每一项做变换

$$x \mapsto -x \pmod{12},$$

$$P_0: \begin{matrix} \flat E, & \flat B, & D, & F, & E, & C, & \sharp F, & \flat A, & \flat D, & A, & B, & G \\ 0, & 7, & 11, & 2, & 1, & 9, & 3, & 5, & 10, & 6, & 8, & 4 \end{matrix}$$

$$P_2: \begin{matrix} 2, & 9, & 1, & 4, & 3, & 11, & 5, & 7, & 0, & 8, & 10, & 6 \\ F, & C, & E, & G, & \sharp F, & D, & \sharp G, & \flat B, & \flat E, & B, & \sharp C, & A \end{matrix}$$

图 5.21 初始音列 P_0 和移调音列 P_2

于是得到如图 5.22 所示的倒影音列 I_0.

$$I_0: \begin{matrix} 0, & 5, & 1, & 10, & 11, & 3, & 9, & 7, & 2, & 6, & 4, & 8 \\ \flat E, & \flat A, & E, & \flat D, & D, & \sharp F, & C, & \flat B, & F, & A, & G, & B \end{matrix}$$

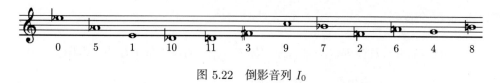

图 5.22 倒影音列 I_0

又如, 对 P_2 做倒影变换, 保持其第一个音类 F 不变, 相当于对音列中每一项做变换

$$x \mapsto 4 - x \pmod{12},$$

于是得到如图 5.23 所示的倒影音列 I_2.

$$I_2: \begin{matrix} 2, & 7, & 3, & 0, & 1, & 5, & 11, & 9, & 4, & 8, & 6, & 10 \\ F, & \sharp A, & \sharp F, & \sharp D, & E, & \sharp G, & D, & C, & G, & B, & A, & \sharp C \end{matrix}$$

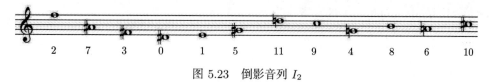

图 5.23 倒影音列 I_2

同样，对 P_n 做逆行变换，得到一个逆行音列 R_n. 例如，图 5.24 为对 P_2 做逆行变换得到的逆行音列 R_2.

R_2 : A, ♯C, B, ♭E, ♭B, ♯G, D, ♯F, G, E, C, F

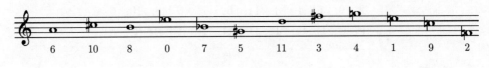

图 5.24 逆行音列 R_2

对 I_n 做逆行变换，就得到逆行倒影音列 RI_n. 例如，图 5.25 为对 I_2 做逆行变换得到的逆行倒影音列 RI_2.

RI_2 : ♯C, A, B, G, C, D, ♯G, E, ♭D, ♯F, ♯A, F

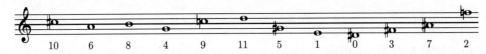

图 5.25 逆行倒影音列 RI_2

可见，从初始音列 P_0 出发，通过移调变换、倒影变换、逆行变换和逆行倒影变换，可以得到 48 个音列

$$P_0, P_1, \cdots, P_{11}, I_0, I_1, \cdots, I_{11}, R_0, R_1, \cdots, R_{11}, RI_0, RI_1, \cdots, RI_{11}.$$

可以把这 48 个音列组成一个**音列矩阵** (tone row matrix). 它是一个 12×12 的方阵，其第 1 行为初始音列 P_0，第 1 列为初始音列的倒影 I_0. 矩阵的左上角元素即为 P_0 和 I_0 共同的第 1 个音类. 如果以音列 (5.9) 为初始音列，则其音列矩阵左上角的元素就是 ♭E. 然后根据第 1 列的元素确定矩阵的第 2 ~ 11 行. 假定 I_0 的第 2 个元素对应于 \mathbb{Z}_{12} 中的 k，则它应该是移调音列 P_k 的首元素，因此第 2 行就填写 P_k，以此类推. 表 5.4 给出了以音列 (5.9) 为初始音列的音列矩阵.

从计算的角度，直接用 \mathbb{Z}_{12} 中的数字可能更加方便. 表 5.5 是以数字为元素的音列矩阵，即以音列 (5.9′) 为初始音列. 这时按照通常的对应法则，P_0 和 I_0 的第 1 项必为 0，因此音列矩阵中主对角线上的元素全为 0.

表 5.4　以音列 (5.9) 为初始音列的音列矩阵

	I_0	I_7	I_{11}	I_2	I_1	I_9	I_3	I_5	I_{10}	I_6	I_8	I_4	
P_0	♭E	♯A	D	F	E	C	♯F	♯G	♯C	A	B	G	R_0
P_5	♯G	♭E	G	♯A	A	F	B	♯C	♯F	D	E	C	R_5
P_1	E	B	♭E	♯F	F	♯C	G	A	D	♯A	C	♯G	R_1
P_{10}	♯C	♯G	C	♭E	D	♯A	E	♯F	B	G	A	F	R_{10}
P_{11}	D	A	♯C	E	♭E	B	F	G	C	♯G	♯A	♯F	R_{11}
P_3	♯F	♯C	F	♯G	G	♭E	A	B	E	C	D	♯A	R_3
P_9	C	G	B	D	♯C	A	♭E	F	♯A	♯F	♯G	E	R_9
P_7	♯A	F	A	C	B	G	♯C	♭E	♯G	E	♯F	D	R_7
P_2	F	C	E	G	♯F	D	♯G	♯A	♭E	B	♯C	A	R_2
P_6	A	E	♯G	B	♯A	♯F	C	D	G	♭E	F	♯C	R_6
P_4	G	D	♯F	A	♯G	E	♯A	C	F	♯C	♭E	B	R_4
P_8	B	♯F	♯A	♯C	C	♯G	D	E	A	F	G	♭E	R_8
	RI_0	RI_7	RI_{11}	RI_2	RI_1	RI_9	RI_3	RI_5	RI_{10}	RI_6	RI_8	RI_4	

表 5.5　以音列 (5.9′) 为初始音列的音列矩阵

	I_0	I_7	I_{11}	I_2	I_1	I_9	I_3	I_5	I_{10}	I_6	I_8	I_4	
P_0	0	7	11	2	1	9	3	5	10	6	8	4	R_0
P_5	5	0	4	7	6	2	8	10	3	11	1	9	R_5
P_1	1	8	0	3	2	10	4	6	11	7	9	5	R_1
P_{10}	10	5	9	0	11	7	1	3	8	4	6	2	R_{10}
P_{11}	11	6	10	1	0	8	2	4	9	5	7	3	R_{11}
P_3	3	10	2	5	4	0	6	8	1	9	11	7	R_3
P_9	9	4	8	11	10	6	0	2	7	3	5	1	R_9
P_7	7	2	6	9	8	4	10	0	5	1	3	11	R_7
P_2	2	9	1	4	3	11	5	7	0	8	10	6	R_2
P_6	6	1	5	8	7	3	9	11	4	0	2	10	R_6
P_4	4	11	3	6	5	1	7	9	2	10	0	8	R_4
P_8	8	3	7	10	9	5	11	1	6	2	4	0	R_8
	RI_0	RI_7	RI_{11}	RI_2	RI_1	RI_9	RI_3	RI_5	RI_{10}	RI_6	RI_8	RI_4	

在音列矩阵中,从左到右的 12 行代表 12 个移调音列 $P_n(n=0,1,2,\cdots,11)$,从右到左的 12 行就代表相应的 12 个逆行音列 $R_n(n=0,1,2,\cdots,11)$;从上到下的 12 列代表 12 个倒影音列 I_n,而从下到上的 12 列就代表相应的 12 个逆行倒影音列 $RI_n(n=$

$0, 1, 2, \cdots, 11$).

习题 5.5.1 (1) 给定初始音列

$$P_0: A, {\sharp}C, {\sharp}D, E, {\sharp}A, {\sharp}F, G, D, B, F, C, {\flat}A,$$

分别写出相应音列矩阵的音名形式和数字形式;

(2) 写出音列 $P_5, R_{10}, I_3, RI_{10}$.

勋伯格的《钢琴组曲》(*Suite für Klavier*, Op.25) 作于 1921—1923 年, 这是他的第一部完全用十二音技术谱写的作品. 在前奏曲 (Präludium) 一开始处, 勋伯格就在右手部分给出了初始音列:

$$P_0: \begin{array}{cccccccccccc} E, & F, & G, & {\flat}D, & {\flat}G, & {\flat}E, & {\flat}A, & D, & B, & C, & A, & {\flat}B; \\ 0, & 1, & 3, & 9, & 2, & 11, & 4, & 10, & 7, & 8, & 5, & 6. \end{array}$$

而左手部分弹奏的是移调音列 P_6, 并且把音列的第 $5 \sim 8$ 项与第 $9 \sim 12$ 项并行为和声 (参见图 5.26). 事实上, 全曲中只使用了 P_0, P_6, I_6, I_0, R_6 和 RI_6 等 6 个音列 (参见图 5.27). 需要指出的是, 音列中的元素代表的是音类, 在乐曲中具体使用该音类中哪个八度的音符是由作曲家自由决定的.

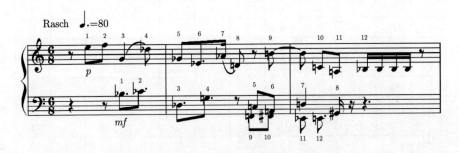

图 5.26 勋伯格《钢琴组曲》(Op.25) 开始部分

这几个音列有一些值得注意的对称性. 初始音列 P_0 的第 1 项是 E, 最后 1 项是与其相差 6 个半音[24]的 ${\flat}$B. 而勋伯格恰恰选取了 $n = 6$ 的移调音列 P_6, 这就使得 6 个音列的头尾 2 项始终是 E 和 ${\flat}$B.

P_0 的第 3, 4 项 (G, ${\flat}$D) 和第 7, 8 项 (${\flat}$A, D) 也具有三全音关系. 根据 $n = 6$ 的对称性, 在 6 个音列中, 这两对位置的音类都将保持三全音关系. 此外, P_0 的首项 E 恰好处

[24]亦称 "三全音" (tritone), 减五度音程.

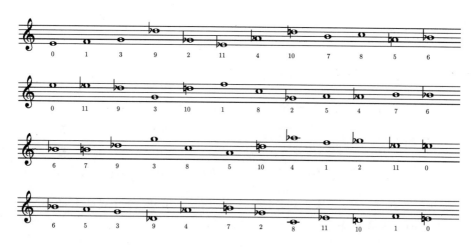

图 5.27 勋伯格《钢琴组曲》的音列 (自上而下分别为 P_0, I_0, P_6 和 I_6)

于 G 和 $^\flat$D 之间, 因此关于 E 的倒影变换把这两个音类互换, 从而在 6 个音列中第 3, 4 项始终是 G 和 $^\flat$D.

值得一提的是, P_0 的最后 4 项为 $^\natural$B, C, A, $^\flat$B, 这正是著名的 BACH 动机 (BACH motif) 的逆行!

习题 5.5.2 给定初始音列 $P_0: a_0, a_1, \cdots, a_{11}$. 已知 $a_0 = D, a_{11} = C$.
(1) 分别写出音列 P_7, R_7, I_4 和 RI_4 的第 1 项的音名;
(2) 共有几个以 $^\flat$B 开始的音列? 分别写出它们的名字 (如 P_3, RI_7 等等).

对十二音技术的介绍到此为止. 对运用十二音技术作曲感兴趣的读者可以进一步阅读专著 [23] 和 [64] 及其中译本.

§5.6 音列的计数

从一个初始音列出发可以得到 48 个音列, 但是这 48 个音列中可能有相等的, 因此实际得到的互不相同的音列可能少于 48 个.

例 5.6.1 设 P_0 是一个**全半音音阶** (chromatic scale):

$$P_0: \begin{array}{cccccccccccc} F, & ^\sharp F, & G, & ^\sharp G, & A, & ^\sharp A, & B, & C, & ^\sharp C, & D, & ^\sharp D, & E, \\ 0, & 1, & 2, & 3, & 4, & 5, & 6, & 7, & 8, & 9, & 10, & 11, \end{array}$$

则有
$$I_0 : 0, 11, 10, \cdots, 2, 1,$$
即 $I_0 = R_1$, 它是一个下行的全半音音阶. 由此可得
$$I_1 = R_2, \quad I_2 = R_3, \quad \cdots, \quad I_{10} = R_{11}, \quad I_{11} = R_0.$$
再对上式用逆行变换, 得到
$$RI_0 = P_1, \quad RI_1 = P_2, \quad \cdots, \quad RI_{10} = P_{11}, \quad RI_{11} = P_0.$$
因此, 从初始音列 P_0 出发, 恰得到 24 个互异的音列, 其中 12 个是上行的全半音音阶, 12 个是下行的全半音音阶.

对于一个给定的初始音列 P_0, 到底能够得到几个互异的音列呢? 为了便于计算和论证, 我们采用数字形式来表示音列. 设
$$P_0 : 0, a_1, a_2, \cdots, a_{11},$$
其中 a_1, a_2, \cdots, a_{11} 是 $1, 2, \cdots, 11$ 的一个排列. 直接验证可得, 对于 $0 \leqslant n \leqslant 11$, 有
$$\begin{aligned} P_n &: n, a_1 + n, a_2 + n, \cdots, a_{11} + n, \\ I_n &: n, n - a_1, n - a_2, \cdots, n - a_{11}. \end{aligned} \tag{5.10}$$
注意其中的加法是模 12 的.

首先容易看出的是, P_0, P_1, \cdots, P_{11} 这 12 个音列是互不相同的, 从而其倒影音列 I_0, I_1, \cdots, I_{11} 也是互不相同的. 事实上, 如果对某个 k $(0 \leqslant k \leqslant 11)$ 有 $I_k = P_n$, 则可由 (5.10) 式推出 $k = n$, 进而得出
$$n - a_1 = a_1 + n, \quad n - a_2 = a_2 + n, \quad \cdots, \quad n - a_{11} = a_{11} + n.$$
于是有
$$a_1 = -a_1, \quad a_2 = -a_2, \quad \cdots, \quad a_{11} = -a_{11}.$$
但是, 在 \mathbb{Z}_{12} 中, 满足 $x = -x$ 的只有 0 和 6, 与 a_1, \cdots, a_{11} 互不相等矛盾. 而这个矛盾就说明了 $P_0, \cdots, P_{11}, I_0, \cdots, I_{11}$ 这 24 个音列是互不相同的. 换言之, 从初始音列出发, 至少可以得到 24 个不同的音列.

例 5.6.2 设初始音列为
$$P_0 : \begin{array}{llllllllllll} C, & D, & G, & {}^\sharp F, & E, & A, & {}^\sharp G, & {}^\sharp C, & B, & {}^\sharp A, & {}^\sharp D, & F, \\ 0, & 2, & 7, & 6, & 4, & 9, & 8, & 1, & 11, & 10, & 3, & 5. \end{array}$$

这个音列的特点在于: 把第 1 项与最后 1 项相加, 等于第 2 项与倒数第 2 项相加, 也等于第 3 项与倒数第 3 项相加 …… 如果记

$$P_0: 0, a_1, a_2, \cdots, a_{11},$$

则有关系式

$$0 + a_{11} = a_1 + a_{10} = a_2 + a_9 = \cdots = a_5 + a_6 = 5 \pmod{12}.$$

定理 5.6.3 设音列

$$P_0: 0, a_1, a_2, \cdots, a_{11}$$

满足

$$0 + a_{11} = a_1 + a_{10} = a_2 + a_9 = \cdots = a_5 + a_6 = k \pmod{12},$$

则有 $I_k = R_0$.

证明 这时有

$$P_0: 0, a_1, \cdots, a_5, k - a_5, \cdots, k - a_1, k,$$

它升高 k 个半音的移调音列为

$$P_k: k, a_1 + k, \cdots, a_5 + k, \cdots, 2k - a_5, \cdots, 2k - a_1, 2k.$$

于是相应的倒影音列为

$$I_k: k, 2k - (a_1 + k), \cdots, 2k - (a_5 + k), a_5, \cdots, a_1, 0,$$

即

$$I_k: k, k - a_1, \cdots, k - a_5, a_5, \cdots, a_1, 0.$$

亦即 $I_k = R_0$. □

根据定理 5.6.3, 例 5.6.2 中的音列 P_0 应该满足关系 $I_5 = R_0$, 进而得到 12 个相等的音列:

$$I_5 = R_0, \quad I_6 = R_1, \quad \cdots, \quad I_{11} = R_6, \quad I_0 = R_7, \quad \cdots, \quad I_4 = R_{11}.$$

再对上面各式用逆行变换, 得到另外 12 个相等的音列:

$$RI_5 = P_0, \quad RI_6 = P_1, \quad \cdots, \quad RI_{11} = P_6, \quad RI_0 = P_7, \quad \cdots, \quad RI_4 = P_{11}.$$

换言之, 从例 5.6.2 中的音列 P_0 出发, 最终得到 24 个不同的音列. 容易看出, 例 5.6.1 中的音列 P_0 也满足定理 5.6.3 的条件.

例 5.6.4 勋伯格完成于 1923 年 4 月 14 日的《小夜曲》(*Serenade*, Op.24) 第五乐章 "舞蹈场景" (Tanzscene) 采用的初始音列为

$$P_0: \begin{array}{cccccccccccc} A, & \flat B, & C, & \sharp D, & E, & \sharp F, & F, & G, & \flat A, & \flat B, & \sharp C, & \flat D, \\ 0, & 1, & 3, & 6, & 7, & 9, & 8, & 10, & 11, & 2, & 4, & 5. \end{array}$$

容易看出这个音列也满足定理 5.6.3 的条件:

$$0 + a_{11} = a_1 + a_{10} = a_2 + a_9 = a_3 + a_8 = a_4 + a_7 = a_5 + a_6 = 5 \pmod{12},$$

因此有 $I_5 = R_0$.

习题 5.6.5 证明: 定理 5.6.3 中的 k 只能是奇数.

定理 5.6.3 的逆命题也成立, 即有下述定理成立.

定理 5.6.6 给定音列

$$P_0: 0, a_1, a_2, \cdots, a_{10}, a_{11}.$$

如果存在 k $(1 \leqslant k \leqslant 11)$, 使得 $I_k = R_0$, 则有

$$0 + a_{11} = a_1 + a_{10} = a_2 + a_9 = \cdots = a_5 + a_6 = k \pmod{12}.$$

证明 这时有

$$R_0: a_{11}, a_{10}, \cdots, a_2, a_1, 0,$$
$$P_k: k, a_1 + k, a_2 + k, \cdots, a_{10} + k, a_{11} + k,$$

从而得到

$$I_k: k, 2k - (a_1 + k), 2k - (a_2 + k), \cdots, 2k - (a_{10} + k), 2k - (a_{11} + k),$$

即

$$I_k: k, k - a_1, k - a_2, \cdots, k - a_{10}, k - a_{11}.$$

如果 $I_k = R_0$, 即得 $a_{11} = k$, 且有

$$k - a_1 = a_{10},$$
$$k - a_2 = a_9,$$
$$\cdots \cdots$$
$$k - a_5 = a_6.$$

注意到上述等式都是在模 12 意义下的, 从而得到

$$0 + a_{11} = a_1 + a_{10} = a_2 + a_9 = \cdots = a_5 + a_6 = k \pmod{12},$$

定理得证. □

对音列 $I_k = R_0$ 做逆行变换, 就得到 $RI_k = P_0$. 因此, 定理 5.6.3 和定理 5.6.6 合起来就给出了 $P_0 = RI_k$ 的充分必要条件. 由于移调音列 P_i 与倒影音列 I_j 是互异的, 因此要讨论从 P_0 出发, 何时会得到少于 48 个互异音列, 就只需再讨论 $P_0 = R_k$ 的情形.

给定初始音列

$$P_0: 0, a_1, a_2, \cdots, a_{10}, a_{11},$$

则对于 $k\ (1 \leqslant k \leqslant 11)$, 相应的逆行音列为

$$R_k: a_{11} + k, a_{10} + k, \cdots, a_2 + k, a_1 + k, k.$$

如果 $P_0 = R_k$, 即得

$$a_{11} + k = 0, \quad k = a_{11} \pmod{12},$$

这意味着 $k = 0$ 或者 6. 当 $k = 0$ 时, 显然无法得到正确的音列. 当 $k = 6$ 时, 由 $P_0 = R_6$ 得到

$$a_{11} = 6, \quad a_{10} = a_1 + 6, \quad a_9 = a_2 + 6, \quad a_8 = a_3 + 6, \quad a_7 = a_4 + 6, \quad a_6 = a_5 + 6.$$

换言之, 这时有

$$P_0: 0, a_1, a_2, \cdots, a_5, a_5 + 6, \cdots, a_1 + 6, 6.$$

于是我们得到下面的定理.

定理 5.6.7 给定音列

$$P_0: 0, a_1, a_2, \cdots, a_{10}, a_{11}.$$

存在 $k\ (1 \leqslant k \leqslant 11)$ 使得 $P_0 = R_k$ 的充分必要条件是 $k = 6$, 且有

$$a_6 = a_5 + 6,$$
$$a_7 = a_4 + 6,$$
$$\cdots\cdots \quad \pmod{12}.$$
$$a_{10} = a_1 + 6,$$
$$a_{11} = 6$$

证明 必要性已经得证.

充分性 这时有

$$P_0: 0, a_1, \cdots, a_5, a_5+6, \cdots, a_1+6, 6,$$

于是有

$$P_6: 6, a_1+6, \cdots, a_5+6, a_5, \cdots, a_1, 0.$$

而

$$R_6: 0, a_1, \cdots, a_5, a_5+6, \cdots, a_1+6, 6 = P_0,$$

即证 $R_6 = P_0$. □

习题 5.6.8 假设初始音列 P_0 满足定理 5.6.7 的条件, 证明: $RI_6 = I_0$. 进而证明: 从 P_0 出发恰得到 24 个互不相同的音列.

习题 5.6.9 假设初始音列 P_0 满足关系式 $I_9 = R_0$, 问:
(1) 哪个音列等于 I_0? 哪个音列等于 I_4?
(2) 哪个音列等于初始音列 P_0? 哪个音列等于 P_6?

从音乐创作的角度看, 对于两个不同的音列 X, Y, 如果 Y 出现在 X 的音列矩阵中, 那么分别以 X 和 Y 作为初始音列, 经过移调、倒影、逆行、逆行倒影这四种变换, 所得到的音列集合是相同的. 换言之, 这样的两个音列本质上是相同的.

记全体音列构成的集合为 \mathbb{T}, 即令

$$\mathbb{T} = \{\text{全体音列}\}.$$

因为全体音列可以与 $0, 1, \cdots, 11$ 的全体排列成 1-1 对应关系, 所以有

$$|\mathbb{T}| = 12! = 479\,001\,600.$$

在 \mathbb{T} 中的音列之间定义一个关系 \sim: 任意给定两个音列 $X, Y \in \mathbb{T}$, $X \sim Y$ 当且仅当音列 Y 出现在以 X 为初始音列的音列矩阵中. 换言之, $X \sim Y$ 的充分必要条件是, Y 等于从初始音列 $P_0 = X$ 导出的某个移调音列 P_n, 倒影音列 I_n, 逆行音列 R_n 或者逆行倒影音列 RI_n.

习题 5.6.10 证明: 关系 \sim 是集合 \mathbb{T} 上的一个等价关系.

于是, 要计算不等价的音列的数目, 就是要计算 \mathbb{T} 中等价类的数目. 根据前面的讨论, \mathbb{T} 中恰有两种等价类: 一种是包含 24 个音列的等价类; 另一种是包含 48 个音列的

等价类. 包含 24 个音列的等价类必须满足定理 5.6.3 或者定理 5.6.7 的条件. 我们先来考察满足定理 5.6.3 条件的音列有多少个. 这时音列

$$P_0: 0, a_1, a_2, \cdots, a_{11}$$

满足条件

$$0 + a_{11} = a_1 + a_{10} = a_2 + a_9 = \cdots = a_5 + a_6 = k \pmod{12}.$$

而由习题 5.6.5 知, k 必须是奇数, 所以 $k \in \{1,3,5,7,9,11\}$. P_0 的第 1 项可以是 12 个音类中的任意一个, 因此有 12 种取法, 而一旦第 1 项取定了, P_0 的最后 1 项 $a_{11} = k$ 有 6 种取法; 接下来 a_1 有 10 种取法, 而随着取定 a_1, a_{10} 也确定了; 同理, 这时 a_2 有 8 种取法, 相应地 a_9 也被确定了; 以此类推, 最终得到满足定理 5.6.3 条件的音列共有

$$12 \times 6 \times 10 \times 8 \times 6 \times 4 \times 2 \text{ 个} = 276\,480 \text{ 个}.$$

再考察满足定理 5.6.7 条件的音列有多少个. 这时音列

$$P_0: 0, a_1, a_2, \cdots, a_{10}, a_{11}$$

要满足条件

$$\begin{aligned} a_6 &= a_5 + 6, \\ a_7 &= a_4 + 6, \\ &\cdots\cdots \quad \pmod{12}. \\ a_{10} &= a_1 + 6, \\ a_{11} &= 6 \end{aligned}$$

音列的第 1 项仍然可以取 12 个音类中的任意一个, 有 12 种取法, 而其最后 1 项只能取比第 1 项高 6 个半音的音类; 接下来 a_1 有 10 种取法, 而 a_{10} 随之确定; a_2 有 8 种取法, 而 a_9 随之确定; 依次类推, 即得这样的音列共有

$$12 \times 10 \times 8 \times 6 \times 4 \times 2 \text{ 个} = 46\,080 \text{ 个}.$$

于是, 在 12! 个音列中, 其等价类恰包含 24 个音列的共有

$$276\,480 \text{ 个} + 46\,080 \text{ 个} = 322\,560 \text{ 个}.$$

因为不同的等价类是互不相交的, 所以这 322 560 个音列构成

$$\frac{322\ 560}{24}\ 个 = 13\ 440\ 个 \tag{5.11}$$

等价类. 对于另外的

$$12!\ 个 - 322\ 560\ 个 = 478\ 679\ 040\ 个$$

音列, 它们所在的等价类都包含 48 个音列, 从而这些音列构成

$$\frac{12! - 322\ 560}{48}\ 个 = 9\ 972\ 480\ 个 \tag{5.12}$$

等价类. 把 (5.11) 式和 (5.12) 式相加, 就得出一共有

$$13\ 440\ 个 + 9\ 972\ 480\ 个 = 9\ 985\ 920\ 个$$

音列等价类. 对于采用十二音技术的音乐家来说, 这意味着总共有 9 985 920 个互不等价的音列可供选择.

一个音列所在的等价类包含 24 个音列, 说明这个音列本身具有一定的对称性. 相对于全体音列而言, 这种具有一定对称性的音列在数量上是很稀少的. 事实上, 这样的音列在全体音列中所占的比例为

$$\frac{322\ 560}{12!} = \frac{1}{1\ 485} \approx 0.000\ 673\ 4,$$

即不到万分之七 ([53]).

由此可见, 音乐家采用这样的音列, 要么是具有非凡的艺术直觉, 要么就是经过了一番仔细的计算. 也许正是由于这个原因, 勋伯格曾说过: "人们指责我是一个数学家, 其实我不是数学家, 我是一个几何学家."[25]

约翰·亚当斯[26] 曾经指出: 如果作曲家抛弃了调性的协和与规则的律动, 他就失去了一些拥有巨大力量的东西, 其中也包括听众 (Something tremendously powerful was lost when composers moved away from tonal harmony and regular pulses ··· among other things the audience was lost).

[25] People accuse me of being a mathematician, but I am not a mathematician, I am a geometer.

[26] 约翰·亚当斯 (John Coolidge Adams, 1947—), 美国作曲家. 三幕歌剧《尼克松在中国》(*Nixon in China*, 1987) 的作者.

第六章 节 奏

节奏、旋律、和声是音乐的三大要素. 本章讨论节奏. 给 "节奏" 下一个让人们普遍认可的定义并不是一件容易的事情, 因为从古到今有许多学者都对节奏下过定义. 文献 [73] 在一开始就给出了 "节奏" 的 20 多个不同的定义. 按照《大百科全书》音乐舞蹈卷 ([25]) 的定义, 节奏是乐音时值的有组织的顺序, 是时值各要素——节拍、重音、休止等相互关系的结合.

§6.1 固定节奏型

本章我们主要讨论**固定节奏型** (rhythmic ostinato), 即在乐曲中无变化地反复出现, 贯穿始终的节奏模式. 例如, 图 6.1 是拉威尔的舞曲《波莱罗》(*Boléro*) 的固定节奏型, 小军鼓自始至终演奏这个节奏型, 而全曲的旋律、节奏和速度始终保持不变. 在主题的不断反复中, 乐曲的力度从弱到强, 形成了一个巨大的 "渐强" 过程, 直到最终达到最强音, 给人以极为深刻的印象.

图 6.1　拉威尔的舞曲《波莱罗》的固定节奏型

图 6.2 是古巴颂乐 (son cubano) 的固定节奏型, 它的源头可以回溯到非洲大陆. 在古巴颂乐的固定节奏型中, 时值最短的是十六分音符和十六分休止符, 因此可以把十六分音符的时值作为单位, 将这个节奏型划分为 16 个单位, 每个单位称为一**拍** (pulse). 根据这样的划分, 图 6.2 给出的节奏型也可以表示成图 6.3 所示的节奏型, 进而可以表示成下面的三种形式:

$$[\cdot \cdot \mathrm{X} \cdot \mathrm{X} \cdot \cdot \cdot \mathrm{X} \cdot \cdot \mathrm{X} \cdot \cdot \mathrm{X} \cdot] \tag{6.1}$$

$$[0,0,1,0,1,0,0,0,1,0,0,1,0,0,1,0]$$

在第一种表示形式中, 标号为 $0, \cdots, 15$ 的每个小方格代表一拍. 标有圆点的小方格代表的是发声的拍 (onset), 暂且称之为 "起拍"; 空白的小方格代表不发声的拍, 称之为 "休止拍". 在古巴颂乐节奏型 (6.1) 中, 共有 5 个起拍, 分别位于 2, 4, 8, 11, 14 的位置. 后两种表示形式的意义是显然的. 节奏型的这些表示形式在相关的文献中都可以看到.

图 6.2 古巴颂乐的基本节奏型

图 6.3 划分后的古巴颂乐节奏型

在数学上首先会问: 包含 5 个起拍的 16 拍节奏型一共有多少个? 这个问题相当于: 要在 16 个空格子里放 5 个球, 每个格子里最多放 1 个球, 问一共有多少种放法. 其答案也是简单的, 就等于**组合数**

$$C_{16}^5 = \frac{16!}{(16-5)! \cdot 5!} = 4\,368.$$

然而, 在实际的音乐作品中, 所谓的 "极大均衡原则" 会排除掉绝大多数可能的组合. 该原则可以表述为: 起拍应尽可能均匀地分布在所有的拍上.

对于 16 拍的节奏型, 如果只包含 4 个起拍, 则最均匀的分布显然是如下形式:

●				●				●				●			
0	1	2	3	4	5	6	7	8	9	10	11	12	13	14	15

但是, 这样的节奏型持续不停地反复出现无疑是单调乏味的, 甚至会令人厌烦. 而在古巴颂乐节奏型中有 5 个起拍, 于是 2 个相邻的起拍之间的平均间隔应该等于 $16/5 = 3.2$ 拍 (参见图 6.4).

另外, 每个起拍都必须位于整数拍的位置上, 即在图 6.4 中具有整数坐标的节点位置. 于是, 假定第 1 个起拍位于第 0 拍的位置, 则第 2 个起拍最接近于均匀分布的位置在第 3 拍或者第 4 拍; 同理, 其他起拍都应该位于图 6.4 中斜线两旁距离其最近的节点,

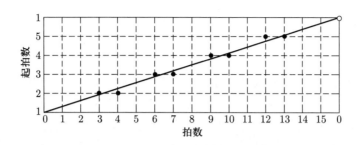

图 6.4 极大均衡原则下 16 拍节奏型的起拍位置

即图上标记出来的节点处. 这样一来, 总共可以得到 16 个符合极大均衡原则的节奏型, 汇总在表 6.1 中.

表 6.1 满足极大均衡原则的节奏型

拍数 节奏型	0	1	2	3	4	5	6	7	8	9	10	11	12	13	14	15
1	●			●			●			●			●			
2	●			●			●			●				●		
3	●			●			●				●		●			
4	●			●			●				●			●		
5	●			●				●		●			●			
6	●			●				●		●				●		
7	●			●				●			●		●			
8	●			●				●			●			●		
9	●				●		●			●			●			
10	●				●		●			●				●		
11	●				●		●				●		●			
12	●				●		●				●			●		
13	●				●			●		●			●			
14	●				●			●		●				●		
15	●				●			●			●		●			
16	●				●			●			●			●		

直接查找可以发现, 表 6.1 中的 16 个节奏型并没有与古巴颂乐节奏型 (6.1) 完全相等的. 但是, 如果从节奏型 (6.1) 的第 8 拍开始看, 到第 15 拍后再看第 0 拍, 直到第 7

拍, 就与表 6.1 中的节奏型 3 完全相等了. 事实上, 这也恰好是古巴颂乐节奏型的两种不同的表现形式. 节奏型 (6.1) 给出的是 "先 2 后 3" 形式, 表 6.1 中节奏型 3 给出的是 "先 3 后 2" 形式.

表 6.1 中的 16 个节奏型涵盖了若干特色鲜明的音乐节奏, 其中第 4 行是巴西音乐中常用的 Bossa-Nova 节奏型, 第 7 行是伦巴 (Rumba) 舞曲的节奏型.

类似于讨论和弦的情形, 也可以把一个节奏型表示成圆周上的若干点. 例如, 表 6.1 中节奏型 3 (即古巴颂乐节奏型) 就可以表示成图 6.5(a) 的样子, 其中黑点表示起拍, 空白的圆圈表示休止拍; 图 6.5(b) 则对应于表 6.1 中的节奏型 9.

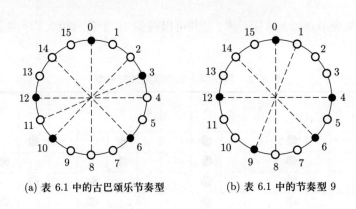

(a) 表 6.1 中的古巴颂乐节奏型　　　(b) 表 6.1 中的节奏型 9

图 6.5　圆周上的节奏型

习题 6.1.1 把表 6.1 中的节奏型 4 和节奏型 7 在圆周上表示出来.

有了节奏型的圆周表示, 我们可以更清楚地看出表 6.1 中各节奏型之间的关系. 图 6.6(a), (b) 分别给出了节奏型 (6.1) 和表 6.1 中的节奏型 6. 对比图 6.5(a) 和图 6.6(a) 可以发现, 将图 6.6(a) 逆时针旋转 $180°$, 就可以得到图 6.5(a). 类似地, 将图 6.6(b) 顺时针旋转 $\dfrac{3\pi}{8} = 67.5°$ 就可以得到图 6.5(a).

在乐曲中, 由于节奏型持续不断地反复出现, 故可以将其视为时间轴上的周期函数. 同一个节奏型的不同表示缘于选取不同的起点, 或者说它们之间只是**相位** (phase) 不同. 后面我们还会进一步讨论这个问题.

习题 6.1.2 在表 6.1 中, 除了节奏型 3 和节奏型 6, 试找出其他只相差相位的节奏型.

在节奏型的圆周表示中, 把每个起拍所对应的点 (起拍点) 与其**对径点** (antipodal

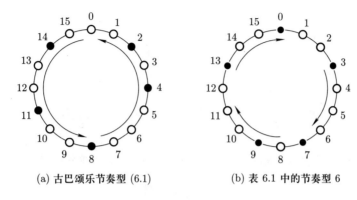

(a) 古巴颂乐节奏型 (6.1)　　　　(b) 表 6.1 中的节奏型 6

图 6.6　圆周上的古巴颂乐节奏型

point) 连接起来, 如图 6.5 中的虚线所示. 比较图 6.5 中的两个节奏型, 古巴颂乐节奏型中起拍点的对径点都不是起拍点, 而节奏型 9 中起拍点 4 和 12 形成对径点. 一个节奏型称作具有**节奏奇性** (rhythmic oddity), 如果它不包含对径的起拍点对. 因此, 古巴颂乐节奏型具有节奏奇性. 起拍点构成对径点的节奏型, 其起拍点被划分在两个等时值的半圆内, 从而显得更加有规律. 例如, 在通常的包含偶数个起拍的节奏型中, 都包含对径的起拍点对. 反之, 节奏奇性往往会使得节奏型呈现出切分的效果, 增强了其节奏感和音乐的活力. 例如, 在非洲传统音乐中使用的许多节奏型都具有节奏奇性. 在表 6.1 中, 节奏型 9, 11, 13 和 15 不具备节奏奇性. 由此可见, 尽管包含 5 个起拍的 16 拍节奏型有 4 368 个之多, 但是既满足极大均衡原则, 又具有节奏奇性的节奏型却是少之又少.

§6.2　节奏型的影子与轮廓

上一节我们着重讨论了节奏型中的起拍, 即发声的拍. 对偶地, 在起拍之间的那些不发声的休止拍同样形成了某种无声的但却能被人们感知的节奏.

如图 6.7(a) 所示, 考虑一个具有 3 个起拍的 8 拍节奏型. 起拍点 0 和 2 之间的间隔中点是休止拍点 1, 起拍点 2 和 5 之间的间隔中点是休止拍点 3 和 4 的中点, 起拍点 4 和 0 之间的间隔中点是休止拍点 6 和 7 的中点, 于是形成一个与发声的节奏型对偶的节奏, 如图 6.7(b) 所示, 称作原来节奏型的**影子** (shadow). 需要特别指出的是, 影子节奏型的拍点位置可能不在原来节奏型的拍点上, 而是位于两个拍点中间.

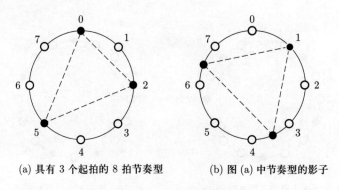

(a) 具有 3 个起拍的 8 拍节奏型　　(b) 图 (a) 中节奏型的影子

图 6.7　节奏型的影子

下面介绍关于节奏的另一个概念：节奏型的轮廓. 图 6.8 分别给出了古巴颂乐和 Fume-fume[1] 的节奏型. 我们先要在圆周上各点之间引入距离的概念. 给定两个圆周上两个不同的点 X,Y，连接 X,Y 就得到弦 \overline{XY}. 定义 X,Y 之间的**距离**等于弦 \overline{XY} 所对应的劣弧中包含的点数减去 1. 在图 6.8 中，相邻起拍点之间连线旁边的数字就是这两个起拍点之间的距离，这个距离刻画了相邻起拍之间的时间间隔长度. 这些距离构成的序列称作该节奏型的**距离序列**. 例如，古巴颂乐节奏型的距离序列为 $[3,3,4,2,4]$，而 Fume-fume 节奏型的距离序列为 $[2,2,3,2,3]$.

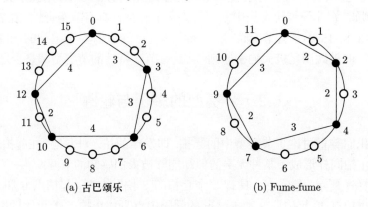

(a) 古巴颂乐　　(b) Fume-fume

图 6.8　节奏型的轮廓

图 6.8 中给出的这两个节奏型有着明显的差异：一个是 16 拍的，另一个是 12 拍的；相邻起拍点之间的距离也几乎都不同，前者的距离序列为 $[3,3,4,2,4]$，后者的距离序列为 $[2,2,3,2,3]$. 唯一相同的是两个节奏型都具有 5 个起拍. 然而，对于许多人来说，听不

[1] 源于非洲加纳传统音乐的一种节奏型.

出这两个节奏型有多少区别, 特别是对于没有受过专门音乐训练的人群更是如此. 这个现象的原因在于: 相对于时间间隔的绝对长度, 人类听觉系统对于一系列进程之间的相对变化更为敏感. 换言之, 人们在听音乐时, 会比较容易注意到起拍和休止拍之间的交替变化, 而对各拍的确切时值感受并不敏感.

从古巴颂乐节奏型的距离序列 [3,3,4,2,4] 中提取出相对变化的特征: 分别用 +, −, 0 表示下一个距离比前一个增加、减小、保持不变, 于是得到

$$[0, +, -, +, -]. \tag{6.2}$$

需要注意的是, 由于节奏型是反复出现的, 所以序列中最后一个距离要与第一个距离做比较, 得到 −. 序列 (6.2) 称为古巴颂乐节奏型的**轮廓** (contour). 容易看出, 图 6.8(b) 中的 Fume-fume 节奏型, 其轮廓也是序列 (6.2). 这也是许多人难以区分这两种节奏型的原因所在.

称节奏型 A 和节奏型 B 是**轮廓同构的** (contour isomorphic), 如果二者的轮廓序列只相差若干**左循环移位**. 例如, [−, +, −, 0, +] 经过 3 次左循环移位就得到轮廓 (6.2), 所以古巴颂乐和 Fume-fume 的节奏型就是轮廓同构的.

进一步, 如果一个节奏型与自己的影子是轮廓同构的, 这个节奏型会在听觉上具有特殊性. 古巴颂乐就是这样的一个例子.

习题 6.2.1 (1) 在圆周上做出古巴颂乐节奏型的影子, 求出其距离序列, 进而得到其影子的轮廓;

(2) 验证古巴颂乐节奏型与其影子是轮廓同构的.

习题 6.2.2 试求出 Fume-fume 节奏型的影子, 说明该节奏型与其影子不是轮廓同构的.

事实上, 与自己的影子轮廓同构的节奏型非常少见. 请读者自行验证, 在表 6.1 列出的 16 个节奏型中, 只有古巴颂乐节奏型满足与自己的影子轮廓同构. 由此也可以看出古巴颂乐节奏型的独特之处. 不仅如此, 在上一节中我们已经看到, 古巴颂乐节奏型还满足节奏奇性. 在文献 [73] 第 37 章中还给出了其他一些几何的和数量的指标, 说明为什么古巴颂乐节奏型是一个好的节奏型.

习题 6.2.3 根据图 6.4 的方法做出满足极大均衡原则的所有 (16 个) 具有 5 个起拍的 12 拍节奏型, 验证其中没有节奏型既满足节奏奇性, 又与自身的影子轮廓同构.

§6.3 比约克伦德算法与欧几里得节奏

在前面的讨论中，我们一直希望节奏型满足极大均衡原则，即起拍应尽可能均匀地分布在所有的拍上．这个原则在许多不同的领域、场合都有重要的应用．例如，在核物理领域，对于散列中子源 (spallation neutron source, SNS) 的高压供电系统就有类似的要求．在那里，给定正整数 k, n $(k < n)$，需要把 k 个控制信号尽可能均衡地分配到 n 个等长的时间段中去，就像要把 k 个起拍尽可能均匀地分布在 n 个拍上一样．比约克伦德 (Bjorklund) 在文献 [34, 35] 中给出了一个算法，可以对任意 n, k 给出满足条件的方案.

我们用一个实例介绍比约克伦德算法．沿用文献 [34, 35] 的符号，用 0, 1 序列来表示时间段，其中 0 表示没有信号的时间段 (休止拍)，1 代表发出控制信号的时间段 (起拍)．假定 $n = 13, k = 5$，即有 13 个时间段，期间需要发送 5 个控制信号．算法开始时先把 5 个 1 集中放在前面，剩下的 8 个 0 放在后面，得到

$$1\ 1\ 1\ 1\ 1\ 0\ 0\ 0\ 0\ 0\ 0\ 0\ 0$$

接着从第 1 行中移动 5 个 0 放到第 2 行，得到

$$1\ 1\ 1\ 1\ 1\ 0\ 0\ 0$$
$$0\ 0\ 0\ 0\ 0$$

然后把第 1 行剩下的 3 个 0 移到第 3 行，得到

$$1\ 1\ 1\ 1\ 1$$
$$0\ 0\ 0\ 0\ 0$$
$$0\ 0\ 0$$

再把最后 2 列的 1 和 0 移到第 3 行下面，得到

$$1\ 1\ 1$$
$$0\ 0\ 0$$
$$0\ 0\ 0$$
$$1\ 1$$
$$0\ 0$$

现在只剩下最后 1 列比较短，算法终止．把上面的 3 列从左到右按列连接起来，就得到最终的 0, 1 序列

$$[1, 0, 0, 1, 0, 1, 0, 0, 1, 0, 1, 0, 0].$$

比约克伦德算法本质上是计算两个数的最大公因数的欧几里得[2]算法．下面给出算法的一个递归描述.

[2]欧几里得 (Euclid of Alexandria, 约前 325—前 265)，古希腊数学家.

欧几里得算法 Euclid (k, n)
输入: 正整数 k, n $(k < n)$;
输出: 最大公因数 (k, n);
if $k = 0$ **then return** n;
　　　else return Euclid $(n \bmod k, k)$.

以 $k = 5, n = 13$ 为例, 整个递归过程为

$$\text{Euclid}(5, 13) = \text{Euclid}(3, 5) = \text{Euclid}(2, 3)$$
$$= \text{Euclid}(1, 2) = \text{Euclid}(0, 1) = 1.$$

而当 $k = 5, n = 10$ 时, 有

$$\text{Euclid}(5, 10) = \text{Euclid}(0, 5) = 5.$$

与欧几里得算法相比, 比约克伦德算法不过是用连续的减法来完成欧几里得算法中的步骤 "$n \bmod k$", 即每次用两个数的差来代替两个数中较大的那个数, 直到这两个数相等:

$$13 - 5 = 8, \quad 8 - 5 = 3, \quad 5 - 3 = 2, \quad 3 - 2 = 1, \quad 2 - 1 = 1.$$

按照比约克伦德算法得到的 0, 1 序列实际上是一族节奏型.由于该算法本质上属于欧几里得算法, 所以有学者把这样得到的节奏型统称为**欧几里得节奏** (Euclidean rhythms). 记 $E(k, n)$ 为具有 k 个起拍的 n 拍欧几里得节奏, 则有

$$E(5, 13) = [1, 0, 0, 1, 0, 1, 0, 0, 1, 0, 1, 0, 0].$$

习题 6.3.1　用比约克伦德算法求欧几里得节奏 $E(3, 8)$ 和 $E(5, 8)$.

在音乐实践中, 13 拍的节奏很少见. 但有研究指出, 在马其顿音乐中的确有欧几里得节奏 $E(5, 13)$ 出现. 相对而言, $E(3, 8)$ 的节奏出现得就很频繁, 事实上它就是著名的 "哈巴涅拉 (Habanera) 节奏". $E(5, 13)$ 和 $E(3, 8)$ 的共同特点是 $k < n - k$, 即起拍数少于休止拍数. 而 $E(5, 8)$ 就是起拍数较多的例子, 它在西非传统音乐和古巴音乐中有许多应用.

欧几里得算法是用于计算两个整数的最大公因数的. 在上述例子中, k, n 的最大公因数都等于 1, 即给出的 n, k 都是互素的. 如果其最大公因数 $(n, k) \neq 1$, 会得到什么样的欧几里得节奏呢? 我们来考虑 $E(4, 12)$. 容易求得

$$E(4, 12) = [1, 0, 0, 1, 0, 0, 1, 0, 0, 1, 0, 0].$$

这是西班牙南部安达卢西亚最著名的佛拉门戈舞曲的典型节奏. 尽管它有 12 拍, 但实际上是由 4 个 3 拍的**子节奏型** [1,0,0] 组成的. 从数学上看, 这正是由于 n,k 不互素的原因造成的. 因此, 为了避免出现由较短的子节奏型循环构成的较长的节奏型, 研究者们通常只限于考虑那些 n,k 互素的欧几里得节奏. 有趣的是, 当 $(n,k)=1$ 时, 原本是为工程设计的比约克伦德算法, 其输出结果所对应的许多欧几里得节奏居然真实地存在于世界各地的音乐中. 感兴趣的读者可以进一步参看文献 [43, 73].

习题 6.3.2 用比约克伦德算法求欧几里得节奏 $E(5,12)$. 它是前面提到过的哪一个节奏型?

习题 6.3.3 (1) 用比约克伦德算法求欧几里得节奏 $E(7,16)$ 和 $E(9,16)$. 参阅文献 [43], 看看这两种节奏存在于世界哪些地方的音乐中.

(2) 它们是否满足节奏奇性? 是否与自身的影子轮廓同构?

§6.4 相移与《拍掌音乐》

给定正弦函数 $f(t)=\sin t$. 图 6.9 给出了 $f(t)$ 和 $f\left(t+\dfrac{\pi}{6}\right)$ 的图像. 在图 6.9 中可以清楚地看到, 这是两条相同的曲线, 但是有一个 $\dfrac{\pi}{6}$ 的**相位差**. 也可以把 $\sin\left(t+\dfrac{\pi}{6}\right)$ 看作对 $\sin t$ 做了一个 $\dfrac{\pi}{6}$ 的左平移的结果, 称其为曲线 $\sin t$ 的一个**相移** (phase shift).

图 6.9 相移

美国作曲家斯蒂夫·莱许[3]运用相移的思想, 让两个人演奏同一个固定节奏型, 其中一个演奏者始终保持节奏型的相位不变, 而另一个演奏者规律性地对节奏型做相移. 采用这种方式, 莱许创作了《**拍掌音乐**》(*Clapping Music*). 图 6.10 给出了《拍掌音乐》的前面 10 小节.

[3]斯蒂夫·莱许 (Stephen Michael "Steve" Reich, 1936—), 美国作曲家. 极简主义音乐的代表人物之一.

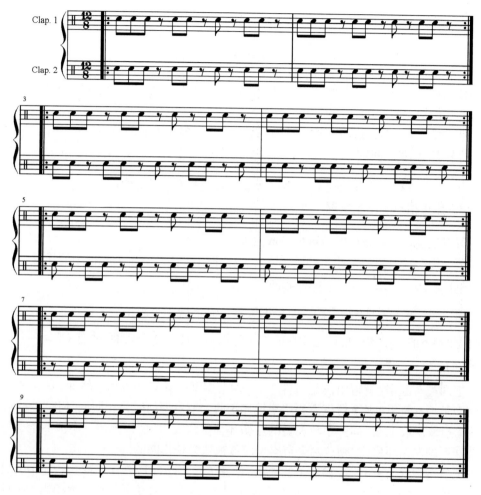

图 6.10 莱许《拍掌音乐》片段示意谱

一开始两个演奏者同步拍掌, 重复 6 次; 然后第一个演奏者保持节奏不变, 第二个演奏者将整个节奏型**左循环移位**一个八分音符, 即节奏型开始时的第 1 拍现在变成本小节中的最后 1 拍, 依此方式再重复 6 次. 如果用 $0,1$ 序列来表示节奏型, 那么初始序列是

$$[a_0, a_1, \cdots, a_{11}] = [1,1,1,0,1,1,0,1,0,1,1,0],$$

而将其做左循环移位就是做变换

$$[a_0, a_1, \cdots, a_{11}] \mapsto [a_1, \cdots, a_{11}, a_0] = [1,1,0,1,1,0,1,0,1,1,0,1].$$

从图 6.7 中第 5 小节开始，第二个演奏者对节奏型做第二次左循环移位，将其变成

$$[a_2, \cdots, a_0, a_1] = [1,0,1,1,0,1,0,1,1,0,1,1],$$

并且依旧重复 6 次；然后从第 7 小节开始，第二个演奏者再对节奏型做左循环移位，重复 6 次；依次类推.

从数学上看，首先依旧有枚举计数问题：总共有多少可能的节奏型？根据《拍掌音乐》的节奏型，我们假定：

(1) 每个节奏型均有 12 拍，其中包含 4 个休止拍和 8 个起拍； (6.3)
(2) 休止拍不能连续出现.

可以把满足上述条件的节奏型分成两类：

第一类：第 1 拍不是休止拍. 这时 4 个休止拍可以放在 8 个起拍中的任意 4 个后面，因此有 $C_8^4 = \dfrac{8!}{4! \times 4!} = 70$ 种可能性.

第二类：第 1 拍是休止拍. 这时根据假定 (2)，最后 1 个起拍后面就不能放置休止拍了，因此剩下的 3 个休止拍只能放在前 7 个起拍中的任意 3 个后面，故有 $C_7^3 = \dfrac{7!}{3! \times 4!} = 35$ 种可能性.

把两类合起来，就得出满足条件 (6.3) 的节奏型一共有 105 种. 然而，这 105 种节奏型中是否有重复的呢？这就需要严格地界定两个节奏型何时是相同的，何时是不同的. 因为《拍掌音乐》是由同一个节奏型的左循环移位构成的，所以如果一个节奏型是另一个节奏型的左循环移位，则这两个节奏型应该被认为是相同的.

把节奏型视为一串 12 颗珠子的项链，如图 6.11 所示，其中有 8 颗代表起拍的黑珠子，4 颗代表休止拍的白珠子. 容易看出这时对图 6.11(a) 做左循环移位就相当于把项链按照逆时针方向旋转 30°，得到图 6.11(b). 考虑用置换的概念，令

$$\begin{aligned}\sigma &= (1\ 2\ 3\ 4\ 5\ 6\ 7\ 8\ 9\ 10\ 11\ 12) \\ &= \begin{pmatrix} 1 & 2 & 3 & 4 & 5 & 6 & 7 & 8 & 9 & 10 & 11 & 12 \\ 2 & 3 & 4 & 5 & 6 & 7 & 8 & 9 & 10 & 11 & 12 & 1 \end{pmatrix}.\end{aligned}$$

这是一个特殊的置换，称作 $1, 2, \cdots, 11, 12$ 的**轮换** (cycle)，即把原来 1 号珠子的位置换成放 2 号珠子，把 2 号珠子的位置换成放 3 号珠子……把 11 号珠子的位置换成放 12 号珠子，把 12 号珠子的位置换成放 1 号珠子. 显然置换 σ 把图 6.11(a) 变成图 6.11(b). 置换 σ 生成一个 12 阶的循环群 $G = \langle \sigma \rangle$.

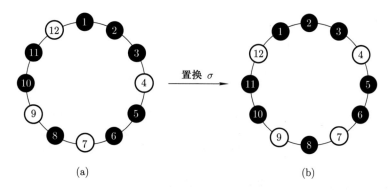

图 6.11 节奏型的项链模型

满足条件 (6.3) 的每一个节奏型都对应于一条项链. 令这 105 条项链构成的集合为 \mathscr{C}. 在 \mathscr{C} 中定义一个等价关系 \sim: 任意给定两条项链 $\alpha, \beta \in \mathscr{C}$, $\alpha \sim \beta$ 当且仅当存在非负整数 k $(0 \leqslant k \leqslant 11)$, 使得

$$\sigma^k(\alpha) = \beta.$$

直观地看, 就是可以从项链 α 出发, 逆时针旋转 $k \times 30°$ 得到项链 β. 请读者自行验证 \sim 的确是集合 \mathscr{C} 上的一个等价关系.

根据这个等价关系, 两条等价的项链只相差若干个旋转, 相当于对应的节奏型相差若干左循环移位, 因而是同一个节奏型. 这说明, 要计算有多少个不同的节奏型, 只需要计算 \mathscr{C} 中有多少个等价类. 为了计算等价类的数目, 我们要介绍一个重要的工具: 伯恩赛德[4]引理.

任意给定项链 $\alpha \in \mathscr{C}$, 把它所在的等价类记作

$$\mathrm{Orb}(\alpha) = \{\beta \in \mathscr{C} \mid \beta \sim \alpha\},$$

称为包含 α 的**轨道** (orbit). 相应地, 定义群 G 的子集合

$$G_\alpha = \{g \in G \mid g(\alpha) = \alpha\},$$

称为 α 的**稳定化子** (stabilizer).

命题 6.4.1 (1) $\mathrm{Orb}(\alpha) = \{g(\alpha) \mid \forall g \in G\}$;
(2) G_α 是 G 的子群;
(3) 对于 $\alpha, \beta \in \mathscr{C}$, 如果存在 $g \in G$, 使得 $g(\alpha) = \beta$, 则有 $G_\beta = g G_\alpha g^{-1}$.

[4] 伯恩赛德 (William Burnside, 1852—1927), 英国数学家.

证明 直接验证可得 (1), (2).

(3) 对于任意 $x \in G_\beta$, 有
$$\beta = x(\beta) = xg(\alpha) = g(\alpha),$$
故得 $g^{-1}xg(\alpha) = \alpha$, 即 $g^{-1}xg \in G_\alpha$. 这意味着 $x \in gG_\alpha g^{-1}$, 因此证得
$$G_\beta \subseteq gG_\alpha g^{-1}.$$
反之, 对于任意 $x \in gG_\alpha g^{-1}$, 存在 $h \in G_\alpha$, 使得
$$x = ghg^{-1},$$
于是有
$$x(\beta) = ghg^{-1}(\beta) = ghg^{-1}(g(\alpha)) = gh(\alpha) = g(\alpha) = \beta,$$
即得 $x \in G_\beta$. 这就说明
$$G_\beta \supseteq gG_\alpha g^{-1}.$$
命题得证. □

命题 6.4.2 对于任意 $g, h \in G$ 和 $\alpha \in \mathscr{C}$, 有
$$g(\alpha) = h(\alpha) \iff h^{-1}g \in G_\alpha.$$

证明留给读者作为练习.

推论 6.4.3 $|\mathrm{Orb}(\alpha)| = |G : G_\alpha| = \dfrac{|G|}{|G_\alpha|}.$

证明 只需证明第一个等号. 由命题 6.4.1 (1) 有
$$\mathrm{Orb}(\alpha) = \{g(\alpha) \mid \forall g \in G\}.$$
而由命题 6.4.2 知, 轨道 $\mathrm{Orb}(\alpha)$ 中的点与 G_α 的陪集成 1-1 对应, 故得
$$|\mathrm{Orb}(\alpha)| = |G : G_\alpha|. \quad \Box$$

对于群中任一元素 $g \in G$, 记 g 的不动点集合 (the set of fixed points) 为 $\mathrm{fix}(g)$, 即
$$\mathrm{fix}(g) = \{\alpha \in \mathscr{C} \mid g(\alpha) = \alpha\}.$$

定理 6.4.4 (伯恩赛德引理) 设 G 是集合 \mathscr{C} 上的一个置换群, 共有 t 条轨道, 则有

$$t = \frac{1}{|G|} \sum_{g \in G} |\text{fix}(g)|.$$

证明 考虑 G 中元素 g 和 \mathscr{C} 中元素 α 的有序对 (g, α) 组成的集合

$$\mathscr{S} = \{(g, \alpha) \mid g \in G, \alpha \in \mathscr{C}, g(\alpha) = \alpha\}.$$

分别用两种办法计算 $|\mathscr{S}|$. 一方面, 对每个 $g \in G$ 求其不动点的数目, 然后对 g 求和, 就得到

$$|\mathscr{S}| = \sum_{g \in G} |\{\alpha \mid g(\alpha) = \alpha\}| = \sum_{g \in G} |\text{fix}(g)|. \tag{6.4}$$

另一方面, 对每个 $\alpha \in \mathscr{C}$ 求保持它不动的群中元素的个数, 也就是 α 的稳定化子的阶, 然后对 α 求和, 就得到

$$|\mathscr{S}| = \sum_{\alpha \in \mathscr{C}} |\{g \in G \mid g(\alpha) = \alpha\}| = \sum_{\alpha \in \mathscr{C}} |G_\alpha|. \tag{6.5}$$

设 G 的 t 条轨道为 O_1, O_2, \cdots, O_t, 且有 $\alpha_i \in O_i$ $(1 \leqslant i \leqslant t)$. 根据命题 6.4.1 (3), 对于任意 $\beta \in O_i$, 有 $|G_\beta| = |G_{\alpha_i}|$. 故由 (6.5) 式得出

$$|\mathscr{S}| = \sum_{i=1}^{t} |\text{Orb}(\alpha_i)||G_{\alpha_i}| = t|G|. \tag{6.6}$$

综合 (6.4) 式和 (6.6) 式即得

$$\sum_{g \in G} |\text{fix}(g)| = t|G|,$$

定理得证. □

有了伯恩赛德引理, 就可以利用它来求出节奏型的集合 \mathscr{C} 中等价类的数目. 现在的群是 12 阶循环群 $G = \langle \sigma \rangle$, 如果能够求出 G 中每个元素在 \mathscr{C} 中的不动点集合, 就可以求出 G 在 \mathscr{C} 上的轨道数 t, 它也就等于我们关心的等价类的数目.

群 G 包含 12 个元素:

$$G = \{e = \sigma^0, \sigma, \sigma^2, \sigma^3, \cdots, \sigma^{11}\},$$

其中单位元素 $e = \sigma^0$ 显然保持 \mathscr{C} 中 105 条项链每条都不动, 即 e 有 105 个不动点.

对于其余的 σ^k $(1 \leqslant k \leqslant 11)$, σ^k 保持某条项链不动就意味着 σ^k 要把黑珠子仍然变到原来黑珠子的位置, 把白珠子仍然变到原来白珠子的位置. 换言之, 置换 σ^k 必须保持 4 颗白珠子整体位置 (setwise) 不变, 也必须保持 8 颗黑珠子整体位置不变. 因此, 置换

$$\sigma = (1\ 2\ \cdots\ 11\ 12) \quad \text{和} \quad \sigma^{-1} = \sigma^{11} = (1\ 12\ \cdots\ 3\ 2)$$

在 \mathscr{C} 上不可能有不动点. 同理, $\sigma^5, \sigma^7 = \sigma^{-5}$ 没有不动点. 类似地,

$$\sigma^2 = (1\ 3\ 5\ 7\ 9\ 11)(2\ 4\ 6\ 8\ 10\ 12),$$
$$\sigma^4 = (1\ 5\ 9)(2\ 6\ 10)(3\ 7\ 11)(4\ 8\ 12)$$

和它们的逆 σ^{10}, σ^8 也都没有不动点.

另外, $\sigma^3 = (1\ 4\ 7\ 10)(2\ 5\ 8\ 11)(3\ 6\ 9\ 12)$. 从它的轮换分解可以看出, σ^3 分别保持 3 个 4 元子集合

$$\{1,4,7,10\}, \quad \{2,5,8,11\}, \quad \{3,6,9,12\}$$

整体不动, 因此 σ^3 在 \mathscr{C} 上有 3 个不动点, 如图 6.12 所示. 相应地, σ^3 的逆 σ^9 也有 3 个不动点.

图 6.12 σ^3 的不动点

最后看 σ^6. 它的轮换分解为

$$\sigma^6 = (1\ 7)(2\ 8)(3\ 9)(4\ 10)(5\ 11)(6\ 12).$$

上式右端是 6 个对换. 我们要从 6 个对换中选出 2 个作为白珠子 (休止拍) 的位置. 注意到 "休止拍不能连续出现" 的条件, 故不能选取相邻的对换. 因此, 任意取定第 1 个对换后, 只有 3 个对换可以选取, 总共得到 $6 \times 3 = 18$ 种取法.

但是, $(1\ 7)(3\ 9)$ 和 $(3\ 9)(1\ 7)$ 是相同的取法, 所以实际上共有 $18/2 = 9$ 种不同的取法, 分别对应 σ^6 的 9 个不动点. 图 6.13 中分别给出了对应于 $(1\ 7)(3\ 9), (2\ 8)(5\ 11)$ 和 $(4\ 10)(6\ 12)$ 的 3 个不动点. 作为练习, 请读者画出其余 6 个不动点的图.

图 6.13　σ^6 的 3 个不动点 (共有 9 个)

把前面讨论的结果综合起来,就得到表 6.2. 知道了群 G 中每个元素的不动点数,就可以根据伯恩赛德引理计算出 G 的轨道数:

$$t = \frac{1}{|G|} \sum_{g \in G} |\text{fix}(g)| = \frac{1}{12}(105 + 3 + 3 + 9) = 10.$$

这也就是我们要求的 \mathscr{C} 中等价类的数目,也等于互不相同的满足条件 (6.3) 的节奏型的数目.

表 6.2　G 中元素的不动点数

| $g \in G$ | $|\text{fix}(g)|$ |
| --- | --- |
| e | 105 |
| $\sigma, \sigma^2, \sigma^4, \sigma^5, \sigma^7, \sigma^8, \sigma^{10}, \sigma^{11}$ | 0 |
| σ^3, σ^9 | 6 |
| σ^6 | 9 |

下面用 0,1 序列的形式列出了 10 个等价类的一个代表系,即从每个等价类选取一个代表:

$$[1,1,1,1,1,0,1,0,1,0,1,0],\quad [1,1,1,1,0,1,1,0,1,0,1,0],$$
$$[1,1,1,1,0,1,0,1,1,0,1,0],\quad [1,1,1,1,0,1,0,1,0,1,1,0],$$
$$[1,1,1,0,1,1,1,0,1,0,1,0],\quad [1,1,1,0,1,0,1,1,1,0,1,0],$$
$$[1,1,1,0,1,1,0,1,1,0,1,0],\quad [1,1,1,0,1,1,0,1,0,1,1,0],$$
$$[1,1,1,0,1,0,1,1,0,1,1,0],\quad [1,1,0,1,1,0,1,1,0,1,1,0].$$

如果把序列中连续出现 1 的个数写出来,则这 10 个代表也可以表示成

$$5,1,1,1;\quad 4,2,1,1;\quad 4,1,2,1;\quad 4,1,1,2;\quad 3,3,1,1;$$
$$3,1,3,1;\quad 3,2,2,1;\quad 3,2,1,2;\quad 3,1,2,2;\quad 2,2,2,2.$$

(6.7)

它们都是满足条件 (6.3) 的节奏型.

值得一提的是，一共有 5 种方式可以把 8 表示成 4 个正整数之和：

$$5+1+1+1, \quad 4+2+1+1, \quad 3+3+1+1, \quad 3+2+2+1, \quad 2+2+2+2. \tag{6.8}$$

假定总把最大的部分放在首位，则 $4+2+1+1$ 可以产生出 3 种不同的组合：

$$4+2+1+1, \quad 4+1+2+1, \quad 4+1+1+2;$$

$3+3+1+1$ 可以产生出 2 种不同的组合：

$$3+3+1+1, \quad 3+1+3+1,$$

而另一种可能的组合 $3+1+1+3$ 不过是第 1 种组合的循环移位，即与之是等价的. 类似地，$3+2+2+1$ 可以产生出 3 种不同的组合：

$$3+2+2+1, \quad 3+2+1+2, \quad 3+1+2+2.$$

另外，$5+1+1+1$ 和 $2+2+2+2$ 产生不出更多的组合. 因此，从 8 的这 5 种表达式 (6.8)，总共可以产生 10 种不同的组合，恰好对应 (6.7) 中给出的 10 个节奏型的等价类.

在这 10 个节奏型中，$3,1,3,1$ 和 $2,2,2,2$ 由于自身的对称性，在左循环移位下得不到 12 个不同的序列，如果用于《拍掌音乐》，会显得缺少变化；而在其余 8 个节奏型中，只有 $3,2,1,2$ 和 $4,1,2,1$ 满足相邻的拍数均不相等. 可见，莱许挑选的 $3,1,2,1$ 节奏型实际上是非常独特的.

第七章　和弦与音网

一直以来, 瓦格纳的特里斯坦和弦引起了众多研究者的兴趣和关注. 人们发现, 这个和弦实际上在其他音乐家的作品中也出现过, 例如莫扎特的 ♭E 大调《弦乐四重奏》(K. 428)、肖邦的 F 小调《玛祖卡》(*Mazurkas*, Op.68 no.4) 以及李斯特的歌曲 *Ich möchter hingehren* (S.296) 和 *Die Loreley* (S.273) 等. 然而, 正是瓦格纳从传统的调性和谐前进了一步, 强调和弦本身的声音效果, 而非传统的和声功能 (function). 在这个意义上, 特里斯坦和弦应当被看作有别于传统和声进行方式的一系列和弦的连接. 与音程之间的线性关系相比, 和弦之间呈现出更加复杂的网络关系. 最先注意到和弦之间存在抽象的网络关系的是欧拉[1], 他把这种关系称为**音网** (Tonnetz)[2]. 到了 19 世纪, 黎曼[3]等人在纯律的框架内发展了音网的理论. 进入 20 世纪下半叶, 一些音乐家在平均律框架内进一步利用和发展了音网的理论和分析工具, 形成了**新黎曼理论** (Neo-Riemannian Theory).

在 §7.1 中, 我们首先引入一个几何工具, 以便把和弦放到一个更加广泛的框架内加以研究. 不仅如此, 这个几何模型也可以帮助我们分析音阶, 参见 §7.2. 这两节的主要内容引自文献 [61]. 之后我们将给出三和弦之间的三种变换以及相应的音网概念, 进而介绍新黎曼理论. 这部分的主要内容取材于文献 [76] 第 7 章.

§7.1　和弦的几何

在现代音乐理论中, 往往将三和弦、七和弦的概念推广到一般的 n-和弦. 一个 n-**和弦** 就是音类空间 \mathscr{PC} 的一个 n 元子集.

注 7.1.1 (1) n-和弦从两个方面推广了传统的和弦概念: 一是去除了三度叠置的限制, 考虑一般的 n 个乐音的组合; 二是在八度等价关系下, 只考虑构成和弦的音类, 而非原来的音级.

[1] 欧拉 (Leonhard Euler, 1707—1783), 瑞士数学家、物理学家.
[2] Leonhard Euler, Tentamen novae theoriae musicae ex certissismis harmoniae principiis dilucide expositae (in Latin), Saint Petersburg Academy, 1739, p.147.
[3] 黎曼 (Karl Wilhelm Julius Hugo Riemann, 1849—1919), 德国音乐理论家、作曲家.

第七章 和弦与音网

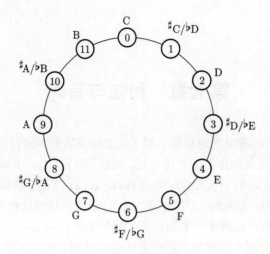

图 7.1 音类圆周

(2) 在现代西方音乐理论文献中,通常把一个 n-和弦称作一个**音类集合** (pitch-class set, [46, p.1], [70, p.33]),简称为 **pc-集** (pc set). 音类集合被认为是后调性音乐的基本结构单元,其重要性可见一斑.

我们已经看到, 在 12 个音类与整数模 12 的同余类之间存在 1-1 对应. 据此可以把 12 个音类图解为一个圆周上均匀分布的 12 个点, 分别标号为 $0, 1, \cdots, 11$, 称作**音类圆周** (参见图 7.1)[4]. 在这样一个几何模型里, 可以把 n-和弦表示成音类圆周中的一个内接 n 边形. 图 7.2(a), (b) 分别给出了一个三和弦和一个七和弦的多边形表示.

设大三和弦 $\mathscr{X} = \{C, E, G\}$, 它在音类圆周上表示为一个三角形. 对 \mathscr{X} 做移调变换 T, 得到一个新的大三和弦

$$T(\mathscr{X}) = \{T(C), T(E), T(G)\} = \{^\sharp C, {}^\sharp E, {}^\sharp G\},$$

其几何表示就是把 \mathscr{X} 所对应的三角形按顺时针方向旋转 $30°$ (参见图 7.3). 不难看出, 12 阶循环群 $\mathscr{T} = \langle T \rangle$ 作用在大三和弦 \mathscr{X} 上, 可以得到以任意一个音级为根音的 12 个大三和弦.

从任意一个 n-和弦 \mathscr{X} 出发, 通过移调变换可以产生多少个不同的 n-和弦? 这并不是一个容易回答的问题. 例如, 对于图 7.2(b) 中的七和弦 $\mathscr{Y} = \{E, G, {}^\flat B, {}^\flat D\}$, 从图中就可以看出它是一个正方形, 将其旋转 $0°, 90°, 180°, 270°$, 正方形都保持整体不变. 换言

[4]为了简化符号,在本章后面的文字和图表中,我们都省略了整数模 12 的同余类符号 $\bar{0}, \cdots, \overline{11}$ 以及音类符号 \bar{C}, \cdots, \bar{B} 中的上划线.

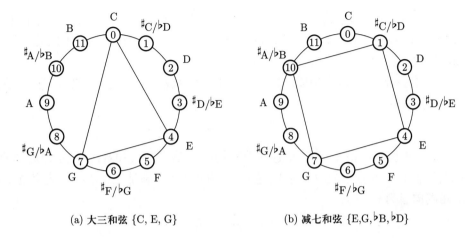

(a) 大三和弦 {C, E, G} (b) 减七和弦 {E, G, ♭B, ♭D}

图 7.2　和弦的多边形

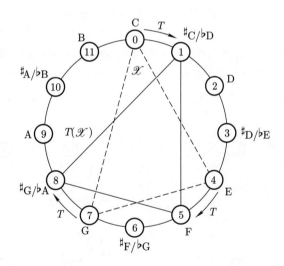

图 7.3　对大三和弦 \mathscr{X} 做移调变换

之, 移调变换 T^0, T^3, T^6, T^9 保持 \mathscr{Y} 不动. 因此, 从 \mathscr{Y} 出发, 移调变换只能产生 3 个不同的七和弦.

为了讨论移调变换可以产生多少个互不相同的 n-和弦, 需要在音类圆周上不同音类之间引入距离的概念. 与在节奏型中定义各拍之间的距离相仿 (参见 §6.2), 给定两个不同音类 X, Y, 在音类圆周上连接 X, Y, 得到弦 \overline{XY}. 定义 X, Y 之间的**距离**等于弦 \overline{XY} 所对应的劣弧中包含的音类数减去 1. 例如, 从图 7.2(a) 可以看出, 音类 C 和 E 之间的

距离为 4, E 与 G 之间的距离为 3, 而 G 与 C 之间的距离为 5; 从图 7.2(b) 可以看出, \flatB 和 \flatD 之间的距离为 3, 而 \flatB 与 E 之间的距离为 6. 显然, 对于任意两个不同的音类, 它们之间的距离 d 满足 $1 \leqslant d \leqslant 6$.

一个 n-和弦由 n 个音类构成, 在音类圆周上表示成一个 n 边形, 具有 C_n^2 对顶点, 这里 C_n^2 是**组合数**:

$$C_n^2 = \frac{n(n-1)}{2}.$$

把这 C_n^2 对顶点用直线相连, 则这些连线分别构成 n 边形的边和对角线. n 边形中的每一对顶点代表了 n-和弦中的两个音类, 它们之间的距离 d 满足 $1 \leqslant d \leqslant 6$. 定义这个 n-和弦的**距离向量**为

$$\delta = (d_1, d_2, \cdots, d_6),$$

其中 d_i 等于距离为 i 的顶点对的数目. 例如, 在图 7.4(a) 中, 代表大三和弦 $\{C, E, G\}$ 的三角形共有 $C_3^2 = 3$ 对顶点, 相应的 3 条连线距离分别为 4, 3 和 5, 故其距离向量为 $\delta = (0, 0, 1, 1, 1, 0)$. 在图 7.4(b) 中, 代表减七和弦 $\{E, G, \flat B, \flat D\}$ 的正四边形 (正方形) 共有 $C_4^2 = 6$ 对顶点. 在这 6 对顶点中, 有 4 对的连线构成正方形的 4 条边, 相应的距离等于 3; 还有 2 对顶点, 其连线构成正方形的 2 条对角线, 相应的距离等于 6. 因此, 这个减七和弦的距离向量为 $\delta = (0, 0, 4, 0, 0, 2)$.

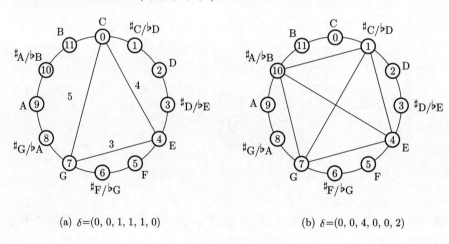

(a) $\delta=(0,0,1,1,1,0)$ (b) $\delta=(0,0,4,0,0,2)$

图 7.4 距离向量

习题 7.1.2 在音类圆周上分别画出 \flatB 小三和弦, \flatD 大三和弦的图形.

习题 7.1.3 在音类圆周上画出特里斯坦和弦的图形, 计算其距离向量.

习题 7.1.4 试求 4-和弦 $\{B, C, D, {}^\sharp F\}$ 的距离向量.

给定正整数 $k < 6$, 对于每一对距离为 k 的音类 X 和 Y, 移调变换 T^k 或者 T^{-k} 恰保持其中的一个音类不变, 即有

$$|\{X, Y\} \cap \{T^k(X), T^k(Y)\}| = 1 = |\{X, Y\} \cap \{T^{-k}(X), T^{-k}(Y)\}| = 1;$$

而对于距离不等于 k 的音类对 X 和 Y, 有

$$|\{X, Y\} \cap \{T^k(X), T^k(Y)\}| = 0 = |\{X, Y\} \cap \{T^{-k}(X), T^{-k}(Y)\}| = 0.$$

当 $k = 6$ 时, 对于每一对距离为 6 的音类 X 和 Y, 移调变换 T^6 互换这两个音类, 故有

$$|\{X, Y\} \cap \{T^6(X), T^6(Y)\}| = 2.$$

而对于距离不等于 6 的音类对 X 和 Y, 仍然有

$$|\{X, Y\} \cap \{T^6(X), T^6(Y)\}| = 0.$$

于是, 我们证明了下面的定理.

定理 7.1.5 设一个 n-和弦 \mathscr{X} 的距离向量为 $\delta = (d_1, d_2, \cdots, d_6)$. 对于 $1 \leqslant k \leqslant 5$, 有

$$|\mathscr{X} \cap T^k(\mathscr{X})| = d_k = |\mathscr{X} \cap T^{-k}(\mathscr{X})|;$$

而对于 $k = 6$, 有

$$|\mathscr{X} \cap T^6(\mathscr{X})| = 2d_6. \qquad \Box$$

例 7.1.6 考虑减七和弦 $\mathscr{X} = \{E, G, {}^\flat B, {}^\flat D\}$, 其距离向量为

$$\delta = (0, 0, 4, 0, 0, 2).$$

由定理 7.1.5, 移调变换 T^3 和 $T^{-3} = T^9$ 保持 4 个音类不变, 所以保持 \mathscr{X} 整体不变. 同理, 移调变换 T^6 保持 $2d_6 = 4$ 个音类不变, 所以也保持 \mathscr{X} 整体不变. 而其他的 T^k 和 T^{-k} 不会保持 \mathscr{X} 整体不变. 这说明群 $\mathscr{T} = \langle T \rangle$ 中保持 \mathscr{X} 不变的稳定化子为 $\langle T^3 \rangle$, 是 4 阶的. 于是, 群 \mathscr{T} 作用在和弦 \mathscr{X} 上, 其轨道长度等于 $12/4 = 3$, 即共有 3 个不同的减七和弦. 事实上, 从图 7.4(b) 容易看出, 另外 2 个减七和弦为 $\{B, D, F, {}^\flat A\}$ 和 $\{{}^\sharp D, {}^\sharp F, A, C\}$.

上面的例子直观地说明, 一个 n-和弦在移调变换作用下能够产生多少不同的和弦, 与这个 n-和弦所对应的 n 边形的对称性直接相关. 例 7.1.6 中的减七和弦对应一个正四边形, 具有 4 个旋转对称. 下面看另一个例子.

例 7.1.7 大小七和弦 $\mathscr{Y} = \{G, B, D, F\}$ 的距离向量为 $\delta = (0, 1, 2, 1, 1, 1)$. 根据定理 7.1.5, 不存在 T^k 保持 4 个音类不变, 因此有 12 个互不相同的大小七和弦. 作为练习, 请读者自行画出 \mathscr{Y} 在音类圆周上对应的四边形. 容易看出这个四边形没有旋转对称性.

在第五章中, 我们已经看到, 不仅移调变换可以作用在 12 个音类上, 倒影变换也可以作用在 12 个音类上. 在音类圆周上, 倒影变换 I 相当于做关于 C—$^\sharp$F 轴的反射 (参见图 7.5). 进一步, I 和 T 共同生成一个 24 阶群, 它同构于二面体群:

$$\mathscr{D} = \langle T, I \rangle \cong D_{24}.$$

图 7.5 倒影变换 $I : x \mapsto -x \pmod{12}$

习题 7.1.8 在音类圆周上画出 G 大三和弦、C 小三和弦、$^\flat$E 大三和弦、A 小三和弦的图形. 问: 它们在倒影变换 I 作用下分别变成哪个三和弦?

最后, 我们利用和弦的几何模型来研究一类特殊的和弦. 一个 n-和弦 \mathscr{A} 称为**全音程和弦** (all-interval chord), 如果其距离向量为 $\delta = (1, 1, 1, 1, 1, 1)$. 可见, \mathscr{A} 包含 6 对距离互不相同的音类. 根据

$$C_n^2 = \frac{n(n-1)}{2} = 6,$$

可以得出 $n = 4$.

习题 7.1.9 验证 4-和弦 $\mathscr{A}_1 = \{B, C, D, {}^\sharp F\}$ 和 $\mathscr{A}_2 = \{C, {}^\sharp C, E, {}^\sharp F\}$ 是全音程和弦.

全音程和弦的构成不满足三度叠置原则, 从而不是传统的七和弦, 在调性音乐中只有在极特殊的情形才会出现. 但是, 在无调性音乐的创作中, 全音程和弦具有重要的地位. 图 7.6(a), (b)分别给出了勋伯格的《空中花园篇》[5] (*Das Buch der hängenden Gärten*, Op.15) 第一首歌的结束和弦, 以及韦伯恩[6]的《管弦乐曲六首》(*6 Pieces for Large Orchestra*, Op.6) 第三首的一个和弦. 用集合的记号, 这两个 4-和弦分别为

$$\{{}^\sharp D, {}^\sharp E, {}^\sharp G, A\} \quad \text{和} \quad \{E, {}^\sharp F, A, {}^\flat B\}. \tag{7.1}$$

不难看出它们都是全音程和弦, 并且后一个 4-和弦可以由前一个经过移调变换 T 得到.

图 7.6 全音程和弦

定理 7.1.10 在群 \mathscr{D} 的作用下, 只有两个互不相同的全音程和弦: \mathscr{A}_1 和 \mathscr{A}_2.

证明 设 \mathscr{A} 是一个全音程和弦, 则它是音类圆周上的一个四边形, 且包含一对距离为 6 的音类. 连接这两个音类的线段恰为圆周的直径. 这条直径或者是四边形的某条对角线, 或者是四边形的一条边.

情形 I 这条直径是四边形的对角线. 经过适当的移调变换 (旋转), 总可以假定这条直径经过 0, 6, 并且把四边形分成两个三角形. 因为每一侧的三角形顶点到 0, 6 的距离之和需为 6, 而要把 6 写成两个互异的正整数之和, 只有 $6 = 5 + 1, 6 = 4 + 2$ 两种可

[5] 它是作曲家勋伯格为人声和钢琴写的 15 首歌曲, 歌词选自德国诗人施特凡·格奥尔格 (Stefan Anton George, 1868—1933) 的同名诗作.

[6] 韦伯恩 (Anton Friedrich Wilhelm von Webern, 1883—1945), 奥地利作曲家、指挥家, 第二维也纳乐派代表人物之一.

能性, 所以得到 8 个可能的图形, 见图 7.7. 不难看出, 图 7.7 中的图 (b), (d), (f), (h) 分别是图 (a), (c), (e), (g) 在倒影变换 I 下的像, 因而在 \mathscr{D} 的作用下与图 (b), (d), (f), (h) 相应的图形是相同的. 图 (c) 和 (e) 对应的和弦不是全音程的. 最后, 因为图 (g) 可以由图 (b) 旋转 $180°$ 得到, 即为图 (b) 在移调变换 T^6 下的像, 而图 (b) 又是图 (a) 在变换 I 下的像, 故得图 (g) 是图 (a) 在变换 $T^6 * I$ 下的像. 可见, 在情形 I 下全音程和弦 \mathscr{A} 就是图 7.7(a) 对应的 $\mathscr{A}_1 = \{B, C, D, {}^\sharp F\}$.

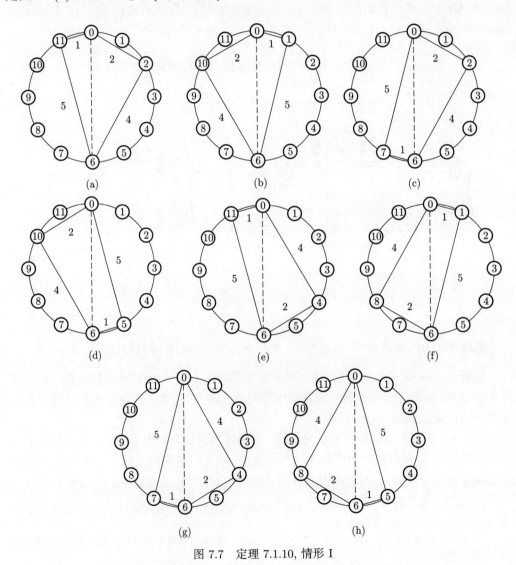

图 7.7 定理 7.1.10, 情形 I

情形 II 这条直径是四边形的某条边. 这时同样可以通过适当的移调变换将其变为经过 $0,6$ 的直径. 代表全音程和弦 \mathscr{A} 的四边形的其他三条边的长度必须互异, 其和应该等于 6. 要把 6 写成三个互异的正整数之和, 只有一种方式: $6=1+2+3$, 相应地可以得到 \mathscr{A} 的 12 种可能的图形. 在图 7.8 中, 我们给出了其中的 6 种. 另外 6 种是分别经过倒影变换 I 得到的图形, 从而与图 7.8 中给出的相应图形是等价的. 直接验证可知, 图 7.8 中, 图 (a), (c), (e), (f) 对应的和弦不是全音程和弦, 图 (b) 所对应的和弦恰为全音程和弦 $\mathscr{A}_2 = \{C, \sharp C, E, \sharp F\}$, 图 (d) 是图 (b) 在变换 $T^6 * I$ 下的像. 可见, 在情形 II 下只有一个全音程和弦 \mathscr{A}_2. 定理得证. □

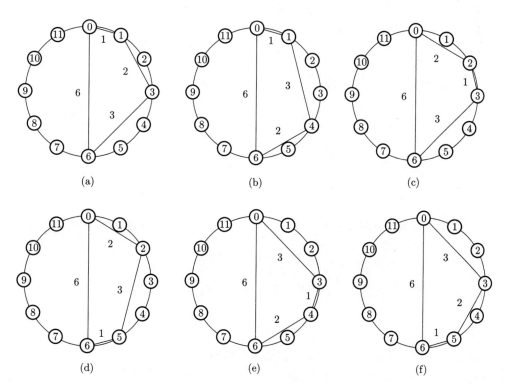

图 7.8 定理 7.1.10, 情形 II

习题 7.1.11 (7.1) 式中的两个全音程和弦在群 \mathscr{D} 的作用下是可变成 \mathscr{A}_1 还是 \mathscr{A}_2?

§7.2 音　阶

我们先对音阶给出一个几何化的定义: 由音类圆周上若干顶点按照顺时针方向排序构成的有序集合称作一个**音阶** (scale).

例 7.2.1　(1) $[^\sharp F, {^\sharp G}, {^\sharp A}, {^\sharp C}, {^\sharp D}]$ 称为**五声音阶** (pentatonic scale), 见图 7.9(a);
(2) $[C, D, E, {^\sharp F}, {^\sharp G}, {^\sharp A}]$ 称为**全音音阶** (whole tone scale), 见图 7.9(b);
(3) $[C, {^\sharp C}, D, {^\sharp D}, E, F, {^\sharp F}, G, {^\sharp G}, A, {^\sharp A}, B]$ 称为**半音音阶** (chromatic scale).

作为练习, 请读者自己给出半音音阶在圆周上的表示.

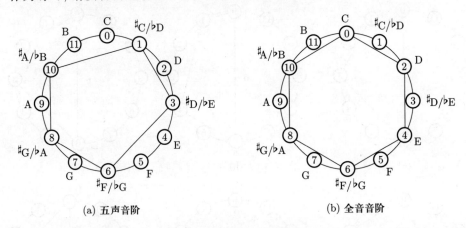

(a) 五声音阶　　　　　　　　　(b) 全音音阶

图 7.9　音阶的圆周表示

根据音阶的几何化定义, 以 C 为主音的大调音阶可表示为有序集合

$$\mathcal{C} = [C, D, E, F, G, A, B].$$

对音阶 \mathcal{C} 做移调变换得到的音阶都是**自然大调音阶** (diatonic scale). 音阶中的第 1 项称作**主音**, 并以它来命名这个音阶. 例如, 将 \mathcal{C} 上升 3 个半音, 就得到 $^\flat$E 大调音阶

$$[^\flat E, F, G, {^\flat A}, {^\flat B}, C, {^\flat D}].$$

类似于 n-和弦的情形, 把音阶表示成音类圆周上的若干顶点之后, 这些顶点两两之间都有确定的距离, 进而可以得到这个音阶的距离向量. 图 7.10 给出了音阶 \mathcal{C} 的几何表示, 从中不难求出其距离向量为

$$\delta = (2, 5, 4, 3, 6, 1).$$

因为 δ 中没有等于 7 的分量, 所以根据定理 7.1.5, 没有非平凡的移调变换 T^k 保持 \mathcal{C} 不变. 于是, 在移调变换群 $\mathscr{T} = \langle T \rangle$ 的作用下, 总共得到 12 个自然大调音阶. 另外, 注意到 \mathcal{C} 的图形有对称轴 D—$^\sharp$G/$^\flat$A, 即图 7.10 中经过点 2, 8 的直线, 因此增添倒影变换 I 后, 相应的变换群 $\mathscr{D} = \langle T, I \rangle$ 作用在 \mathcal{C} 上, 并不产生更多的自然大调音阶.

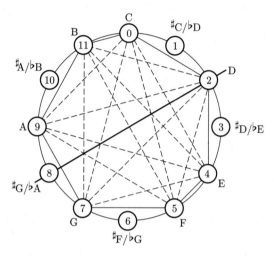

图 7.10 C 自然大调音阶

给定 k ($1 \leqslant k \leqslant 4$), 从任一音类出发, 连续进行移调变换 T^k, 相应地在音类圆周上把变换得到的音类连起来, 所形成的图形是一个 $12/k$ 边的凸多边形 (参见图 7.11(a)). 如果 $k = 5$, 移调变换 T^5 产生的图形会经过圆周上的每一个音类, 呈现出一个十二角形 (参见图 7.11(b)).

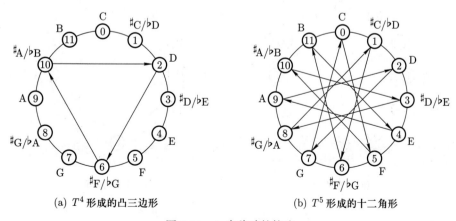

(a) T^4 形成的凸三边形　　(b) T^5 形成的十二角形

图 7.11 k 步移动的轨迹

这个几何结果的音乐意义是：从任意一个音类出发，每次升高 k ($1 \leqslant k \leqslant 4$) 个半音，经过 $12/k$ 次后会回到出发时的音类；如果每次升高 5 个半音，则需经过其他 11 个音类，才能最终回到出发时的音类.

因为 T^{-k} 相当于按照逆时针方向旋转 $30° \cdot k$，所以对于 $1 \leqslant k \leqslant 4$，从任一音类出发连续进行移调变换 T^{-k}，在音类圆周上同样可以得到一个 $12/k$ 边的凸多边形. 而对于 $k = 5$，连续进行移调变换 $T^7 = T^{-5}$，产生的图形同样会经过圆周上的每一个音类，呈现出一个十二角形.

例 7.2.2 设 $k = 3$，从 F 出发，则相继得到

$$F \longrightarrow \flat A \longrightarrow B \longrightarrow D \longrightarrow F;$$

而当 $k = 7$ 时，从 F 出发，相继得到

$$F \longrightarrow C \longrightarrow G \longrightarrow D \longrightarrow A \longrightarrow E \longrightarrow B \longrightarrow \sharp F \longrightarrow \cdots.$$

习题 7.2.3 (1) 从 E 出发，写出连续进行移调变换 $T^7 = T^{-5}$ 相继得到的前 7 个音类.

(2) 从 (1) 中得到的第 2 个音类开始，把这 7 个音类从低到高排列起来，能够看出什么？

在音类圆周上，根据五度相生法重新排列 12 个音类，可以得到一个新的音类圆周，如图 7.12(a) 所示，称为**五度圆周**. 这个圆周的一个特点是，它上面的每一个半圆弧都对

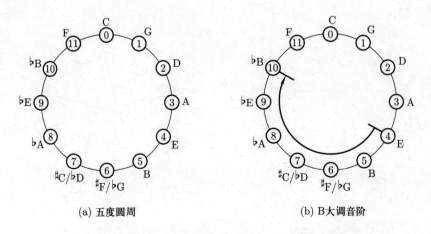

(a) 五度圆周　　　　　　　　(b) B 大调音阶

图 7.12 五度圆周上的自然大调音阶

应于一个自然大调音阶, 其主音是这个半圆弧上顺时针方向的第 2 项. 例如, 图 7.12(b) 中从 E 开始的半圆弧, 其第 2 项是 B. 把这个半圆弧上的音类重新排列后, 就得到 B 大调音阶

$$B, \sharp C, \sharp D = \flat E, E, \sharp F, \sharp G = \flat A, \flat B.$$

从数学上看, 定义变换 $M_7: \mathbb{Z}_{12} \to \mathbb{Z}_{12}$:

$$M_7: x \mapsto 7x \pmod{12}, \quad \forall x \in \mathbb{Z}_{12},$$

则 M_7 引起的 $0, 1, \cdots, 11$ 的排列恰好把音类圆周变成五度圆周. 进一步, M_7 还把全音程和弦 \mathscr{A}_1 变成 \mathscr{A}_2. 作为练习, 请读者自行验证这些结论.

在五度圆周上, 每个点代表一个音类, 每个半圆弧上的点构成一个大调音阶. 借助这个几何模型, 可以直观地找出音乐理论中的一些重要信息.

给定两个大调音阶, 同时出现在两个音阶中的音类数可以作为衡量这两个调之间关系紧密程度的一个指标. 而在五度圆周上, 这个数恰好等于代表这两个音阶的半圆弧相交部分所包含的点数. 例如, C 大调和 G 大调关系密切, 因为它们的音阶有 6 个相同的音类 C, G, D, A, E, B; 相反, A 大调与 \flatB 大调之间关系较远, 它们的音阶只有 2 个共同的音类 D, A.

五度圆周上的半圆弧标明了某个大调音阶中包含的各个音类. 反之, 给定一个音类, 它出现在哪几个大调音阶中呢? 例如, 从 F 到 B 的半圆弧代表 C 大调音阶. 哪些大调音阶包含音类 C 呢? 从五度圆周上可以直观地得到结论. 图 7.13(a) 给出了 C 大调音阶所在的半圆弧, 以过 C 的直径为对称轴, 做这个半圆弧的对称, 就得到图 7.13(b) 的半圆弧, 其中所包含的

$$G, C, F, \flat B, \flat E, \flat A, \sharp C/\flat D$$

就是包含 C 的大调音阶.

事实上, 从 C 出发顺时针的半圆弧包含了 G 大调音阶的各音类 (参见图 7.14(a)). 顺时针旋转 $30°$ 得到的半圆弧代表 D 大调音阶, 就不再包含 C 了. 同理, 图 7.14(b) 中的半圆弧代表的是 \sharpC 大调音阶, 包含 C. 但是, 逆时针旋转 $30°$ 得到的 \sharpF 大调音阶就不再包含 C 了. 因此, 包含 C 的大调音阶有

$$\sharp C/\flat D, \flat A, \flat E, \flat B, F, C, G,$$

它们在五度圆周上恰好构成与 C 大调音阶的半圆弧对称的一个半圆弧.

进一步, 可以利用这个方法来确定一个和弦可能出现在哪几个大调中.

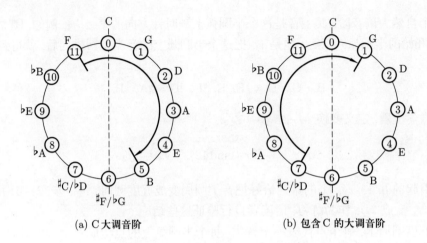

(a) C 大调音阶 (b) 包含 C 的大调音阶

图 7.13 C 大调音阶和包含 C 的大调音阶

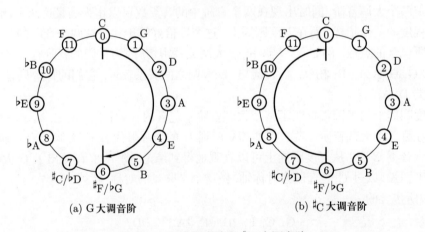

(a) G 大调音阶 (b) ♯C 大调音阶

图 7.14 G 大调音阶和 ♯C 大调音阶

例 7.2.4 给定小三和弦 $\{C, {}^{\flat}E, G\}$. 我们已经看到, 包含 C 的大调音阶有 7 个, 其中有 6 个同时包含 G, 它们是 ${}^{\flat}A, {}^{\flat}E, {}^{\flat}B, F, C, G$ 大调音阶. 而包含 ${}^{\flat}E$ 的大调音阶有 $E, B, {}^{\sharp}F, {}^{\sharp}C, {}^{\flat}A, {}^{\flat}E, {}^{\flat}B$. 它们之间的交为 ${}^{\flat}A, {}^{\flat}E, {}^{\flat}B$. 所以, 小三和弦 $\{C, {}^{\flat}E, G\}$ 只出现在 ${}^{\flat}A, {}^{\flat}E, {}^{\flat}B$ 大调中.

习题 7.2.5 给定五声音阶 $\mathcal{P} = [C, D, E, G, A]$.
(1) 试求 \mathcal{P} 的距离向量;
(2) 证明: 在移调变换群 \mathcal{T} 作用下共有 12 个五声音阶.

习题 7.2.6 证明: 在移调变换群 \mathscr{T} 作用下, 以 $\delta = (0,3,2,1,4,0)$ 为距离向量的音阶是唯一的.

最后, 我们要利用音类圆周上的距离来研究音阶的整体协和性. 具体讲, 对于给定的一个音阶, 我们要统计它的各音类之间的距离.

例 7.2.7 给定五声音阶 $\mathcal{P} = [C,D,E,G,A]$, 其中各音类在音类圆周上分别位于点 $0,2,4,7,9$ 的位置 (参见图 7.1). 可以用下面的方法得到所有音类之间的距离: 首先计算音阶中后 4 项与 C 的距离, 这只需将后 4 项位置的数字分别减去 0, 得到

$$2, 4, 7, 9;$$

再求后 3 项与 D 的距离, 这只需在上面数列中把后 3 项都减去第 1 项 2, 得到

$$2, 5, 7;$$

依次类推, 可以得到如下结果:

$$\begin{array}{cccc} 2, & 4, & 7, & 9 \\ & 2, & 5, & 7 \\ & & 3, & 5 \\ & & & 2 \end{array} \tag{7.2}$$

根据定义, 音类圆周上两个顶点间的距离是它们连接成的弦所对应的劣弧中包含的音类数减去 1, 故需对 (7.2) 式做调整, 将其中的数据变成音类圆周上的距离. 具体讲, 就是用 $12-x$ 替换大于或等于 7 的 x, 最终得到

$$\begin{array}{cccc} 2, & 4, & 5, & 3 \\ & 2, & 5, & 5 \\ & & 3, & 5 \\ & & & 2 \end{array} \tag{7.3}$$

这就是五声音阶 \mathcal{P} 所包含的各音类之间的距离.

有了音阶中各音类之间的距离, 就可以统计其中不同距离出现的次数. 在 (7.3) 式的 10 个数字里, 2 出现了 3 次, 3 出现了 2 次, 4 出现了 1 次, 5 出现了 4 次, 没有出现 1 和 6. 假定音阶中所有音类都是等概率出现的, 那么五声音阶 \mathcal{P} 各音类之间的距离出现的概率如表 7.1 所示. 图 7.15 是根据表 7.1 作出的直方图.

表 7.1 五声音阶 \mathcal{P} 各音类之间的距离出现的概率

距离	1	2	3	4	5	6
概率	0	$\frac{3}{10}=0.3$	$\frac{2}{10}=0.2$	$\frac{1}{10}=0.1$	$\frac{4}{10}=0.4$	0

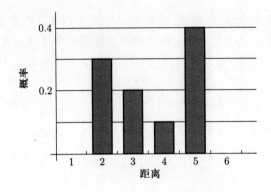

图 7.15 五声音阶 \mathcal{P} 各音类之间的距离

如果不计相差的八度, 距离为 5 的两个音类形成纯五度或者纯四度音程, 距离为 4 和 3 的两个音类对应的是三度或者六度音程, 均为协和的. 另外, 距离为 1, 2 和 6 的两个音类, 其相应的音程都是不协和的.

定义 7.2.8 假设 \mathcal{S} 是一个音阶, 其中各音类之间的距离出现的概率分别为 p_1, p_2, \cdots, p_6. 音阶 \mathcal{S} 的**平均不协和度** (average dissonance) 定义为

$$D = 8p_1 + 4p_2 + 2p_3 + 2p_4 + p_5 + 6p_6.$$

根据这个定义, 五声音阶 \mathcal{P} 的平均不协和度等于

$$D = 4 \cdot 0.3 + 2 \cdot 0.2 + 2 \cdot 0.1 + 0.4 = 2.2.$$

习题 7.2.9 给定大调音阶 $\mathcal{C} = [C, D, E, F, G, A, B]$, 试求其平均不协和度.

§7.3 三和弦之间的变换

下面我们总假定采用平均律. 这时 12 个音类与 \mathbb{Z}_{12} 中的元素之间存在 1-1 对应:

$$\overline{C} \leftrightarrow \bar{0}, \quad \overline{{}^\sharp C/{}^\flat D} \leftrightarrow \bar{1}, \quad \cdots, \quad \overline{{}^\sharp A/{}^\flat B} \leftrightarrow \overline{10}, \quad \overline{B} \leftrightarrow \overline{11}.$$

为了简化符号, 我们省略表示等价类的上划线记号. 于是, 以 C 为根音的大三和弦可以写成 $\{C, E, G\} = \{0, 4, 7\}$, 以 $^\sharp F = ^\flat G$ 为根音的大三和弦可以写成 $\{^\sharp F, ^\sharp A, ^\sharp C\} = \{6, 10, 1\}$. 一般地, 用大写字母 X 记以 X 为根音的大三和弦, 就得到表 7.2 中的 12 个大三和弦.

表 7.2 12 个大三和弦

C={0, 4, 7}	$^\sharp$C=$^\flat$D={1, 5, 8}	D={2, 6, 9}
$^\sharp$D=$^\flat$E={3, 7, 10}	E={4, 8, 11}	F={5, 9, 0}
$^\sharp$F=$^\flat$G={6, 10, 1}	G={7, 11, 2}	$^\sharp$G=$^\flat$A={8, 0, 3}
A={9, 1, 4}	$^\sharp$A=$^\flat$B={10, 2, 5}	B={11, 3, 6}

类似地, 用小写字母 x 记以 X 为根音的小三和弦, 就得到如表 7.3 所示的 12 个小三和弦.

表 7.3 12 个小三和弦

c={0, 3, 7}	$^\sharp$c=$^\flat$d={1, 4, 8}	d={2, 5, 9}
$^\sharp$d=$^\flat$e={3, 6, 10}	e={4, 7, 11}	f={5, 8, 0}
$^\sharp$f=$^\flat$g={6, 9, 1}	g={7, 10, 2}	$^\sharp$g=$^\flat$a={8, 11, 3}
a={9, 0, 4}	$^\sharp$a=$^\flat$b={10, 1, 5}	b={11, 2, 6}

24 个大、小三和弦构成一个集合, 记作 \mathscr{S}. 下面我们要引入 \mathscr{S} 上的三个变换.

大三和弦 C 和小三和弦 c 的根音是相同的, 因此类似于平行大小调, 具有相同根音的大三和弦和小三和弦称作**平行的** (parallel) 大小三和弦. 定义**平行变换** $P: \mathscr{S} \to \mathscr{S}$, 把任意一个三和弦变成与之平行的三和弦. 例如, 有 $P(C) = c$, $P(^\flat a) = ^\flat A$. 从三和弦的数字表示容易看出, 变换 P 把小三和弦的三音升高 1 个半音 (加 1), 把大三和弦的三音降低 1 个半音 (减 1).

类似于关系大小调, 称大三和弦 C 与小三和弦 a 是**关系三和弦** (relative triads), 大三和弦 $^\flat$G 与小三和弦 $^\sharp$d/$^\flat$e 也是关系三和弦. 定义**关系变换** $R: \mathscr{S} \to \mathscr{S}$, 把任意一个三和弦变成其关系三和弦. 例如, 有 $R(F) = d$, $R(f) = ^\sharp G/^\flat A$.

第三个变换称为**导音交换** (leading note exchange), 用 L 表示, 它把大三和弦 C={C, E, G} 变成小三和弦 e={E, G, B}, 即把大三和弦的根音 C 降低了 1 个半音, 变成 B, 而 B 恰好是 C 大调音阶中的**导音**; 反之, 当 L 作用在小三和弦 e 上时, 它把小三和弦的五音升高 1 个半音, 成为大三和弦 C. 同理有

$$L: \begin{array}{l} G = \{G, B, D\} \mapsto \{^\sharp F, B, D\} = b, \\ ^\sharp c = \{^\sharp C, E, ^\sharp G\} \mapsto \{^\sharp C, E, A\} = A. \end{array}$$

这三个变换有一个统一的几何解释. 在音类圆周上, 把构成三和弦的三个音类表示

成三个点, 它们之间的距离分别为 3, 4, 5. 连接这三个点就构成一个三角形. 图 7.16(a) 给出了大三和弦 C 所对应的三角形 CEG. 以距离为 5 的边 CG 的垂直平分线为对称轴 (图 7.16(b) 中的虚线), 对三角形 CEG 做对称, 得到三角形 C♭EG, 即小三和弦 c. 这就是平行变换 P 的几何解释, 说明平行变换 $P(C) = c$. 类似地, 以距离为 4 的边 CE 的垂直平分线为对称轴, 得到三角形 CEA, 对应于小三和弦 a, 说明关系变换 $R(C) = a$ (参见图 7.16(c)). 在图 7.16(d) 中, 以距离为 3 的边 EG 的垂直平分线为对称轴, 得到三角形 BEG, 对应于小三和弦 e, 说明导音交换 $L(C) = e$.

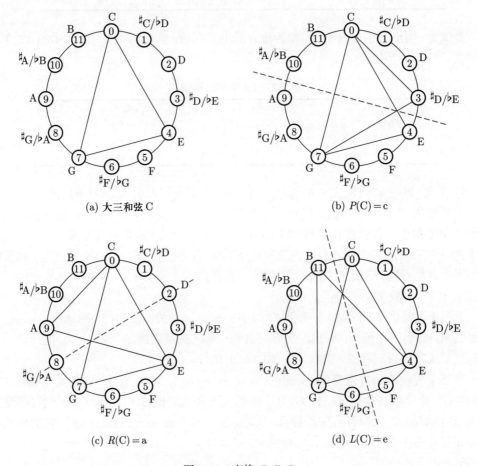

图 7.16 变换 P, R, L

从几何上看, 这三个变换所对应的对称都只改变三角形的一个顶点, 保持另外两个顶点不动; 从音乐上看, 这三个变换都只改变三和弦中的一个音级, 保持其他两个音级不

变. 这个特点使得变换前后的和弦连接在音乐作品中屡屡出现.

在 16—18 世纪的西方音乐中, 有许多小调式的作品都使用平行的大三和弦作为终止. 例如, 巴赫的康塔塔 *Gottlob! nun geht das Jahr zu Ende* (BWV 28) 最后一段合唱是 a 小调的, 但其结尾用 A 大三和弦终止, 相当于把小三和弦 a = \{A, C, E\} 中的三音升高了 1 个半音, 成为 A = \{A, ♯C, E\}. 小三和弦中这个被升高 1 个半音的三音也称作 Picardy 三度 (Picardy third). 我们可以将其视为平行变换 P 作用的结果: $P(a) = A$.

图 7.17 的谱例节选自贝多芬的《第九交响曲》第二乐章谐谑曲 (scherzo) 中弦乐组的第 143~146 小节, 其和弦进行为

$$C \xrightarrow{R} a \xrightarrow{L} F \xrightarrow{R} d.$$

图 7.17　贝多芬《第九交响曲》第二乐章节选

也有分析家把这三种原本定义在大、小三和弦的集合 \mathscr{S} 上的变换应用到更大的范围. 图 7.18 的谱例节选自瓦格纳的歌剧《女武神》[7] (*Die Walküre*, WWV 86B) 第二幕第二场众神之王沃坦 (Wotan) 的唱段. 前 2 小节的旋律从 ♭A_2 开始, 围绕着小三和弦 ♭a 的 3 个音级 ♭A_2, ♭C_3 和 ♭E_3 起伏. 第 3 小节的前 5 个音符为

$$♭A_2, \ ♭C_3, \ ♭F_3, \ ♭F_3, \ ♭F_3,$$

构成大三和弦 ♭F. 尔后的旋律从 ♭E_3 出发, 围绕着 ♭C_3 起伏, 最后终止于主音 ♭A_2, 形成小三和弦 ♭a. 因此, 整体的旋律和声可以看作应用变换 L 的结果:

$$♭a \xrightarrow{L} ♭F \xrightarrow{L} ♭a.$$

[7]三幕歌剧《女武神》是瓦格纳的大型四联歌剧《尼伯龙根的指环》的第二部, 1870 年 6 月 26 日在慕尼黑国家剧院首演.

图 7.18 《女武神》第二幕第二场,沃坦的唱段节选

从更大的范围看,贝多芬的《第五交响曲》四个乐章分别是 c 小调、♭A 大调、c 小调和 C 大调,也可以看作分别用变换 L,P 作用的结果:

$$c \xrightarrow{L} {}^{\flat}A \xrightarrow{L} c \xrightarrow{P} C.$$

§7.4 音 网

假设从大三和弦 C 出发,先用平行变换 P 作用,得到小三和弦 c; 再用关系变换 R 作用,得到 ♭E; 最后用导音交换 L,把大三和弦 ${}^{\flat}\text{E} = \{{}^{\flat}\text{E}, \text{G}, {}^{\flat}\text{B}\}$ 的根音降低 1 个半音,得到小三和弦 $g = \{\text{G}, {}^{\flat}\text{B}, \text{D}\}$. 整个过程可以写成:

$$\text{C} \xrightarrow{P} c \xrightarrow{R} {}^{\flat}\text{E} \xrightarrow{L} g. \tag{7.4}$$

如果继续用 P, R, L 依次作用, (7.4) 式就扩展为

$$\text{C} \xrightarrow{P} c \xrightarrow{R} {}^{\flat}\text{E} \xrightarrow{L} g \xrightarrow{P} \text{G} \xrightarrow{R} e \xrightarrow{L} \text{C}, \tag{7.5}$$

构成一个循环[8]. 我们可以把这个循环直观地表示成一个正六边形, 如图 7.19(a) 所示. 同理, 从大三和弦 F 出发, 依次用变换 P, R, L 作用, 可以得到另一个循环

$$\text{F} \xrightarrow{P} f \xrightarrow{R} {}^{\flat}\text{A} \xrightarrow{L} c \xrightarrow{P} \text{C} \xrightarrow{R} a \xrightarrow{L} \text{F}, \tag{7.6}$$

相应的正六边形如图 7.19(b) 所示. 注意到图 7.19(a), (b) 中的两个正六边形有一条公共的边 c—C, 把这两个六边形的公共边重合起来, 就得到图 7.19(c) 所示的图形.

因为共有 12 个大三和弦, 所以可以得到 12 个正六边形. 将这些正六边形按照其公共边重合起来, 就得到一个网状的图, 见图 7.20. 这个三和弦的网络称为**音网** (Tonnetz).

[8]这个循环是在平均律条件下形成的. 在其他律制下, 连续用变换 P, R, L 作用未必能够回到出发点.

§7.4 音网 147

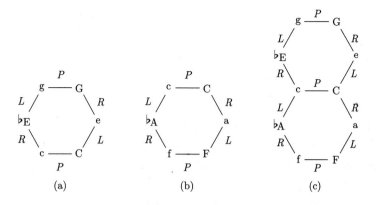

图 7.19 变换 P, R, L 的作用

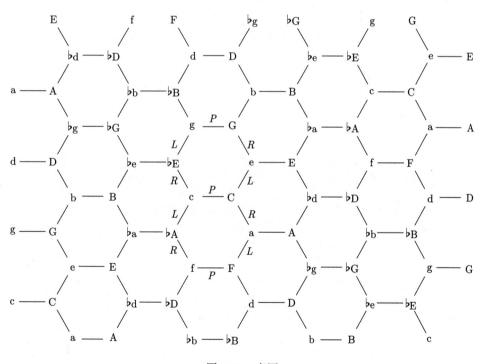

图 7.20 音网

在音网中,每个顶点代表一个三和弦.由水平的边连接的两个顶点,其相应的三和弦互为平行变换 P 作用下的像,例如边 a—A,说明 $P(\mathrm{a})=\mathrm{A}$, $P(\mathrm{A})=\mathrm{a}$. 从左上到右下的边连接的两个顶点,其相应的三和弦互为关系变换 R 作用下的像. 例如边 G—e,说明

$R(G)=e$, $R(e)=G$. 从右上到左下的边连接的两个顶点,其相应的三和弦互为导音交换 L 作用下的像. 例如边 f—♭D, 说明 $L(f)=$♭D, $L($♭$D)=f$.

按照构造音网的法则,音网可以在二维平面上无限延展. 另外, 在十二平均律框架内, 只有 24 个大、小三和弦, 因此音网中的三和弦必然会出现重复. 请读者在图 7.20 中寻找一下各个和弦在音网中重复出现的规律.

音网中包含的信息是非常丰富的. 考虑图 7.19(a) 中的正六边形, 它表示了从大三和弦 C 出发, 依次用变换 P, R, L 作用所形成的循环 (7.5). 循环中出现的 6 个三和弦 C, c, ♭E, g, G, e 包含唯一同一个音类 G. 类似地, 从大三和弦 F 出发, 依次用 P, R, L 作用, 得到循环 (7.6), 对应于图 7.19(b) 中的正六边形. 循环中出现的 6 个三和弦 F, f, ♭A, c, C, a 包含唯一同一个音类 C. 于是, 可以用 6 个三和弦共同包含的这个唯一的音类作为相应的正六边形的标号. 这样就可以把音网表示成若干带标号的正六边形构成的图形, 如图 7.21 所示. 从图 7.21 中容易看出, 每个正六边形的标号与其右上角大三和弦的根音音类是相等的. 在带标号的音网中, 也更容易看出它的周期性规律.

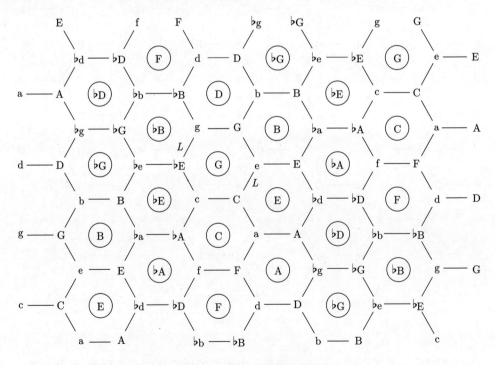

图 7.21 带音类标号的音网

从图 7.21 中可以直观地看出两个音级之间的音程是否协和. 例如, 标号为 C 的正

六边形, 与之相邻的上、下两个正六边形的标号分别对应 G 和 F, 它们之间的音程分别为纯四度和纯五度; 在右上和左下方与之相邻的两个正六边形的标号分别对应 E 和 ♭A, 它们之间的音程分别为大三度和小六度; 在左上和右下方与之相邻的两个正六边形的标号分别为 ♭E 和 A, 它们之间的音程分别为小三度和大六度. 换言之, 与 C 相邻的正六边形所对应的音级都与 C 构成协和音程; 反之, 与 C 不相邻的正六边形, 其所对应的音级都与 C 构成不协和音程.

音网也为分析音阶提供了一个直观的工具. 例如, 对于五声音阶

$$\mathcal{P} = [C, D, E, G, A],$$

相应的音级在音网中的位置位于图 7.22(a) 中粗实线围成的区域. 除了 D, 其他四个音级所在的正六边形都是相邻的, 换言之, 它们之间的音程都是协和的. 与之相对照, 考虑 C 大调音阶

$$\mathcal{C} = [C, D, E, F, G, A, B].$$

这个音阶各个音级在音网中的位置见图 7.22(b). 这时有更多的正六边形互不相邻, 说明大调音阶 \mathcal{C} 包含更多的不协和音程. 这与我们在 §7.2 末尾讨论得到的结果是一致的.

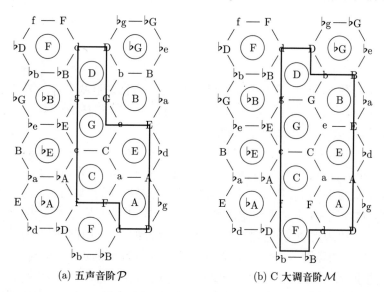

(a) 五声音阶 \mathcal{P} (b) C 大调音阶 \mathcal{M}

图 7.22 音网中的音阶

在文献中还会经常看到音网的另一种形式, 它可以看作图 7.21 的**对偶**: 把正六边形 (2 维) 作为点, 这样相邻的三个正六边形就变成一个等边三角形的三个顶点 (0 维), 原

来它们唯一的公共顶点 (0 维) 就变成这个三角形 (2 维). 原来连接两个顶点的边 (1 维) 变成分割两个三角形的边 (1 维). 这样就得到了图 7.23 所示的另一种形式的音网. 在图 7.23 中, 图 (a) 是用音名作标号的音网, 而图 (b) 是用相应的数字作标号的.

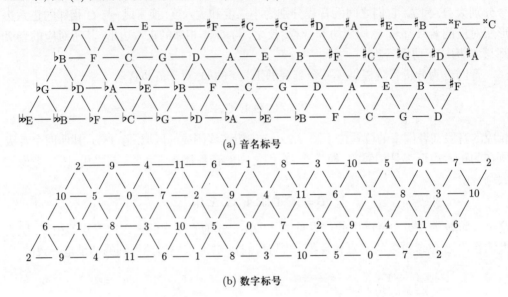

图 7.23 对偶形式的音网

我们先来看图 7.23(a). 请读者仔细对照图 7.21, 弄清楚这两个音网图是如何对偶的. 需要注意的是, 在十二平均律体系内, 图 7.23(a) 中一些不同的标号实际上代表了**等音的音名**. 下面我们会解释为什么要这么做.

再看图 7.23(b). 这里可以更清楚地看出等音的标号. 例如, 图 7.23(a) 中左上角的音名是 D, 左下角的音名是 ♭♭E, 它们是等音的, 都对应于 \mathbb{Z}_{12} 中的等价类 2. 进一步, 从图 7.23(b) 中可以清楚地看到, 第 1 行和第 4 行的标号是相同的, 左侧的标号与右侧的标号也是相同的. 这说明, 在十二平均律体系内, 音网实际上并不是无限延展的, 而是在水平和垂直两个方向出现周期性的重复. 在几何上, 这样的一个具有双周期的图形构成一个如图 7.24(c) 所示的**环面** (torus). 图 7.24 给出了构造环面的步骤: 首先, 将图 (a) 中的矩形上、下边重合, 得到一个圆筒 (参见图 7.24(b)); 然后, 将这个圆筒的两端重合, 即可得到图 7.24(c) 所示的环面. 读者可以将图 7.23 的音网打印出来, 然后按照这个办法将其做成环面, 就可以得到一个环面上的音网了.

在图 7.23 的音网中, 每一行从左到右方向都是依照纯五度音程排列的, 相应的数字标号依次加 7 (mod 12); 从左下向右上方向都是依照大三度排列的, 相应的数字标号依

图 7.24 环面

次加 4 (mod 12); 从右下向左上方向都是依照大六度排列的, 相应的数字标号依次加 9 (mod 12).

在图 7.23 的音网中, 每一个三角形对应一个三和弦. 凡是顶点向上的三角形 △ 都是大三和弦, 顶点向下的三角形 ▽ 都是小三和弦. 之所以在图 7.23(a) 中有些标号用了等音的音名, 就是为了与它们所对应的三和弦的各个音级相一致. 例如, 第 1 行 ♯A 的右侧按照纯五度音程应该是 F, 但是这个 F 既要与 ♯A 和 ♯C 组成小三和弦 ♯a, 又要与 ♯C 和 ♯G 构成大三和弦 ♯C, 故需把 F 改为与之等音的 ♯E.

习题 7.4.1 在图 7.23(a) 中, 为每个三角形标上它所代表的三和弦.

我们再来考察五声音阶

$$\mathcal{P} = [C, D, E, G, A]$$

和 C 大调音阶

$$\mathcal{C} = [C, D, E, F, G, A, B].$$

在图 7.23(a) 的音网中, 五声音阶 \mathcal{P} 是由 C, G, E, A 围成的平行四边形再加上一条连接 D 的边构成. 这个区域包含了 2 个完整的三角形, 对应于大三和弦 C 和小三和弦 a. 这就是可以用五声音阶 \mathcal{P} 中的音类对应的全部大、小三和弦. 与此相对照的是 C 大调音阶 \mathcal{C}, 它是由 F, C, G, D, B, E, A, D 围成的平行四边形构成. 这个区域中包含了 6 个完整的三角形, 分别对应于大三和弦 C, F, G 和小三和弦 e, a, b. 可见, C 大调音阶 \mathcal{C} 中的音类可以构成更多的大、小三和弦.

习题 7.4.2 在音网中画出全音音阶 $\mathcal{W} = [C, D, E, {}^\sharp F, {}^\sharp G, {}^\sharp A]$, 试找出这个音阶的特点.

音网也可以帮助研究反过来的问题: 给定一个三和弦, 它可能出现在哪些音阶中. 例如, 在图 7.25 中, 虚线框出的是 C 大调音阶的位置, 可见 C 大调音阶在音网中形成的是一个平行四边形.

图 7.25　C 大调音阶形成的平行四边形

给定大三和弦 F = {F, A, C}, 在音网中表示成由 F, A, C 围成的三角形. 显然, 它被包含在 C 大调音阶中. 同理, 它也被包含在 F 和 $^\flat$B 大调音阶中, 并且不可能被其他大调音阶包含. 因此, 大三和弦 F 恰出现在 C, F 和 $^\flat$B 大调音阶中.

习题 7.4.3 (1) 在音网中确定 a 和声小调音阶 $\mathcal{A} = [A, B, C, D, E, F, {}^\sharp G]$ 的位置, 进而指出音阶 \mathcal{A} 所包含的大、小三和弦.

(2) 给定小三和弦 d = {D, F, A}, 它出现在哪几个和声小调音阶中?

最后, 我们利用音网来分析约翰·凯奇[9]的钢琴曲《梦》(*Dream*) 所使用的音阶. 这是一个六声音阶

$$\mathcal{H} = [C, D, {}^\flat E, G, {}^\flat A, {}^\flat B].$$

[9]约翰·凯奇 (John Milton Cage Jr., 1912—1992), 美国作曲家、音乐理论家.

在图 7.23(a) 的音网中, \mathcal{H} 是由其 6 个音类所围成的平行四边形构成的. 这个区域中包含了 4 个完整的三角形, 分别对应于大三和弦 ♭A, ♭E 和小三和弦 c, g, 而这 4 个和弦恰好暗含了凯奇自己的姓 Cage! 事实上, 六声音阶 \mathcal{H} 是在 c 自然小调音阶

$$[C, D, ♭E, F, G, ♭A, ♭B]$$

中去掉了 F 而得到的.

习题 7.4.4 (1) 在音类圆周上标出凯奇音阶 \mathcal{H} 的各个音类, 试找出其特点.
(2) 试计算凯奇音阶 \mathcal{H} 的平均不协和度.

§7.5 新黎曼群

定义在大、小三和弦的集合 \mathscr{S} 上的平行变换 P、关系变换 R 和导音交换 L, 在图 7.20 或者图 7.21 所示的音网中表现为顶点之间连接的边, 而在图 7.23 所示的音网中表现为相邻三角形之间的互换. 如图 7.26 所示, 上、下叠置的两个三角形恰为平行大小三和弦, 将二者互换的是平行变换 P; 对于小三和弦 ▽, 其右边的 △ 恰为关系大三和弦, 将二者互换的是关系变换 R; 而对于大三和弦 △, 其右边的小三和弦 ▽ 与其构成导音交换关系, 变换 L 把二者互换.

图 7.26 新黎曼变换 P, R, L

这三个变换关于变换的复合 $*$ 构成一个群

$$\mathcal{N} = \langle P, R, L \rangle,$$

称作**新黎曼群** (neo-Riemannian group).

首先要指出的是, 这个群可以由 R, L 生成. 事实上, 有关系式

$$R * L * R * L * R * L * R = R * (L * R)^3 = P. \tag{7.7}$$

这可以直接在图 7.23 中验证. 例如, 从图 7.23(a) 第 2 行左端的小三和弦 ♭b = {♭B, ♭D, F} 出发, 依次用 R, L 作用, 相当于每次向右移动一个三角形, 移动 7 次后, 最终得到的 △ 是大三和弦 ♭B = {♭B, D, F}, 恰等于平行变换 P 对于小三和弦 ♭b 的作用. 根据 (7.7) 式, 新黎曼群 \mathcal{N} 可以由两个生成元 R 和 L 生成:

$$\mathcal{N} = \langle R, L \rangle.$$

可以证明, 新黎曼群 \mathcal{N} 同构于 24 阶的二面体群 D_{24}. 感兴趣的读者可以研读文献 [52].

习题 7.5.1 试证明: 新黎曼群 \mathcal{N} 中元素满足关系式

$$(L * R)^{12} = e, \tag{7.8}$$

$$(R * P)^4 = e. \tag{7.9}$$

第四章的图 4.4 给出了大调式乐曲中常见的和弦进行模式. 这些和弦进行在音网上是如何表现的呢? 我们以 C 大调为例, 这时各级和弦如表 7.4 所示. 注意, 这时 VII 级和弦并不在大、小三和弦的集合 \mathscr{S} 中.

表 7.4 C 大调的各级和弦

级	I	ii	iii	IV	V	vi	vii°
和弦	C	d	e	F	G	a	/

现在和弦进行 vi ⟶ IV 对应于 a ⟶ F. 从音网图 7.20 中看到, a 和 F 由标号为 L 的边相连, 即 $L(a)=F$. 同理, 和弦进行 IV ⟶ ii 对应于 F ⟶ d, 而 F 和 d 由标号为 R 的边相连, 即有 $R(F)=d$.

对于不相邻的两个顶点, 单靠一次变换就不够了. 例如, 从图 7.20 中不难看出[10]

$$\text{iii} \longrightarrow \text{vi}: e \xrightarrow{R*L} a.$$

同理有

$$\text{vi} \longrightarrow \text{ii}: a \xrightarrow{R*L} d.$$

更为复杂的是和弦进行 ii ⟶ V, 对应于 d ⟶ G. 在音网图 7.20 中可以看到, 这时从 d 到 G 有两条路径:

$$\text{ii} \longrightarrow \text{V}: \begin{array}{l} d \xrightarrow{L*R*P} G, \\ d \xrightarrow{P*R*L} G. \end{array}$$

[10] 我们把变换写作函数的形式, 如 $P(a)=A$, 于是群 \mathcal{N} 中的乘积 $R * L$ 是先用 L 作用, 再用 R 去作用.

这也说明在群 \mathscr{N} 中有关系式

$$L * R * P = P * R * L.$$

设 G 是一个群, 集合 $S \subset G$ 是 G 的一个生成元集合. S 上的一个**字** (word) 是一个形如

$$s_1^{\varepsilon_1} * s_2^{\varepsilon_2} * \cdots * s_k^{\varepsilon_k}$$

的表达式, 其中 $s_i \in S, \varepsilon_i = \pm 1, 1 \leqslant i \leqslant k$. 称 k 为这个字的**长度**. 例如, 在新黎曼群 \mathscr{N} 中, $S = \{P, R, L\}$ 是一个生成元集合, 而

$$R*P*R*L*R, \quad P*L*R, \quad L*R*L*R*L*R*L*R*L*R*L$$

等都是 S 上的字, 其长度分别为 5, 3, 11. 给定 \mathscr{N} 中一个字, 从音网中某个三和弦 (三角形) X 出发, 用这个字中的变换依次作用到三和弦上, 就得到一个三和弦的序列, 相应地在音网上形成一条从 X 出发的和弦进行路径. 例如, 给定字 $L*R*P$, 从小三和弦 d 出发, 就得到三和弦的序列

$$d \xrightarrow{P} D \xrightarrow{R} b \xrightarrow{L} G.$$

请读者自行在音网图中画出相应的和弦进行路径.

习题 7.5.2 考虑 C 大调音阶. 在群 \mathscr{N} 中找出分别与和弦进行

$$\text{IV} \longrightarrow \text{I}, \quad \text{V} \longrightarrow \text{I}, \quad \text{IV} \longrightarrow \text{V}$$

所对应的长度最短的字, 并在音网图中画出相应的和弦进行路径.

我们来看几个音乐作品的实例. 图 7.27 中的谱例节选自海顿的《e 小调钢琴奏鸣曲》(*Piano Sonata in E-minor*, Hob XVI: 34) 第 72∼76 小节, 其和弦进行从小三和弦 b 开始, 依次用字 $R*L*R*L$ 中的变换对其作用, 得到三和弦的序列

$$b \xrightarrow{L} G \xrightarrow{R} e \xrightarrow{L} C \xrightarrow{R} a, \tag{7.10}$$

图 7.27 海顿的《e 小调钢琴奏鸣曲》片段

在音网上形成的和弦进行路径如图 7.28 所示.

图 7.28　三和弦序列 (7.10) 形成的和弦进行路径

习题 7.5.3　杰苏阿尔多[11]的《牧歌》(*Madrigal*) 结尾部分如图 7.29 所示, 试分析其和弦进行, 并找出 \mathscr{N} 中相应的变换.

图 7.29　杰苏阿尔多《牧歌》结尾部分

最后一个例子是贝多芬的《第九交响曲》第二乐章. 前面已经看到, 第二乐章的第 143～146 小节 (参见图 7.17) 是从大三和弦 C 开始的, 依次用字 $R*L*R$ 中的变换对其作用, 得到三和弦的序列

$$C \xrightarrow{R} a \xrightarrow{L} F \xrightarrow{R} d.$$

其实这仅仅是一连串和弦进行的开始. Cohn 在文献 [39] 中首次指出, 从第 143 小节开始, 贝多芬连续使用的 18 个和弦进行恰为变换 R 和 L 交替作用的结果, 所得出的三和

[11]杰苏阿尔多 (Carlo Gesualdo, 1566—1613), 文艺复兴晚期意大利作曲家.

弦序列如下:

$$C \xrightarrow{R} a \xrightarrow{L} F \xrightarrow{R} d \xrightarrow{L} \flat B \xrightarrow{R} g \xrightarrow{L} \flat E$$
$$\xrightarrow{R} c \xrightarrow{L} \flat A \xrightarrow{R} f \xrightarrow{L} \flat D \xrightarrow{R} \flat b \xrightarrow{L} \flat G \qquad (7.11)$$
$$\xrightarrow{R} \flat e \xrightarrow{L} B \xrightarrow{R} \flat a \xrightarrow{L} E \xrightarrow{R} \flat d \xrightarrow{L} A.$$

这个序列在音网上形成的和弦进行路径如图 7.30 所示.

图 7.30 三和弦序列 (7.11) 形成的和弦进行路径

事实上, 根据 (7.8) 式, 群 \mathscr{N} 中的元素 $L*R$ 是 12 阶的, 因此和弦序列 (7.11) 还可以继续延长, 直到遍历 24 个大、小三和弦后, 最终回到出发点 C:

$$C \xrightarrow{R} a \xrightarrow{L} F \xrightarrow{R} d \xrightarrow{L} \flat B \xrightarrow{R} g \xrightarrow{L} \flat E$$
$$\xrightarrow{R} c \xrightarrow{L} \flat A \xrightarrow{R} f \xrightarrow{L} \flat D \xrightarrow{R} \flat b \xrightarrow{L} \flat G$$
$$\xrightarrow{R} \flat e \xrightarrow{L} B \xrightarrow{R} \flat a \xrightarrow{L} E \xrightarrow{R} \flat d \xrightarrow{L} A \qquad (7.12)$$
$$\xrightarrow{R} \flat g \xrightarrow{L} D \xrightarrow{R} b \xrightarrow{L} G \xrightarrow{R} e \xrightarrow{L} C.$$

在图论中, 如果一个图中存在一条路, 恰经过图中的每个顶点一次, 就称其为一条**哈密顿**[12]**路** (Hamiltonian path). 如果这条路的起点和终点是同一个顶点, 就称其为一个**哈密顿圈** (Hamiltonian cycle). (7.12) 式说明, 环面上的音网图包含一个哈密顿圈. 对应地, 在音乐上可以从一个三和弦出发, 经过一系列的变换 P, R, L, 使得 24 个大、小三和弦每

[12]哈密顿 (William Rowan Hamilton, 1805—1865), 爱尔兰物理学家、天文学家和数学家.

个都恰好出现一次. 由于每个新黎曼变换都变动三和弦中的某一个音类, 上面的事实说明人们可以比较 "平滑地" 遍历全部大、小三和弦.

一般地, 如果群 \mathcal{N} 中的一个字等于单位元 e, 则在音网上从某个点出发, 依次用这个字中的变换作用, 最终便会回到出发点, 构成一个圈. 最早看到的例子就是由 (7.6) 式导出的音网上的正六边形, 对应于群 \mathcal{N} 中的关系式

$$(P * R * L)^2 = e.$$

作为练习, 请读者自行在音网中找出对应于 (7.9) 式的圈. 另外, 给定群中的一个字, 有时需要判定其是否等于单位元 e. 这个问题称为**字问题**. 字问题不仅在群论中占有重要位置, 而且在其他数学分支乃至计算机科学的研究中都起了重要作用. 1955 年, 诺维科夫[13]证明: 字问题是不可判定的 ([63]).

近年来, 研究者在新黎曼理论和音网的基础上, 利用变换和图的工具来分析其他一些音乐对象, 感兴趣的读者可以研读文献 [30].

由于大、小三和弦的集合 \mathscr{S} 包含 24 个元素, 因此 \mathscr{S} 上最大的变换群是对称群 S_{24}, 而新黎曼群 \mathcal{N} 可以看作 S_{24} 的一个子群.

另外, 移调变换 T 和倒影变换 I 生成的群 $\mathscr{D} = \langle T, I \rangle$ 原本是定义在音类空间 \mathscr{PC} 上的, 但通过对三和弦中每个音类的变换, 可以诱导出 \mathscr{D} 中元素在大、小三和弦的集合 \mathscr{S} 上的一个作用.

例如, 在图 7.31 中, 移调变换 T 把构成大三和弦 C={C,E,G} 的 3 个音类分别升高 1 个半音, 就得到了大三和弦 ♯C={♯C,♯E,♯G}, 即有 $T(C)$=♯C[14]. 同理, 倒影变换 I 把 C 的 3 个音类分别变成 C, ♭A, 和 F, 构成了小三和弦 f, 即有 $I(C)$=f. 通过这样的作用, 就可以把群 \mathscr{D} 也看作 S_{24} 的子群.

不仅如此, 戴维·卢因[15]在文献 [57, 58] 中指出: 作为对称群 S_{24} 的子群, \mathscr{D} 和新黎曼群 \mathcal{N} 之间存在着某种 "对偶" (dual) 关系.

定义 7.5.4 设 G 是一个群, 子群 $H \leqslant G$. 记集合

$$C_G(H) = \{g \in G \mid gh = hg, \forall h \in H\},$$

称之为 H 在 G 中的**中心化子**.

[13]诺维科夫 (Пётр Серге́евич Но́виков, Pyotr Sergeyevich Novikov, 1901—1975), 苏联数学家.

[14]也可以把经过 T 作用后得到的三和弦记作 {♭D, F, ♭A}, 于是有 $T(C)$=♭D. 但是, 在十二平均律下 ♯C 和 ♭D 是等音的, 因此大三和弦 ♯C 和 ♭D 只不过是记法不同的同一个和弦.

[15]戴维·卢因 (David Benjamin Lewin, 1933—2003), 美国音乐理论家、音乐批评家、作曲家.

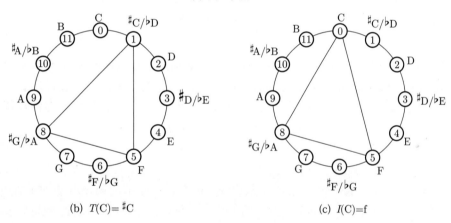

图 7.31 移调变换 T 和倒影变换 I 在大三和弦 C 上的作用

定理 7.5.5 作为对称群 S_{24} 的子群，\mathscr{D} 和 \mathscr{N} 满足

$$C_{S_{24}}(\mathscr{D}) = \mathscr{N}, \quad C_{S_{24}}(\mathscr{N}) = \mathscr{D}.$$

感兴趣的读者可以参看文献 [41, 52].

第八章 音乐与随机性

通常的音乐作品一经作曲家创作完成,除了演奏、演唱者不同的诠释,基本上没有不确定性. 然而,概率统计的理论和方法在分析研究音乐作品乃至音乐创作中发挥着重要作用. 这就是本章的内容. 需要指出的是, 音乐作品中由演唱者或者演奏者自由发挥的华彩乐段 (Cadenza) 与本章要讨论的随机性并无直接联系.

§8.1 音乐骰子游戏

1757 年, 克恩伯格[1]出版了一部名为《小步舞曲和波洛涅兹作曲常备》(*Der allezeit fertige Polonaisen und Menuettencomponist*) 的书籍. 这大概是最早涉及音乐骰子游戏 (Musikalisches Würfelspiel) 的著作. 所谓音乐骰子游戏, 简言之就是预先准备好若干编了号的音乐片段, 演奏者通过掷骰子来确定选用哪个音乐片段.

例如, 一段波洛涅兹舞曲共有 14 小节. 克恩伯格为每一小节写了 11 种不同的旋律. 演奏者一次同时掷两颗骰子, 得到 2~12 之间的一个数字 x_1, 对应于选取第 1 小节的第 $x_1 - 1$ 种旋律; 然后用骰子掷出第 2 个数字 x_2, 选取第 2 小节的第 $x_2 - 1$ 种旋律; 依次类推, 直到 14 小节旋律全部确定. 游戏的关键在于克恩伯格精心的设计, 使得后一小节的 11 种不同旋律都能够很好地与前一小节的任何一种旋律衔接, 才能保证最终得到的乐曲流畅动听.

这种音乐骰子游戏在 18 世纪后期的欧洲很流行. 莫扎特、海顿、小巴赫 (C. P. E. Bach) 等都加入其中. 图 8.1 的乐谱摘自《和声游戏: 无须对位知识便可创作出无穷多小步舞曲和三声中部的简易方法》(*Gioco filarmonico o sia maniera facile per comporre un infinito numero de minuetti e trio anche senza sapere il contrapunto*), 据说出自海顿之手. 源于 17 世纪法国社交舞蹈的小步舞曲通常采用 A, B, A 的曲式, 其中第二部分经常使用两支双簧管和一支大管 (basson) 演奏, 因此得名为 "三声中部 (trio)". 三声中部本身由两部分组成, 每部分 8 小节, 分别用符号 A, B, ⋯, H 表示. 图 8.1 中给出了 96 小节, 而在乐谱前面给出了两个对照表, 见表 8.1 和表 8.2.

[1] 克恩伯格 (Johann Philipp Kirnberger, 1721—1783), 德国作曲家、音乐理论家, 老巴赫的学生.

图 8.1 音乐骰子游戏: 三声中部

图 8.1 音乐骰子游戏: 三声中部 (续)

表 8.1　三声中部第一部分对照表

	A	B	C	D	E	F	G	H
1	72	6	59	25	81	41	89	13
2	56	82	42	74	14	7	26	71
3	75	39	54	1	65	43	15	80
4	40	73	16	68	29	55	2	61
5	83	3	28	53	37	17	44	70
6	18	45	62	38	4	27	52	94

表 8.2　三声中部第二部分对照表

	A	B	C	D	E	F	G	H
1	36	5	46	79	30	95	19	66
2	76	20	64	84	8	35	47	88
3	9	34	93	48	69	58	90	21
4	22	67	49	77	57	87	33	10
5	63	85	32	96	12	23	50	91
6	11	92	24	86	51	60	78	31

"创作" 时先掷骰子, 例如得出 3, 根据对照表 8.1 中的 A 列, 三声中部第一部分的第 1 小节就用图 8.1 中的第 75 小节; 再掷骰子确定第 2 小节, 例如得出 2, 根据对照表 8.1 中的 B 列, 就需要用图 8.1 中的第 82 小节; 依次做下去, 假如掷 8 次骰子的结果依次为 3, 2, 4, 3, 5, 1, 6, 2, 则三声中部第一部分的 8 小节依次为图 8.1 中的第 75, 82, 16, 1, 37, 41, 52, 71 小节. 第一部分的 8 小节全部确定后, 再如法炮制, 用对照表 8.2 确定第二部分的 8 小节, 整个 "创作" 就大功告成了.

按照这种方式能够产生多少不同的三声中部呢? 显然, 每小节有 6 种可能性, 两部分一共 16 小节, 应该产生

$$6^{16} \text{ 种} = 2\,821\,109\,907\,456 \text{ 种}$$

不同的乐曲. 尽管并不像作品标题所标榜的 "无穷多", 这也是一个非常巨大的数目, 而它们都是由区区 96 小节的乐谱产生出来的! 不过海顿 (更大的可能性是一个冒名作曲家) 在写这 96 小节乐谱时是偷了懒的. 事实上, 两部分的第 8 小节 (表 8.1 和表 8.2 中的 H 列) 所对应的旋律是有重复的: 表 8.1 中的 H 列所对应的 6 小节旋律有 3 小节是

相同的; 表 8.2 中的 H 列所对应的 6 小节旋律有 4 小节是相同的. 因此, 根据图 8.1, 表 8.1 和表 8.2, 实际可能产生

$$6^{14} \times 4 \times 3 \text{ 种} = 940\,369\,969\,152 \text{ 种}$$

不同的乐曲. 这仍然是一个巨大的数目.

习题 8.1.1 找出表 8.1 和表 8.2 中 H 列所对应的 12 小节旋律哪几个是相同的.

假定骰子是均匀的, 则对正整数 k ($1 \leqslant k \leqslant 6$), 每次掷出 k 的概率显然等于 $1/6$. 如果海顿给出的 96 小节旋律没有重复, 则最终得到每一种可能的乐曲的概率都是相等的, 即等于

$$\frac{1}{6^{16}} = 6^{-16} \approx 0.000\,000\,000\,000\,354\,5.$$

然而, 对于克恩伯格的波洛涅兹舞曲, 情况就不一样了. 这时乐曲共有 14 小节, 每一小节都有 11 种不同的旋律可供选取, 因此总共可以产生出

$$11^{14} \text{ 种} = 379\,749\,833\,583\,241 \text{ 种}$$

不同的波洛涅兹舞曲. 但是, 这些不同的波洛涅兹舞曲出现的概率并不是相等的, 原因在于需要掷两颗骰子才能从预先写好的 11 种旋律中确定选取哪一种, 而对于正整数 k ($2 \leqslant k \leqslant 12$), 同时掷两颗骰子产生 k 点的概率并非等于 $1/11$. 例如, 只有当两颗骰子都是 1 点的时候才能得到结果 2 点, 因此掷出 2 点的概率等于 $1/6^2 = 1/36$; 而当两颗骰子分别掷出点数 (1,3), (3,1), (2,2) 时, 最终结果都是 4 点, 因此掷出 4 点的概率等于

$$\frac{1}{36} + \frac{1}{36} + \frac{1}{36} = \frac{1}{12}.$$

换言之, 对于每一小节, 选取第 3 种旋律的概率比选取第 1 种的要大.

习题 8.1.2 同时掷两颗均匀的骰子. 对于正整数 k ($2 \leqslant k \leqslant 12$), 求掷出 k 点的概率.

当我们掷一颗骰子时, 设掷出的点数为 ξ, 则每次得到的 ξ 的值是随机的. 称 ξ 为一个**随机变量** (random variable). 显然, ξ 的取值范围为 $\Omega = \{1, 2, \cdots, 6\}$. 一个随机变量称为**离散型的**, 如果其可能的取值只有有限个或者至多可数无穷多个. 例如, 我们这里的 ξ 就是一个离散型随机变量.

假定骰子是均匀的, 则对于任意 $k \in \Omega$, **随机事件** $\xi = k$ 发生的概率都等于 $1/6$, 记作 $P\{\xi = k\} = 1/6$. 把 ξ 在取值范围内的所有概率列成表, 见表 8.3, 称之为随机变量 ξ

的**概率分布** (probability distribution). 一般地, 对于任意 $k \in \Omega$, 记概率 $P\{\xi = k\} = p_k$, 则 ξ 的概率分布满足

(1) $p_k \geqslant 0, \forall k \in \Omega$;

(2) $\sum_{k \in \Omega} p_k = 1$.

表 8.3　随机变量 ξ 的概率分布

k	1	2	3	4	5	6
$P\{\xi = k\}$	1/6	1/6	1/6	1/6	1/6	1/6

例 8.1.3　同时掷两颗均匀的骰子. 记 η 为掷出的点数, 则 η 的取值范围是 $\Omega = \{2, 3, \cdots, 12\}$. 由习题 8.1.2, 其概率分布如表 8.4 所示.

表 8.4　随机变量 η 的概率分布

k	2	3	4	5	6	7	8	9	10	11	12
$P\{\eta = k\}$	$\frac{1}{36}$	$\frac{1}{18}$	$\frac{1}{12}$	$\frac{1}{9}$	$\frac{5}{36}$	$\frac{1}{6}$	$\frac{5}{36}$	$\frac{1}{9}$	$\frac{1}{12}$	$\frac{1}{18}$	$\frac{1}{36}$

如果一个随机变量 ξ 的取值范围 Ω 是实数轴上的一个区间, 则称其为**连续型的**. 这时对于任意一点 $x \in \Omega$, 总有概率 $P\{\xi = x\} = 0$. 对于连续型随机变量, 其概率分布是由其分布函数所刻画的. 假设随机变量 ξ 的取值范围是整个实数轴: $\Omega = (-\infty, +\infty)$, 则其**分布函数** $F(x)$ 定义为

$$F(x) = P\{\xi \leqslant x\}, \quad -\infty < x < +\infty.$$

设 ξ 是 $\Omega = (-\infty, +\infty)$ 上的连续型随机变量, $F(x)$ 是其分布函数. 如果存在非负函数 $f(x)$, 满足

$$F(x) = \int_{-\infty}^{x} f(t) \mathrm{d}t, \quad \forall x \in \Omega,$$

就称 $f(x)$ 是连续型随机变量 ξ 的**概率密度函数** (probability density function). 这时对于任意实数 $a \leqslant b$, ξ 的取值落入区间 $[a, b]$ 的概率为

$$P\{a \leqslant \xi \leqslant b\} = F(b) - F(a) = \int_a^b f(t) \mathrm{d}t.$$

更多概率论方面的知识请查阅相关的教科书, 例如文献 [1].

最后，我们给出一个现代版的音乐骰子游戏. 施托克豪森[2]的《第 11 钢琴曲》(*Klavierstück XI*, 1956) 是由单独的一张大纸上的 19 个音乐片段构成. 每个片段的末尾标有速度、力度等记号，但那是对下一个片段的指示. 演奏者可以从任何一个片段开始，然后选择不同的片段继续演奏下去，直到某一个片段第 3 次被选中演奏，即告曲终. 与传统的游戏不同，现在乐曲何时终了是不确定的. 进一步，即使两次演奏的音乐片段数相等，其具体的片段和次序都可能是不一样的. 于是人们自然会问: (1) 一共有多少不同的演奏方式? (2) 所有这些演奏的平均长度是多少?

文献 [68] 把上述问题加以抽象，推广成为一个一般的组合数学问题: 给定正整数 n 和 r，一次包含 k 个片段的演奏可以表示为集合 $\{1, 2, \cdots, n\}$ 上的一个长度为 k 的**串** (string)

$$x_1, x_2, \cdots, x_k, \quad x_i \in \{1, 2, \cdots, n\},$$

满足下述条件:

(1) 对于任意 i $(1 \leqslant i \leqslant k-1), x_{i+1} \neq x_i$;

(2) 对于任意 i $(1 \leqslant i \leqslant k-1), x_i$ 出现的次数不超过 r;

(3) 最后一个符号 x_k 在串中总共出现 $r+1$ 次.

问一共有多少不同的串以及它们的长度 k 的平均值是多少. 施托克豪森的钢琴曲对应于 $n = 19, r = 2$ 的特例.

文献 [68] 利用生成函数 (generating function) 的方法给出了上述问题解的一般公式. 特别地，当 $n = 19, r = 2$ 时，总共有

$$17\ 423\ 935\ 148\ 332\ 958\ 167\ 310\ 127\ 282\ 862\ 901\ 334\ 594\ 种$$

不同的演奏方式! 其平均长度为 38.004 585 7，而 k 的最大值显然等于 39.

§8.2 随机音乐

音乐骰子游戏毕竟只是游戏，构成乐曲的原材料是作曲家预先写好的片段，因此并不是真正随机的. 单从旋律的角度出发，要创作出随机旋律，就应该在某一个给定的音级集合[3]中依次随机选取，最终产生的音级序列才能算得是随机旋律. 显然，这样的任务只有借助于计算机才有可能实现.

[2] 施托克豪森 (Karlheinz Stockhausen, 1928—2007)，德国作曲家，电子音乐 (electronic music) 的重要代表人物.

[3] 要产生真实的旋律，这个集合中至少应该包含同一个音级但时值不同的音符.

1956—1957 年，美国音乐家希勒[4]和化学家艾萨克森[5]借助 ILLIAC I 计算机完成了一首弦乐四重奏，并将其冠名为《伊利亚克组曲》(*Illiac Suite for String Quartet*). 他们采用了一个包含两个半八度、31 个音级的集合，由计算机产生均匀分布的随机数，进而在集合中随机选取音符，最终完成创作. 此后，他们继续进行各种各样的实验，如只采用大调音阶的音级构成集合；不仅对音高，同时也对节奏型、力度乃至弓法进行随机选取；等等. 详细的情况可参看文献 [51].

一般认为**随机音乐** (stochastic music) 这个词是伊阿尼斯·克赛纳基斯[6]最先使用的. 由于其特殊的教育背景，克赛纳基斯一直热衷于将数学、物理学、建筑等领域的专业知识引入音乐创作中.

克赛纳基斯认为：线性的复调音乐被其自身高度发达的复杂性毁掉了，人们实际听到的只是不同音区的一大堆音符. 对于听众，巨大的复杂性使得他们无法理解声线之间的缠绕，最终宏观效果就变成分散在整个声音谱系上的、毫无逻辑的偶发声响. 这就是复调线性系统与实际听到的结果之间的矛盾. 但是，如果把互不相干的声音整合起来，复调音乐固有的这个矛盾就不复存在了. 事实上，当多声部的线性组合与叠加不再起作用时，在每一个给定时刻的孤立状态和声音成分的变换就变得不重要了，起作用的将是它们的统计均值. 我们可以通过选取音乐进程的均值来控制其微观效果. 于是需要引入概率论和组合计算的思想. 这也是在音乐思想上逃离"线性范畴" (linear category) 的可能途径[7].

1954 年，克赛纳基斯完成了管弦乐作品《变形》(*Metastasis*). 其乐曲需由 61 人演奏，其中 46 人演奏弦乐器，12 人演奏管乐器，另外 3 人负责打击乐. 该作品与众不同的第一个特点是每一件弦乐器都独自演奏一个不同的声部；第二个特点是在弦乐和长号部分有大量的滑奏 (glissandi)，要求演奏者从某一音级出发，滑过所有经过的频率，直到另一个音级. 通过这种方式，克赛纳基斯把通常由有限集合构成的乐音体系扩展成包含若干频率段的无限集合.

在乐谱上，水平方向表示时间，垂直方向表示音高. 因而，从一个音级到另一个音级的滑奏在乐谱上就表现为一条直线，这条直线的斜率反映了滑奏时频率变化的速度 (参见图 8.2).

在数学上，可以由直线张成的曲面称为**直纹面** (ruled surface)，例如单叶双曲面、双曲抛物面 (亦称为马鞍面，见图 8.3(a)) 等. 这样的曲面在建筑上也有重要的作用. 也许

[4]希勒 (Lejaren Arthur Hiller, 1924—1994), 美国作曲家.
[5]艾萨克森 (Leonard M. Isaacson), 美国伊利诺大学香槟分校化学教授.
[6]伊阿尼斯·克赛纳基斯 (Iannis Xenakis, 1922—2001), 希腊裔法国作曲家、建筑工程师.
[7]I. Xenakis, The Crisis of Serial Music, Gravesaner Blätter,1955, 1: 2–4. 中文译自文献 [78, p.8].

图 8.2 《变形》乐谱片段 ([78, p.3])

图 8.3 双曲抛物面与 Philips Pavilion

是从乐谱中得到了灵感, 克赛纳基斯为 1958 年布鲁塞尔世界博览会设计的临时性展馆 Philips Pavilion 就采用了 9 块双曲抛物面 (参见图 8.3(b)).

在完成《变形》之后, 克赛纳基斯开始致力于发展随机音乐. 为了突破传统的线性音乐框架, 克赛纳基斯借用了气体分子运动理论 (Kinetic Theory of Gases). 在一个固定容器内的理想气体包含大量的气体分子, 每个分子都在不停地做无规则的运动, 即某一个分子在任意一个时刻的速度都是随机的, 但是容器中气体分子总体的速度分布遵循麦克斯韦[8]–玻尔兹曼[9]分布 (Maxwell-Boltzmann distribution). 从这个意义上讲, 气体的压力、温度等宏观特性是由大量分子独立的随机运动产生的. 例如, 气体的温度反映了分子运动总体的剧烈程度.

克赛纳基斯把这个理论模型平移到音乐创作中. 1955—1956 年, 他创作了《概率之动》(*Pithoprakta*). 乐曲使用了 46 件弦乐器 (每一件弦乐器演奏一个不同的声部) 2 支长号、1 架木琴、1 个响筒 (wood block). 克赛纳基斯把每一件弦乐器当作一个气体分子, 把弦乐器在一定音区内的滑奏当作分子的随机运动. 他事先给出了对声音效果的三个整体要求: 弦乐器滑奏的速度应该是均匀分布的; 弦乐器滑奏速度的密度应该等于常数; 在任何一个音域内, 上升和下降的声音数应该相等. 从这些前提假设出发, 克赛纳基斯根据麦克斯韦–玻尔兹曼分布推导出每个分子运动 (弦乐器滑奏) 速度 v 的分布

$$f(v) = \frac{2}{a\sqrt{\pi}} e^{-v^2/a^2}, \tag{8.1}$$

而这正是高斯[10]正态分布 (normal distribution) 的概率密度函数, 其中的参数 a 对应于"气体"的温度. 接下来他假定 $a = 35$, 根据 (8.1) 式所确定的概率分布进行了大量的计算, 为每一个"分子"设计随机运动的轨迹, 最终得到的乐曲就从整体上满足预设的条件. 例如, 乐曲的第 52~60 小节历时 18.5 秒, 克赛纳基斯为此从 58 个不同的值出发, 计算了 1148 个速度 (参见图 8.4). 他把用这种方法产生的声音复合体称作"音云" (clouds of sounds). 进一步的内容可以参看文献 [78, pp.12–21].

由于要进行如此大量的计算, 克赛纳基斯非常重视发挥计算机的能力. 20 世纪 70 年代, 他发明了计算机辅助作曲系统 UPIC. 由于对音乐独特的理解和自身的建筑工程师背景, 他特别注重利用计算机图形设备, 直接通过输入图形而非通常的音符来作曲.

[8]麦克斯韦 (James Clerk Maxwell, 1831—1879), 苏格兰科学家.
[9]玻尔兹曼 (Ludwig Eduard Boltzmann, 1844—1906), 奥地利物理学家.
[10]高斯 (Johann Carl Friedrich Gauss, 1777—1855), 德国数学家.

图 8.4 《概率之动》中的随机运动 ([78, p.18])

§8.3 马尔科夫链

从概率论的角度,可以把音乐看作一个随机过程. 为了避免不必要地引入过多的概念,下面着重介绍离散时间的马尔科夫链.

假设 $\{\xi_t \mid t = 0, 1, 2, \cdots\}$ 是一个随机变量的序列,这些随机变量 ξ_t 都是离散型的,且

具有相同的取值范围 Ω. 这个随机变量的序列就构成一个**随机序列** (random sequence). 通常把 Ω 称作 ξ_t 的**状态空间**.

定义 8.3.1 (1) 设 $\{\xi_t \mid t = 0, 1, 2, \cdots\}$ 是一个随机序列, Ω 是其状态空间. 如果对于任意正整数 n 以及 $n+2$ 个状态 $k_0, k_1, \cdots, k_{n-1}, x, y \in \Omega$, 总有**条件概率** (conditional probability)

$$P\{\xi_{n+1} = y \mid \xi_0 = k_0, \xi_1 = k_1, \cdots, \xi_{n-1} = k_{n-1}, \xi_n = x\} = P\{\xi_{n+1} = y \mid \xi_n = x\}, \quad (8.2)$$

就称这个随机序列具有**马尔科夫**[11]**性质** (Markov property).

(2) 具有马尔科夫性质的随机序列称为**马尔科夫链** (Markov chain).

(8.2) 式说明, 在一个马尔科夫链中, 移动到下一个状态 $\{\xi_{n+1} = y\}$ 的概率只与当前状态 $\{\xi_n = x\}$ 有关, 与所有过去的状态 $\{\xi_t = k_t \mid 0 \leqslant t \leqslant n-1\}$ 都没有关系. 因此, 马尔科夫性质也称作**无记忆性** (memorylessness).

一个马尔科夫链称为**时间齐次的** (time-homogeneous), 如果对于任意 $x, y \in \Omega$, 相应的条件概率不随时间变化, 即对于任意 $t > 0$, 总有

$$P\{\xi_{t+1} = y \mid \xi_t = x\} = P\{\xi_t = y \mid \xi_{t-1} = x\}.$$

这时可以用一个矩阵来刻画马尔科夫链的行为.

设状态空间 Ω 是一个有限集合. 对于任意 $k_i, k_j \in \Omega$, 把条件概率 $P\{\xi_{t+1} = k_j \mid \xi_t = k_i\}$ 称作从状态 $\{\xi_t = k_i\}$ 到 $\{\xi_{t+1} = k_j\}$ 的**转移概率** (transition probability), 记作 p_{ij}. 把这 n^2 个转移概率排成一个 $n \times n$ 的方阵

$$\boldsymbol{P} = (p_{ij}) = \begin{pmatrix} p_{11} & p_{12} & \cdots & p_{1n} \\ p_{21} & p_{22} & \cdots & p_{2n} \\ \vdots & \vdots & & \vdots \\ p_{n1} & p_{n2} & \cdots & p_{nn} \end{pmatrix},$$

称之为这个马尔科夫链的**转移概率矩阵**. 对于任意 i ($1 \leqslant i \leqslant n$), 矩阵 \boldsymbol{P} 的第 i 行元素

$$p_{i1}, p_{i2}, \cdots, p_{in}$$

分别为 $\{\xi_t = k_i\}$ 条件下状态 $\{\xi_{t+1} = k_j\}$ ($1 \leqslant j \leqslant n$) 出现的概率, 因此有

$$\sum_{j=1}^{n} p_{ij} = 1,$$

[11]马尔科夫 (Андре́й Андре́евич Ма́рков, Andrey Andreyevich Markov, 1856—1922), 俄罗斯数学家.

即转移概率矩阵 P 的每一行元素之和都等于 1. 换言之, 有了转移概率矩阵 P, 只要给定当前的状态 $\{\xi_t = k_i\}$, 下一个状态 ξ_{t+1} 的概率分布就确定了, 它等于 P 的第 i 行.

现在回到音乐. 给定一个包含 n 个音级的有限集合 Ω 和一个转移概率矩阵 P. 从任意一个初始音级 $\xi_0 = k_0 \in \Omega$ 出发, 这时尽管下一个音级 ξ_1 不确定, 但是其概率分布已经由 P 确定了, 从而可以根据这个概率分布随机地选定下一个音级 $\xi_1 = k_1$; 而一旦选定了 k_1, 下一个音级 ξ_2 的概率分布又确定了, 便可依照这个概率分布随机选定第 3 个音级 $\xi_2 = k_2$; 依次做下去, 就可以得到一段随机旋律. 那么, 如何才能得到这个关键的转移概率矩阵 P 呢? 基本的方法之一是对已有的音乐作品做统计.

例 8.3.2 图 8.5 中的谱例选取自蒙古族民歌《鸿雁》, 其中总共出现了 8 个音级 $D_4, E_4, G_4, A_4, B_4, D_5, E_5, G_5$. 为了简化记号, 我们分别用 D, E, G, A, B, D′, E′, G′ 来表示这 8 个音级. 假定我们只考虑音高, 不区分音高相同但时值不同的音符, 就得到状态空间
$$\Omega = \{D, E, G, A, B, D', E', G'\}.$$

图 8.5 蒙古族民歌《鸿雁》乐谱片段

在乐谱中, 第 1 个音级是 B. 找出乐谱中所有紧跟在 B 后面的音级, 共有 4 个 G, 1 个 A, 1 个 E. 把这个统计结果排成一行, 就得到表 8.5.

表 8.5 紧跟在 B 后面的音级的统计结果

D	E	G	A	B	D′	E′	G′
0	1	4	1	0	0	0	0

由于 B 一共出现了 6 次, 把跟随其后出现的各音级的次数分别除以 6, 就得到在状态 B 下转移到下一状态的概率分布, 见表 8.6.

表 8.6 状态 B 下的转移概率分布

D	E	G	A	B	D′	E′	G′
0	1/6	2/3	1/6	0	0	0	0

按照同样的方法,分别统计出在其他 7 个状态下的转移概率分布,最终就得到如表 8.7 所示的统计结果,进而得到所求的转移概率矩阵

$$\boldsymbol{P} = \begin{pmatrix} 0 & 2/3 & 0 & 0 & 0 & 1/3 & 0 & 0 \\ 3/5 & 0 & 0 & 0 & 2/5 & 0 & 0 & 0 \\ 0 & 3/4 & 0 & 1/4 & 0 & 0 & 0 & 0 \\ 0 & 0 & 0 & 0 & 1/3 & 2/3 & 0 & 0 \\ 0 & 1/6 & 2/3 & 1/6 & 0 & 0 & 0 & 0 \\ 0 & 0 & 0 & 0 & 1/2 & 0 & 1/2 & 0 \\ 0 & 0 & 0 & 1/5 & 0 & 1/5 & 1/5 & 2/5 \\ 0 & 0 & 0 & 0 & 0 & 0 & 1 & 0 \end{pmatrix}. \tag{8.3}$$

表 8.7 8 个状态下的转移概率分布

	D	E	G	A	B	D′	E′	G′
D	0	2/3	0	0	0	1/3	0	0
E	3/5	0	0	0	2/5	0	0	0
G	0	3/4	0	1/4	0	0	0	0
A	0	0	0	0	1/3	2/3	0	0
B	0	1/6	2/3	1/6	0	0	0	0
D′	0	0	0	0	1/2	0	1/2	0
E′	0	0	0	1/5	0	1/5	1/5	2/5
G′	0	0	0	0	0	0	1	0

在音乐创作实践中,希勒、克赛纳基斯等人都使用过马尔科夫链方法. 另一个值得一提的实例是: 在 20 世纪 50 年代, 计算机专家布鲁克斯[12]和他在哈佛大学的同事曾经选取了 37 首 4/4 拍的赞美诗 (common meter hymn tunes), 建立起 4 个八度的乐音体系; 同时把每首曲子分成若干个八分音符的单位, 统计不同音级之间的转移概率, 在此基础上构造出转移概率矩阵; 然后运用由这些统计结果确定的马尔科夫链来生成新的乐曲 ([36]).

设 m 是一个正整数, 如果把马尔科夫性质 (8.2) 放宽为

$$P\{\xi_{n+1} = y \mid \xi_0 = k_0, \xi_1 = k_1, \cdots, \xi_{n-1} = k_{n-1}, \xi_n = x\}$$
$$= P\{\xi_{n+1} = y \mid \xi_{n-m+1} = k_{n-m+1}, \cdots, \xi_{n-1} = k_{n-1}, \xi_n = x\}, \quad \forall n > m,$$

[12]布鲁克斯 (Frederick Phillips Brooks, 1931—), 美国计算机科学家, 1999 年图灵奖 (Turing Award) 得主.

即移动到下一个状态 $\{\xi_{n+1} = y\}$ 的概率只与过去的 m 个状态有关, 就称相应的随机序列是一个 m **阶马尔科夫链** (Markov chain of order m). 用 2 阶马尔科夫链分析乐曲, 就是要考虑先后出现 2 个音级之后, 转移到第 3 个音级的概率分布. 布鲁克斯等人在其实验中曾经采用过高达 8 阶的马尔科夫链. 感兴趣的读者可以参阅文献 [36] 和 [59, §9.19].

需要指出的是, 马尔科夫链是支撑人工智能的重要基础理论. 从马尔科夫链推广、发展形成的隐马尔科夫模型 (hidden Markov model, HMM) 和马尔科夫决策过程 (Markov decision processes, MDP), 在机器学习、数据科学等领域得到了广泛而深刻的应用. 例如, AlphaGo 中所使用的强化学习 (reinforcement learning) 技术就是基于马尔科夫决策过程的.

习题 8.3.3 考虑例 8.3.2 给出的《鸿雁》乐谱片段.
(1) 试求出其 2 阶马尔科夫链的转移概率矩阵;
(2) 考虑音符的时值, 即把音高相同但时值不同的音符当作不同的状态, 求出相应的状态空间和 1 阶马尔科夫链的转移概率矩阵;
(3) 分别用转移概率矩阵 (8.3) 和本题中 (1), (2) 得到的转移概率矩阵各产生一段随机音乐, 比较它们的异同.

§8.4 有色彩的噪声, $1/f$ 音乐

音符的高低起伏形成了无数美妙的旋律; 海水潮涨潮落是人们熟知的自然现象; 股票价格的涨跌则是社会经济形势的一个重要指标. 这三件看似毫无关联的事情有一个共同点, 它们都可以产生上下波动的数量序列. 如果把潮位、股价、音高都看作随机变量的取值, 那么三者都可以看作一个随机序列.

满足一定条件的周期函数可以通过求其傅里叶级数分解出其中不同的频率成分. 用音乐的术语就是可以把一个乐音分解成泛音列. 如果把乐曲当作一个随机序列, 则其样本函数通常并不满足绝对可积条件, 从而无法通过求它的傅里叶级数对其进行频谱分解. 另外, 随机序列的平均功率一般是有限的, 因此我们可以分析它的**功率谱**, 即随机序列的平均功率沿频率轴的分布. 而根据**维纳**[13]-**辛钦**[14]**定理**, 序列的功率谱等于随机序列**自相关函数**的傅里叶变换.

自相关函数反映了随机序列的**自相似性** (self-similarity), 这是一个非常重要的概念.

[13]维纳 (Norbert Wiener, 1894—1964), 美国数学家、哲学家.
[14]辛钦 (Александр Яковлевич Хинчин, Aleksandr Yakovlevich Khinchin, 1894—1959), 苏联数学家.

为了避免陷入技术细节，我们借用曼德布洛特[15]的一个比喻. 相关理论的严格、详细的表述请参阅随机过程、信号分析等方面的教科书，例如文献 [22].

曼德布洛特指出: 如果用录音机录制了一段小提琴曲，然后用更快或者更慢的速度回放这段乐曲，小提琴的声音就会变得不像小提琴了. 然而还有一种声音，用不同的速度回放其录音，听上去与原来的声音完全一样，除非必要时调节一下音量. 曼德布洛特把这样的声音称作 "无标度噪声" (scaling noise). 无标度噪声的数学特征就是其功率谱等于常数，即这种声音在各频率上的平均功率都相等.

白噪声 (white noise) 就是这样一种无标度噪声，其自相关函数除去原点以外总是等于 0. 换言之，在任一时刻，随机变量取值的涨落与前一个状态无关. 按照这个思路，我们可以用下面的办法产生白色音乐. 如图 8.6(a) 所示，把一个圆盘分成 7 个扇形区域 (不必均分), 分别标上音名 C, D, \cdots, A, B. 转动指针，当指针停下来的时候，记录下指针所在扇区对应的音名. 这样一直做下去，就得到了一个音级的序列，相应地得到了一段白色乐曲. 更为精细的做法是增加一个圆盘，如图 8.6(b) 所示，将其分成 5 个扇形区域, 标上 1, 1/2, 1/4, 1/8, 1/16, 分别代表不同的时值: 全音符、二分音符 $\cdots\cdots$ 十六分音符[16]. 每次转动两个指针，分别得到音名和相应的时值，最终得到一段具有不同时值的音符的随机序列.

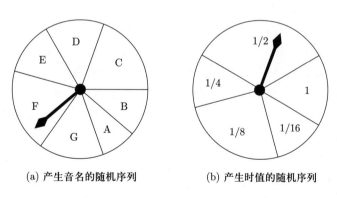

(a) 产生音名的随机序列　　(b) 产生时值的随机序列

图 8.6　产生音名和时值的随机序列

这个方法的关键在于每次转动指针都是一次**独立事件**，所得到的结果与前一次转出的结果没有任何关系，故其自相关函数的值等于 0. 而下一个方法就有所不同了. 仍然考虑一个圆盘，将其任意分成 7 个扇区 (参见图 8.7). 不过现在每个扇区标上的不是音

[15]曼德布洛特 (Benoit B. Mandelbrot, 1924—2010), 出生于波兰华沙, 数学家, 首先提出分形 (fractle) 的概念.

[16]当然还可以把圆盘分成更多扇形区域, 表示包括附点音符在内的更多不同的时值.

名, 而是 0, ±1, ±2, ±3, 分别代表比上一个音级升高或者降低相应的音级数. 例如, 我们从 C_4 出发, 转动指针依次得到 +2, −3, −2, +1, 0, +3, −2, 相应的音级序列就是

$$C_4, E_4, B_3, G_3, A_3, A_3, D_4, B_3.$$

这个方法产生的随机序列实际上反映了**布朗**[17]**运动**的特点, 因此人们把用这种方式产生的噪声称作**布朗噪声** (Brownian noise). 在英文中, "Brown" 也有"棕色的"意思, 所以有时候也把这类噪声与白噪声相对应, 称作**棕噪声** (brown noise).

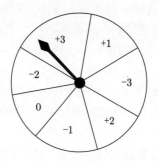

图 8.7 产生布朗噪声的圆盘

人们早就知道, 白噪声的功率谱密度在频率 f 轴上是一个常数, 即等于 $1/f^0$, 而棕噪声由于具有较强的自相关性, 其功率谱密度反比于频率的平方, 为 $1/f^2$. 美国物理学家沃斯 (Richard F. Voss) 和克拉克 (J. Clarke) 对各种音乐和语言信号进行了分析研究 ([74, 75]), 他们发现了一个有趣的现象: 不论是包括巴赫的《勃兰登堡协奏曲》(*Brandenburg Concerto*) 在内的古典音乐, 还是爵士、蓝调、摇滚, 甚至是播报新闻和谈话类节目, 其信号的功率谱密度均在下述范围内变动:

$$\frac{1}{f^\gamma}, \quad 0.5 \leqslant \gamma \leqslant 1.5.$$

自然界有大量的现象呈现出 $1/f$ 规律, 例如太阳黑子的变化, 每年泛滥时节的洪水水位, 股票价格指数的涨跌, 还有我们自己的心跳, 等等. 感兴趣的读者可以进一步阅读曼德布洛特的经典著作 [60]. 类似于白噪声和棕噪声, 人们把 $1/f$ 噪声称作**粉噪声** (pink noise).

沃斯和克拉克的研究把音乐也纳入了 $1/f$ 规律. 作为物理学家, 他们利用物理方法产生粉噪声, 然后利用这种噪声生成乐曲. 在大约两年的时间里, 他们为各个大学和研

[17]布朗 (Robert Brown, 1773—1858), 苏格兰植物学家. 1827 年, 布朗在显微镜下发现了悬浮在液体中的微小花粉颗粒在一刻不停地做不规则的运动. 人们后来就把这种不规则运动称作布朗运动.

究所的几百人播放了分别由白噪声、棕噪声和粉噪声生成的随机音乐. 多数听众觉得白色音乐太随机, 棕色音乐的前后关联性又太强, 唯有粉色音乐 "刚刚好".

能不能像白色和棕色音乐那样, 也用掷骰子的方式来产生粉色音乐呢? 沃斯为加德纳[18]在《科学美国人》的 "数学游戏" (Mathematical Games) 专栏提供了一个方法 ([47]). 为了叙述方便, 假定要从 16 个音级中随机选取 8 个音级. 不妨设这 16 个音级为

$$C, \sharp C, D, \cdots, \sharp C', D', \sharp D'.$$

现在需要用红色、绿色、蓝色三颗骰子, 它们掷出的点数之和范围为 $\{3, 4, \cdots, 18\}$, 分别对应于上述 16 个音级. 具体做法如下:

第 1 步, 把 0~7 表示成二进制, 给每一数位分配一种颜色, 得到表 8.8.

表 8.8　0~7 的二进制表示与配色

	蓝色	绿色	红色
0	0	0	0
1	0	0	1
2	0	1	0
3	0	1	1
4	1	0	0
5	1	0	1
6	1	1	0
7	1	1	1

第 2 步, 选取第 1 个音级时, 同时掷三颗骰子, 按照得到的点数之和选取相应的音级; 选取第 2 个音级时, 因为从 0 到 1 的二进制只改变了最低数位, 所以保持蓝色和绿色的骰子不动, 只掷红色骰子, 将得到的点数与其他两颗骰子原来的点数相加, 得到相应的第 2 个音级; 选取第 3 音级时, 从 1 到 2 的二进制改变了两个数位, 因此仍旧保持蓝色骰子不动, 掷绿色和红色骰子, 将得到的结果与蓝色骰子一直没有变过的点数相加, 得到相应的第 3 个音级; 一直这样做下去, 直到 8 个音级全都选定. 例如, 选取第 5 个音级时, 因为从 3 到 4 的二进制三个数位都改变了, 所以需要掷三颗骰子.

图 8.8、图 8.9 和图 8.10 分别是沃斯给出的白色、棕色和粉色的各一段随机音乐. 建议读者设法聆听这三段乐曲的实际演奏, 切身感受一下三种随机音乐的异曲同工之妙和方圆殊趣之异.

[18]加德纳 (Martin Gardner, 1914—2010), 美国科普作家.

第八章 音乐与随机性

图 8.8 白色音乐

图 8.9 棕色音乐

图 8.10 粉色音乐

习题 8.4.1 棕色音乐的旋律起伏平缓，其原因在于图 8.7 中给定的音级变化不超过 ±3. 试将圆盘分成 15 个扇区，分别标上 $0, \pm 1, \pm 2, \cdots, \pm 7$，然后用其产生一段棕色音乐，试听其效果.

附录 A　集合与映射

集合与映射不仅是现代数学最基本的两个概念, 在现代音乐理论中也被广泛采用. 另外, 越基本的概念就越难以严格定义. 我们引用集合论创始人康托尔[1]的话来说明什么是**集合** (set): "集合是由我们直观感觉或意识到的确定的不同对象汇集而成的一个整体, 这些对象称为此集合的元素."

例如, "某大学一年级学生的全体" 就构成一个集合; "全体自然数" 也构成一个集合; 在音乐中, "全体乐音" 就构成一个集合, 称为乐音体系.

如果 a 是集合 A 的元素, 就称 a **属于** A, 记作 $a \in A$. 如果 a 不是集合 A 的元素, 就称 a 不属于 A, 记作 $a \notin A$.

给定两个集合 A, B. 如果 B 中的每个元素都属于 A, 就称 B 是 A 的**子集合** (subset), 也称作 A **包含** B, 或者 B 被 A 包含, 记作 $A \supseteq B$ 或者 $B \subseteq A$.

如果 $A \subseteq B$, 并且又有 $B \subseteq A$, 就称这两个集合是**相等的**, 记作 $A = B$. 相等的两个集合所包含的元素完全一样.

仅包含有限多个元素的集合称为**有限集合**; 包含无穷多个元素的集合称为**无限集合**. 不包含任何元素的集合称为**空集合** (empty set), 记作 \varnothing. 通常用记号 $|A|$ 表示集合 A 中包含的元素个数.

集合的表示法通常有两种: 一种是**枚举法**, 即将集合的元素全部罗列出来, 写在一个花括号内, 元素之间用逗号隔开. 例如, 以 E 为根音的减七和弦, 其各个音级构成的集合可以写成

$$\mathscr{X} = \{E, G, {}^\flat B, {}^\flat D\}.$$

另一种是**描述法**, 即先把集合中元素的一般形式写在花括号里, 再在符号 | 后面写出集合中各个元素所具有的共同性质. 例如, 集合

$$\mathscr{Y} = \{n \mid n \text{ 是 } 5 \text{ 的整数倍}\},$$

是包含 $0, \pm 5, \pm 10, \pm 15, \cdots$ 的一个无穷集合.

[1] 康托尔 (Georg Ferdinand Ludwig Philipp Cantor, 1845—1918), 德国数学家.

例 A.1 考虑音类空间

$$\mathscr{PC} = \{\overline{C}, \overline{{}^\sharp C}, \overline{D}, \cdots, \overline{{}^\sharp A}, \overline{B}\}$$

的全体 2-元子集合. 这样的子集合共有 $C_{12}^2 = 66$ 个:

$$\{\overline{C}, \overline{{}^\sharp C}\}, \{\overline{C}, \overline{D}\}, \cdots, \{\overline{C}, \overline{B}\}, \cdots, \{\overline{A}, \overline{{}^\sharp A}\}, \{\overline{A}, \overline{B}\}, \{\overline{{}^\sharp A}, \overline{B}\}.$$

它们就是在 12 个音类上建立起来的, 除去同度和八度以外的全部 66 个音程.

集合与集合也可以做运算. 设 A, B 是两个集合. 由属于 A 或者属于 B 的所有元素构成的集合称为 A 和 B 的**并集**, 记作 $A \cup B$, 即

$$A \cup B = \{x \mid x \in A \text{ 或者 } x \in B\}.$$

由既属于 A 又属于 B 的所有元素构成的集合称为 A 和 B 的**交集**, 记作 $A \cap B$, 即

$$A \cap B = \{x \mid x \in A \text{ 并且 } x \in B\}.$$

特别地, 如果 $A \cap B = \varnothing$, 就称集合 A 和 B **不相交**.

集合的运算有下述基本性质. 它们的证明均可以从定义出发直接得到, 留给读者作为练习.

定理 A.2 设 A, B, C 是任意三个集合, 则有
(1) 交换律: $A \cup B = B \cup A$, $A \cap B = B \cap A$;
(2) 结合律: $(A \cup B) \cup C = A \cup (B \cup C)$, $(A \cap B) \cap C = A \cap (B \cap C)$;
(3) 分配律: $(A \cup B) \cap C = (A \cap C) \cup (B \cap C)$, $(A \cap B) \cup C = (A \cup C) \cap (B \cup C)$;
(4) 幂等律: $A \cup A = A$, $A \cap A = A$;
(5) $A \cup \varnothing = A$, $A \cap \varnothing = A$;
(6) 如果 B 是 A 的子集合, 即 $B \subseteq A$, 则有 $A \cup B = A$, $A \cap B = B$.

定义 A.3 设 A, B 是两个非空集合. A 中任一元素 x 和 B 中任一元素 y 可以构成一个**有序对** (x, y). 由集合 A, B 中所有元素的有序对构成的集合称为 A 和 B 的**笛卡儿**[2]**积** (Cartesian product), 记作 $A \times B$, 即

$$A \times B = \{(x, y) \mid x \in A, y \in B\}.$$

[2]笛卡儿 (René Descartes, 1596—1650), 法国哲学家、数学家、科学家.

逻辑推理是数学中经常要做的事情. 为此, 引入几个相关的概念和符号.

符号 "\forall" 称为**全称量词**, 它表示 "对于任意的""对于一切的". 符号 "\exists" 称为**存在量词**, 它表示 "存在""可以找到""有" 等意思. 例如, 记全体整数的集合为 \mathbb{Z}, 则表达式

$$\forall\, x \in \mathbb{Z}, \exists\, y \in \mathbb{Z}, 使得\ y = 5x$$

可以读作 "对任意整数 x, 存在整数 y, 使得 $y = 5x$".

设 P 和 Q 是两个命题. 记号

$$P \Longrightarrow Q$$

表示 "P 推出 Q". 这时 P 是 Q 的充分条件. 而记号

$$P \Longleftarrow Q$$

表示 "P 可以被 Q 推出". 这时 P 是 Q 的必要条件, 因为如果命题 P 不成立, 命题 Q 就必然不能成立.

特别地, 如果既有 $P \Longrightarrow Q$, 同时也有 $P \Longleftarrow Q$, 就称这两个命题是**等价的**, 记作

$$P \Longleftrightarrow Q.$$

这时 P 和 Q 分别是对方的充分必要条件, 在数学上有一个习惯的说法, 叫作**当且仅当** (if and only if).

例如, 集合 B 是 A 的子集合, 当且仅当 B 中的元素全属于 A, 写成式子就是

$$B \subseteq A \Longleftrightarrow \forall\, x \in B, 有\ x \in A.$$

变换理论是现代音乐理论中的一个重要组成部分, 而变换本质上就是特定集合到自身的一个映射. 正因为如此, 卢因在其具有开创意义的专著 [58] 开篇第一章中就给出了一系列映射的基本知识.

定义 A.4 集合 A 到 B 的一个**映射** (mapping) f 是一个对应规则, 具备如下性质: 对于集合 A 中任一元素 x, 存在 B 中唯一的元素 y 与 x 对应. 这时称 y 是 x 在映射 f 下的**像** (image), 记作 $f(x) = y$.

定义 A.5 集合 A 到 B 的两个映射 f, g 称为**相等的**, 如果对于任意 $x \in A$, 总有 $f(x) = g(x)$. 这时记 $f = g$.

定义 A.6 设 A, B, C 是三个集合, f 是 A 到 B 的映射, g 是 B 到 C 的映射. 定义一个 A 到 C 的新映射 $g * f$:

$$g * f(x) = g(f(x)), \quad \forall\, x \in A,$$

称为 f 和 g 的**复合映射**.

定义 A.7 设 f 是集合 A 到 B 的映射.

(1) 称 f 为**单射**, 如果对于任意 $x_1 \neq x_2 \in A$, 总有 $f(x_1) \neq f(x_2)$. 换言之, A 中任意两个不同的元素在映射 f 下的像都不同.

(2) 称 f 为**满射**, 如果对于任意 $y \in B$, 总存在某个 $x \in A$, 满足 $f(x) = y$. 换言之, B 中的每一个元素都是 A 中某个元素在 f 下的像.

(3) 称 f 为**双射**, 如果它既是单射, 又是满射.

假定 f 是集合 A 到 B 的一个双射. 这时对于任意 $y \in B$, 因为 f 是满射, 所以必定存在某个 $x \in A$, 满足 $f(x) = y$. 又因为 f 还是单射, 所以 A 中这样的元素 x 是唯一的. 于是得到一个集合 B 到 A 的对应规则, 进而可以定义一个 B 到 A 的新映射, 记作 f^{-1}, 即

$$f^{-1}(y) = x, \quad \forall y \in B.$$

称 f^{-1} 为映射 f 的**逆映射**. 对于任意 $x \in A$, 这时显然有 $f^{-1} * f(x) = x$. 进一步, 我们不加证明地指出下述定理.

定理 A.8 设 f 是集合 A 到 B 的映射, g 是 B 到 A 的映射. 如果它们满足

(1) 对于任意 $x \in A$, $g * f(x) = x$;

(2) 对于任意 $y \in B$, $f * g(y) = y$,

则 f, g 都是双射, 且它们分别为对方的逆映射.

定义 A.9 集合 A 到自身的一个映射称为集合 A 上的一个**变换** (transformation).

对于任何一个集合 A, 总可以定义一个变换 e, 把 A 中的每个元素都变到自己:

$$e(x) = x, \quad \forall x \in A.$$

称 e 是集合 A 上的**恒等变换**.

设 f 是集合 A 上的一个变换. 如果 f 是双射, 则它的逆映射 f^{-1} 也是 A 上的一个变换, 称为 f 的**逆变换**. 进一步有下面的定理成立.

定理 A.10 如果 f 是集合 A 上的一个双射变换, f^{-1} 是其逆变换, 则有

$$f^{-1} * f = f * f^{-1} = e.$$

在 §5.1 中, 我们给出了集合上等价关系的定义, 进而引入了音类这个重要概念. 鉴于等价关系、等价类在现代音乐理论中的重要性, 这里我们再次给出其形式化的定义, 以及等价关系与映射之间的一些联系.

定义 A.11 设 A 是一个集合. A 上的一个**等价关系** (equivalence relation) 是笛卡儿积 $A \times A$ 的一个子集合 R, 满足下述条件:

(1) 自反性: 对于任意 $x \in A$, $(x,x) \in R$;

(2) 对称性: 对于任意 $x, y \in A$, 如果 $(x, y) \in R$, 则 $(y, x) \in R$;

(3) 传递性: 对于任意 $x, y, z \in A$, 如果 $(x, y) \in R$ 且 $(y, z) \in R$, 则 $(x, z) \in R$.

定理 A.12 设 f 是集合 A 到 B 的一个映射. 定义 A 上的一个关系 \sim: 对于任意 $x, y \in A$, $x \sim y$ 当且仅当 $f(x) = f(y)$, 则 \sim 是 A 上的一个等价关系.

证明 设 $x, y, z \in A$ 是集合中任意三个元素. 首先, 显然有 $f(x) = f(x)$, 故得 $x \sim x$. 如果 $x \sim y$, 则由关系 \sim 的定义知 $f(x) = f(y)$, 于是也有 $f(y) = f(x)$, 即得 $y \sim x$. 最后, 如果 $x \sim y, y \sim z$, 则有 $f(x) = f(y), f(y) = f(z)$. 于是得到 $f(x) = f(z)$, 这意味着 $x \sim z$. 定理证毕. □

附录 B 与书中内容有关的群论知识

在本附录中, 我们要给出与书中内容有关的一些群论知识. 更多的知识可以参考文献 [14, 第一、二章].

定义 B.1 (1) 设 S 是一个非空集合. S 上的一个 (二元) **代数运算** (algebraic operation) $*$ 是笛卡儿积 $S \times S$ 到 S 的一个映射:

$$(a, b) \mapsto a * b \in S, \quad \forall (a, b) \in S \times S.$$

(2) 带有若干代数运算的非空集合称作一个**代数结构** (algebraic structure).

例 B.2 (1) 全体整数的集合 \mathbb{Z} 以及整数的加法运算 $+$ 构成一个代数结构 $(\mathbb{Z}, +)$;

(2) 全体整数的集合 \mathbb{Z} 以及整数的加法运算 $+$ 和乘法运算 \times 构成另一个代数结构 $(\mathbb{Z}, +, \times)$;

(3) 移调变换的集合 $\mathscr{T} = \{T_i \mid 0 \leqslant i \leqslant 11\}$ 以及映射的复合 $*$ 构成了一个代数结构 $(\mathscr{T}, *)$.

定义 B.3 设 G 是一个非空集合, 带有一个运算 $*$. 如果代数结构 $(G, *)$ 满足

(1) 结合律: $(a * b) * c = a * (b * c), \forall a, b, c \in G$;

(2) G 中存在**单位元** e, 满足 $a * e = e * a = a, \forall a \in G$;

(3) 对于任意 $a \in G$, 存在**逆元素** $b \in G$, 使得 $a * b = b * a = e$,

就称 $(G, *)$ 是一个**群** (group). 在运算明确的情形下, 简称 G 是一个群.

例 B.4 (1) 全体整数的集合 \mathbb{Z} 关于整数的加法构成一个群 $(\mathbb{Z}, +)$.

(2) 整数模 12 的同余类集合 $\mathbb{Z}_{12} = \{\overline{0}, \overline{1}, \cdots, \overline{11}\}$ 关于模 12 的加法 \oplus 构成一个群 $(\mathbb{Z}_{12}, \oplus)$.

(3) 移调变换的集合 $\mathscr{T} = \{T_0, T_1, \cdots, T_{11}\}$ 关于映射的复合 $*$ 构成一个群 $(\mathscr{T}, *)$. 这是因为由命题 5.2.7, 运算 $*$ 满足结合律; 由命题 5.2.8, \mathscr{T} 中存在单位元 T_0; 由命题 5.2.9, 任意 $T_n \in \mathscr{T}$ 都有逆元素.

例 B.5 考虑图 B.1(a) 所示的正四边形, 显然它有 4 个旋转对称: 逆时针旋转 $0°$, $90°$, $180°$ 和 $270°$, 分别记作 r_0, r_{90}, r_{180} 和 r_{270}. 正四边形还有 4 条对称轴: 水平轴 H,

垂直轴 V, 对角线 1—3 和对角线 2—4. 把关于这 4 条对称轴的反射分别记作 s_H, s_V, s_{13} 和 s_{24}. 于是这 8 个变换构成一个群:

$$D_8 = \{r_0, r_{90}, r_{180}, r_{270}, s_H, s_V, s_{13}, s_{24}\},$$

称为**二面体群** (dihedral group), 其中 $r_0 = e$ 是群的单位元.

再看图 B.1(b) 所示的正五边形. 它有 5 个旋转对称和 5 个反射. 如果记 r 为逆时针 $72°$ 的旋转, 则 5 个旋转为 r, r^2, r^3, r^4 和 $r^5 = e$. 而 5 个反射 s_i 分别对应图 B.1(b) 中的 5 条对称轴. 这 10 个变换也构成一个群:

$$D_{10} = \{r^i, s_i \mid 1 \leqslant i \leqslant 5\},$$

它是正五边形上的二面体群.

一般地, 给定正 n 边形, 其全部对称包括 n 个旋转和 n 个反射, 这 $2n$ 个变换共同构成 $2n$ 阶的二面体群 D_{2n}.

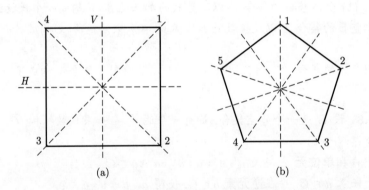

图 B.1　正四边形和正五边形的对称

设集合 $\Omega = \{1, 2, \cdots, n\}$. Ω 到自身的一个可逆变换 α 可以表示为

$$\alpha = \begin{pmatrix} 1 & 2 & \cdots & n \\ a_1 & a_2 & \cdots & a_n \end{pmatrix},$$

其中 a_1, a_2, \cdots, a_n 是 $1, 2, \cdots, n$ 的一个排列. 称 α 为一个 n 次**置换** (permutation). 全体 n 次置换关于映射的复合构成一个群, 称作 n 次**对称群** (symmetric group), 记作 S_n.

正 n 边形的二面体群中的元素会引起顶点标号之间的置换. 例如, 在 D_8 中, 旋转 r_{90} 把顶点 1 变为 2, 顶点 2 变为 3, 顶点 3 变为 4, 最后把顶点 4 变回 1, 因此可以把

r_{90} 看作一个 4 次置换:
$$r_{90} = \begin{pmatrix} 1 & 2 & 3 & 4 \\ 2 & 3 & 4 & 1 \end{pmatrix}.$$

又如, 在 D_{10} 中, 反射 s_3 把顶点 1, 5 互换, 2, 4 互换, 保持顶点 3 不动, 所以 s_3 可以看成一个 5 次置换:
$$s_3 = \begin{pmatrix} 1 & 2 & 3 & 4 & 5 \\ 5 & 4 & 3 & 2 & 1 \end{pmatrix}.$$

如果一个 n 次置换 α 把 $1, 2, \cdots, n$ 中的 k 个数 a_1, a_2, \cdots, a_k 依次轮换, 即
$$\alpha(a_1) = a_2, \quad \alpha(a_2) = a_3, \quad \cdots, \quad \alpha(a_{k-1}) = a_k, \quad \alpha(a_k) = a_1,$$

同时保持其他数不变, 就称 α 是一个**轮换** (cycle), 这时可以将其简记为
$$\alpha = (a_1 \ a_2 \ \cdots \ a_k).$$

任意一个不等于单位元的置换都可以表示成若干互不相交的轮换的乘积, 称之为置换的**轮换表示**. 例如, 有
$$r_{90} = \begin{pmatrix} 1 & 2 & 3 & 4 \\ 2 & 3 & 4 & 1 \end{pmatrix} = (1 \ 2 \ 3 \ 4), \quad s_3 = \begin{pmatrix} 1 & 2 & 3 & 4 & 5 \\ 5 & 4 & 3 & 2 & 1 \end{pmatrix} = (1 \ 5)(2 \ 4),$$

其中 (1 2 3 4) 和 (1 5)(2 4) 分别是 r_{90} 和 s_3 的轮换表示.

命题 B.6 设 G 是一个群, 则有

(1) G 中的单位元 e 是唯一的;

(2) 对于任意 $a \in G$, 其逆元素唯一;

(3) 对于任意 $a, b \in G$, 有 $(a * b)^{-1} = b^{-1} * a^{-1}$.

证明 (1) 如果 e_1, e_2 是 G 中的两个单位元, 则由单位元所满足的性质可得
$$e_1 = e_1 * e_2 = e_2,$$

唯一性得证.

(2) 设 b, c 都是 a 的逆元素, 则有
$$b = b * e = b * (a * c) = (b * a) * c = e * c = c.$$

(3) 因为
$$(a * b) * (b^{-1} * a^{-1}) = e, \quad (b^{-1} * a^{-1}) * (a * b) = e,$$

所以由逆元素的唯一性即得证. □

G 中元素的个数 $|G|$ 称作这个群的**阶** (order). 例如, $(\mathbb{Z}_{12}, \oplus)$ 是 12 阶的; 正 n 边形的二面体群 D_{2n} 是 $2n$ 阶的; n 次对称群 S_n 的阶为 $|S_n| = n!$; 而 $(\mathbb{Z}, +)$ 是**无限群**.

定义 B.7 (1) 设 $(G, *)$ 和 (H, \star) 是两个群. 如果映射 $\alpha: G \to H$ 满足

$$\alpha(a * b) = \alpha(a) \star \alpha(b), \quad \forall a, b \in G,$$

就称 α 是一个从 G 到 H 的**同态** (homomorphism).

(2) 如果群同态 α 还是一个**双射** (bijection), 就称 α 是一个**同构映射** (isomorphic mapping), 这时也称群 G 和 H 是**同构的**, 记作

$$G \cong H.$$

例 B.8 全体实数关于实数的加法构成一个群 $(\mathbb{R}, +)$, 全体正实数关于实数的乘法构成一个群 (\mathbb{R}^+, \cdot).

映射 $\alpha: x \mapsto \log_{10} x$ 是 \mathbb{R}^+ 到 \mathbb{R} 的双射, 并且满足

$$\alpha(x \cdot y) = \log_{10}(x \cdot y) = \log_{10} x + \log_{10} y = \alpha(x) + \alpha(y).$$

这说明 α 是一个同构映射. α 的逆映射为

$$\alpha^{-1}: \mathbb{R} \to \mathbb{R}^+, \ x \mapsto 10^x.$$

定理 B.9 移调变换群 $(\mathscr{T}, *)$ 同构于整数模 12 的同余类群 $(\mathbb{Z}_{12}, \oplus)$.

证明 定义映射 $\alpha: \mathscr{T} \to \mathbb{Z}_{12}$:

$$\alpha(T_k) = \overline{k}, \quad 0 \leqslant k \leqslant 11,$$

则对于任意 $1 \leqslant k, \ell \leqslant 11$, 有

$$\alpha(T_k * T_\ell) = \alpha(T_{k+\ell \ (\mathrm{mod} 12)}) = \overline{k + \ell} = \overline{k} \oplus \overline{\ell} = \alpha(T_k) \oplus \alpha(T_\ell).$$

这说明 α 是群 $(\mathscr{T}, *)$ 到 $(\mathbb{Z}_{12}, \oplus)$ 的一个同态. 进一步, α 显然既是单射, 又是满射, 从而是一个同构映射. □

设 $(G, *)$ 是一个群, $H \subseteq G$. 如果 H 关于 G 中的乘法 $*$ 也构成群, 就称 H 是 G 的一个**子群** (subgroup), 记作 $H \leqslant G$.

例如, 在 $(\mathbb{Z}_{12}, \oplus)$ 中, 令

$$H = \{\overline{0}, \overline{2}, \overline{4}, \overline{6}, \overline{8}, \overline{10}\},$$

则 H 是 \mathbb{Z}_{12} 的一个 6 阶子群. 类似地, $K = \{\bar{0}, \bar{3}, \bar{6}, \bar{9}\}$ 是 \mathbb{Z}_{12} 的一个 4 阶子群.

又如, 在正五边形上的二面体群 D_{10} 中, 全体旋转构成的子集合

$$H = \{e = r^5, r, r^2, r^3, r^4\}$$

构成 D_{10} 的一个 5 阶子群.

定义 B.10 设 G 是一个群, $g \in G$. 使得 $g^n = e$ 成立的最小正整数 n 称为元素 g 的**阶** (order), 记作 $o(g)$. 如果不存在这样的 n, 就称 g 的阶是无限的.

定理 B.11 设 G 是一个群, $g \in G$, 则

$$g^m = e \iff o(g) \text{ 整除 } m.$$

证明 记 g 的阶为 $n = o(g)$.

充分性 如果 n 整除 m, 则有 $m = q \cdot n$. 于是有

$$g^m = g^{q \cdot n} = (g^n)^q = e^q = e.$$

必要性 假设 $g^m = e$. 做带余除法

$$m = q \cdot n + r,$$

其中余数 r 满足 $0 \leqslant r < n$, 于是有

$$e = g^m = g^{q \cdot n + r} = g^{q \cdot n} * g^r = e * g^r = g^r.$$

因为 n 是使得 $g^n = e$ 的最小正整数, 而 $r < n$, 所以必有 $r = 0$, 即证 n 整除 m. □

设 G 是一个群, $g \in G$. 由 g 的所有方幂构成的子集合

$$H = \{g^k \mid k \in \mathbb{Z}\}$$

是 G 的一个子群, 称为由 g 生成的**循环子群** (cyclic subgroup), 记作 $H = \langle a \rangle$. 例如, 在二面体群 D_{10} 中, 全体旋转生成一个 5 阶循环子群 $H = \langle r \rangle$. 特别地, 如果群 G 本身可以由一个元素生成: $G = \langle g \rangle$, 就称 G 是一个**循环群** (cyclic group).

例 B.12 移调变换群 \mathscr{T} 可以由 T_1 生成:

$$T_2 = T_1 * T_1 = T_1^2, \quad T_3 = T_2 * T_1 = T_1^3, \quad \cdots,$$

依次做下去, 就得到

$$T_i = T_1^i \neq e \ (1 \leqslant i \leqslant 11), \quad T_{12} = T_1^{12} = T_0 = e.$$

因此 T_1 的阶等于 12, $\mathscr{T} = \langle T_1 \rangle$ 是 12 阶循环群.

我们来枚举 \mathscr{T} 的全部子群. 首先, 单位元生成的循环群 $\langle e \rangle$ 和群本身 $\mathscr{T} = \langle T_1 \rangle$ 都是子群, 称为**平凡子群** (trivial subgroup). 这也是每个群都有的两个子群. 其次, 子集合

$$\langle T_1^2 \rangle = \{e, T_1^2, T_1^4, \ldots, T_1^{10}\}, \quad \langle T_1^3 \rangle = \{e, T_1^3, T_1^6, T_1^9\},$$
$$\langle T_1^4 \rangle = \{e, T_1^4, T_1^8\}, \quad \langle T_1^6 \rangle = \{e, T_1^6\}$$

分别是 \mathscr{T} 的 6 阶、4 阶、3 阶和 2 阶子群. 换言之, 移调变换群 \mathscr{T} 共有 4 个非平凡子群.

给定子群 $H \leqslant G$, 可以在群 G 中的元素之间定义一个等价关系:

$$x \sim y \iff x^{-1} y \in H, \quad \forall x, y \in G.$$

命题 B.13 设子群 $H \leqslant G$, 元素 $x \in G$, 则 x 所在的等价类为

$$\bar{x} = \{xh \mid h \in H\}.$$

证明 根据定义, x 所在的等价类为

$$\bar{x} = \{y \in G \mid x \sim y\} = \{y \in G \mid x^{-1} y \in H\}$$
$$= \{y = xh \mid \text{对某个 } h \in H\}. \qquad \square$$

用记号 xH 来记 x 所在的等价类, 即

$$xH = \bar{x} = \{xh \mid h \in H\},$$

称之为子群 H 在群 G 中的一个**左陪集** (left coset). 根据等价类的性质 (定理 5.1.2), 全体等价类形成 G 的一个**划分**. 换言之, 有下述定理.

定理 B.14 设 H 是群 G 的一个子群, 则 H 的任意两个左陪集或者相等, 或者交为空集, 群 G 可以表示成若干互不相交的左陪集之并

$$G = \bigcup xH.$$

设 H 是群 G 的一个子群. H 在 G 中的左陪集个数称为 H 在 G 中的**指数** (index), 记作

$$|G:H|.$$

当 G 是有限群时, 子群的阶 $|H|$ 和指数 $|G:H|$ 都是有限的. 这时有拉格朗日[1]定理.

[1] 拉格朗日 (Joseph-Louis Lagrange, 1736—1813), 法国数学家、天文学家.

定理 B.15 (拉格朗日定理) 设 G 是一个有限群, H 是它的一个子群, 则 $|H|$ 是 $|G|$ 的因子.

证明 设 H 在 G 中的指数为 $|G:H|=k$, 即 H 在 G 中共有 k 个不同的陪集. 注意到任一陪集 xH 包含的元素个数为 $|xH|=|H|$, 故由定理 B.14 可得

$$|G|=k|H|,$$

即证得 $|H|$ 是 $|G|$ 的阶的因子. □

移调变换群 \mathscr{T} 是 12 阶的, 故由拉格朗日定理可以直接得出下述推论.

推论 B.16 移调变换群 \mathscr{T} 没有 5 阶子群.

定义 B.17 设子群 $H \leqslant G$. 称 H 是 G 的一个**正规子群** (normal subgroup), 记作 $H \triangleleft G$, 如果对于任意 $g \in G$ 和 $h \in H$, 总有

$$ghg^{-1} \in H.$$

形如 ghg^{-1} ($g \in G$) 的元素称作 h 的一个**共轭** (conjugate).

对于任意 $g \in G$, 记子群 H 中所有元素关于 g 的共轭构成的集合为 gHg^{-1}, 即

$$gHg^{-1}=\{ghg^{-1} \mid h \in H\},$$

称之为子群 H 的一个**共轭**. 显然 gHg^{-1} 仍然是一个子群. 直接验证可知, 对于任意 $g' \in G$, 有

$$(g'g)H(g'g)^{-1}=g'(gHg^{-1})g'^{-1}. \tag{B.1}$$

由正规子群的定义直接可得下面的命题.

命题 B.18 子群 H 是 G 的正规子群的充分必要条件是, 对于任意 $g \in G$, 总有

$$gHg^{-1}=H.$$
□

下面考察由移调变换 T 和倒影变换 I 生成的群

$$\mathscr{D}=\langle T, I \rangle.$$

首先, 移调变换群 \mathscr{T} 显然是 \mathscr{D} 的子群, 因此由拉格朗日定理可知

$$12=|\mathscr{T}| \big| |\mathscr{D}|.$$

不仅如此, \mathscr{T} 还是一个正规子群. 首先, 直接验证可得下面的引理.

引理 B.19 移调变换 T 和倒影变换 I 满足关系式 $T^k * I = I * T^{-k}$, 进而有
$$I * T^k * I = T^{-k}.$$

命题 B.20 \mathscr{T} 是 \mathscr{D} 的正规子群, 即有
$$\mathscr{T} \triangleleft \mathscr{D}.$$

证明 因为倒影变换满足 $I^2 = e$, 所以任意一个 $g \in \mathscr{D}$ 必定可以表成若干 T 的方幂和 I 的乘积, 即存在正整数 k_1, k_2, \cdots, 使得
$$g = T^{k_1} * I * T^{k_2} * I * \cdots \quad \text{或者} \quad I * T^{k_1} * I * T^{k_2} * \cdots.$$

当 $g = T^{k_1}$ 时, 显然有 $g\mathscr{T}g^{-1} = \mathscr{T}$; 而当 $g = I$ 时, 根据引理 B.19, 也有 $g\mathscr{T}g^{-1} = \mathscr{T}$. 因此, 根据 (B.1) 式, 对于一般的 $g \in \mathscr{D}$, 总有 $g\mathscr{T}g^{-1} = \mathscr{T}$. □

引理 B.19 实际上给出了群 \mathscr{D} 中的全部元素. 因为对于任意正整数 k_1, k_2, 总有
$$I * T^{k_1} * I * T^{k_2} = T^{k_2 - k_1}, \quad T^{k_1} * I * T^{k_2} * I = T^{k_1 - k_2} \in \mathscr{T},$$

所以任意两对 $T^k * I$ 或者 $I * T^k$ 的乘积都属于子群 \mathscr{T}, 从而可以表示成 T 的方幂. 同样, 根据引理 B.19 可得
$$T^{k_1} * I * T^{k_2} = I * (I * T^{k_1} * I) * T^{k_2} = I * T^{k_2 - k_1}.$$

这就证明了在差集 $\mathscr{D} \setminus \mathscr{T}$ 中的元素都可以表示成 $I * T^k (0 \leqslant k \leqslant 11)$ 的形式, 进而得到
$$\mathscr{D} = \{T^k, I * T^k \mid 0 \leqslant k \leqslant 11\}.$$

换言之, \mathscr{D} 是一个 24 阶群.

定理 B.21 由移调变换 T 和倒影变换 I 生成的音类空间 \mathscr{PC} 上的变换群 $\mathscr{D} = \langle T, I \rangle$ 同构于正十二边形上的二面体群, 即有
$$\mathscr{D} \cong D_{24}.$$

证明 如图 B.2 所示, 正十二边形上的二面体群可以由顺时针 $30°$ 的旋转 r 和关于对称轴 0—6 的反射 s 生成. 另一方面, 把这个正十二边形的顶点看作 12 个音类, 则移调变换 T 在图上恰引起顺时针 $30°$ 的旋转, 而倒影变换 I 引起关于对称轴 0—6 的反射. 因此, 定义映射
$$\alpha : T \mapsto r, I \mapsto s.$$

可以验证 α 是 $\mathscr{D} \to D_{24} = \langle r, s \rangle$ 的一个同构映射, 定理得证. □

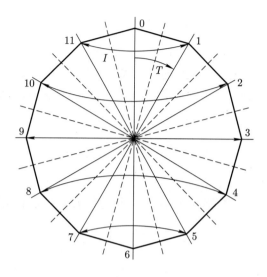

图 B.2 正十二边形的二面体群

定义 B.22 设 G 是一个群. 如果存在 G 的两个正规子群 N, K, 满足

(1) $G = NK$;

(2) $N \cap K = 1$,

就称 G 是 N 和 K 的 **直积** (direct product), 记作

$$G = N \times K.$$

定理 B.23 由移调变换 T、倒影变换 I 和逆行变换 R 生成的音乐变换群 $\mathscr{M} = \langle T, I, R \rangle$ 是 \mathscr{D} 和 \mathscr{R} 的直积

$$\mathscr{M} = \mathscr{D} \times \mathscr{R}.$$

群 \mathscr{D} 原本是音类空间 \mathscr{PC} 上的变换群. 然而, 对于给定的正整数 k $(1 \leqslant k \leqslant 12)$, \mathscr{D} 中的变换把 \mathscr{PC} 的任意一个 k 元子集合变成另一个 k 元子集合. 换言之, 对于每一个固定的 k, 群 \mathscr{D} 也是 \mathscr{PC} 的全体 k 元子集合上的一个变换群.

音类空间的子集合称为 **音类集合** (pitch-class set). 这是现代音乐理论中的一个重要概念. 正因为它被广泛使用, 也常常被简称为 **pc-集** (pc set).

例 B.24 考虑音类空间 \mathscr{PC} 的全体 3 元子集合. 这样的子集合共有 $C_{12}^3 = 220$ 个. 记这 220 个 3 元子集合构成的集合为 \mathscr{A}.

定义 \mathscr{A} 中 3 元子集合之间的一个关系 \sim: 对于任意 3 元子集合 $X, Y \in \mathscr{A}$, $X \sim Y$ 当且仅当存在群 \mathscr{D} 中某个变换把 X 变成 Y.

命题 B.25 ~ 是 \mathscr{A} 上的一个等价关系.

证明 设 $X, Y, Z \in \mathscr{A}$ 是任意三个 3 元子集合.
(1) 因为群中存在单位元 $e \in \mathscr{D}$, 使得 $e(X) = X$, 所以有 $X \sim X$.
(2) 如果 $X \sim Y$, 则根据 ~ 的定义, 存在群中某个变换 $g \in \mathscr{D}$, 使得 $g(X) = Y$. 这时群中存在 g 的逆元素 $g^{-1} \in \mathscr{D}$, 满足

$$g^{-1}(Y) = g^{-1}(g(X)) = X.$$

这说明 $Y \sim X$.
(3) 如果 $X \sim Y, Y \sim Z$, 则存在 \mathscr{D} 中两个变换 f, g, 分别满足

$$f(X) = Y, \quad g(Y) = Z.$$

这时 g 和 f 的乘积 (复合) $g * f \in \mathscr{D}$, 并且使得

$$(g * f)(X) = g(f(X)) = g(Y) = Z,$$

这意味着 $X \sim Z$. 可见, 关系 ~ 满足等价关系的三条性质, 命题得证. □

根据命题 B.25, 由 220 个 3 元音类集合构成的集合 \mathscr{A} 就被分成若干互不相交的等价类. 按照艾伦·福特[2]的方法, 可以在每个等价类中确定一个**基本型**[3] (prime form). 例如, 3-11 型所代表的等价类就是我们在 §7.3 中讨论过的由全体大、小三和弦构成的集合 \mathscr{S}. 感兴趣的读者可以进一步阅研福特的专著 [46] 以及施特劳斯 (Straus) 的专著 [70].

[2]艾伦·福特 (Allen Forte, 1926—2014), 美国音乐理论家.
[3]也称作标准型 (normal form).

参 考 文 献

[1] 陈家鼎, 郑忠国. 概率与统计: 概率论分册 [M]. 2 版. 北京: 北京大学出版社, 2017.

[2] 程贞一. 黄钟大吕: 中国古代和十六世纪声学成就 [M]. 王翼勋, 译. 上海: 上海科技教育出版社, 2007.

[3] 戴念祖. 天潢真人朱载堉 [M]. 郑州: 大象出版社, 2008.

[4] 丁慧. "大阴阳与蕤宾重上"和"小阴阳与蕤宾下生": 二十四史中八部律志相关文献综述及其《历代乐志校释》解读 [J]. 湖北师范学院学报: 哲学社会科学版, 2012, 32(1): 58–69.

[5] 关晓武. 也论《史记·律书》中的律数 [J]. 内蒙古师范大学学报: 自然科学汉文版, 2007, 36(6): 755–758.

[6] 华罗庚. 数论导引 [M]. 北京: 科学出版社, 1957.

[7] 华天礽. 对三分损益律和五度相生律异同的分析 [J]. 音乐艺术, 2015 (4): 23–27.

[8] 黄大同. 千年聚讼的《史记·律书》律数考 [J]. 文化艺术研究, 2009, 2(6): 118–139.

[9] 刘永福. 《吕氏春秋》音律相生法的分析和解读 [J]. 中国音乐学, 2017 (3): 67–74.

[10] 李重光. 基本乐理通用教材 [M]. 北京: 高等教育出版社, 2004.

[11] 陇菲. "重上生"与"再下徵"·"新音阶"与"旧音阶" [J]. 文化艺术研究, 2010, 3(5): 121–128.

[12] 马清. 音乐理论与管弦乐基础 [M]. 北京: 北京大学出版社, 2000.

[13] 缪天瑞. 律学 [M]. 修订版. 北京: 人民音乐出版社, 1996.

[14] 聂灵沼, 丁石孙. 代数学引论 [M]. 2 版. 北京: 高等教育出版社, 2003.

[15] 钱宝琮. 中国数学史 [M]. 北京: 科学出版社, 1981.

[16] 司马迁. 史记 [M]. 北京: 中华书局, 1959.

[17] 宋克宾. 需回归原典、分清语境解读古代乐律问题 [J]. 音乐探索, 2014 (1): 80–85.

[18] 童忠良. 舞阳贾湖骨笛的音孔设计与宫调特点 [J]. 中国音乐学, 1992 (3): 43–51.

[19] 童忠良, 谷杰, 周耘, 等. 中国传统乐学 [M]. 福州: 福建教育出版社, 2004.

[20] 王子初. 中国音乐考古学 [M]. 福州: 福建教育出版社, 2003.

[21] 伍胜健. 数学分析: 第二册 [M]. 北京: 北京大学出版社, 2010.

[22] 郑薇, 赵淑清, 李卓明. 随机信号分析 [M]. 3 版. 北京: 电子工业出版社, 2015.

[23] 郑英烈. 序列音乐写作教程 [M]. 2 版. 上海: 上海音乐出版社, 2007.

[24] 中国蔡元培研究会. 蔡元培全集 [M]. 杭州: 浙江教育出版社, 1997.

[25] 中国大百科全书总编辑委员会. 中国大百科全书·音乐舞蹈 [M]. 北京: 中国大百科全书出版社, 2002.

[26] 中国艺术研究院音乐研究所《中国音乐词典》编辑部. 中国音乐词典 [M]. 北京: 人民音乐出版社, 1984.

[27] 周明儒. 数学与音乐 [M]. 北京: 高等教育出版社, 2015.

[28] 朱载堉. 律学新说 [M]. 冯文慈, 注. 北京: 人民音乐出版社, 1986.

[29] 朱载堉. 律吕精义 [M]. 冯文慈, 注. 北京: 人民音乐出版社, 1998.

[30] Akhmedova A, Winter M. Chordal and timbral morphologies using hamiltonian cycles [J]. Journal of Mathematics and Music, 2014 (8): 1–24.

[31] Apel W. Harvard Dictionary of Music [M]. 2nd, revised and enlarged edition. Cambridge: Harvard University Press, 1974.

[32] Benson D J. Music: A Mathematical Offering [M]. Cambridge: Cambridge University Press, 2007.

[33] Benward B, Saker M. Music in Theory and Practice (I)[M]. 8th edition. New York: McGraw-Hill, 2009.

[34] Bjorklund E. A metric for measuring the evenness of timing system rep-rate patterns [R]. SNS ASD Technical Note SNS-NOTE-CNTRL-100, Los Alamos National Laboratory, Los Alamos, USA, 2003.

[35] Bjorklund E. The theory of rep-rate pattern generation in the SNS timing system [R]. SNS ASD Technical Note SNS-NOTE-CNTRL-99, Los Alamos National Laboratory, Los Alamos, USA, 2003.

[36] Brooks F, A. Hopkins, P. Neumann, and W. Wright. An experiment in musical composition [J]. IRE Transactions on Electronic Computers, 1957 (EC-6): 175–182.

[37] Cayley A. On the theory of groups, as depending on the symbolic equation $\theta^n = 1$ [J]. Philosophical Magazine (4th Series), 1854, 7 (42): 40–47.

[38] Christensen T. The Cambridge History of Western Music Theory [M]. Cambridge: Cambridge University Press, 2002.

[39] Cohn R. Properties and generability of transpositionally invariant sets [J]. Journal of Music Theory, 1991 (35): 1–32.

[40] Coxeter H S M. Music and mathematics [J]. The Mathematics Teacher, 1968 (61): 312–320.

[41] Crans A, Fiore T, Satyendra R. Musical actions of dihedral groups [J]. The American Mathematical Monthly, 2009 (116): 479–495.

[42] DeWitt L A, Crowder R G. Tonal fusion of consonant musical intervals: The oomph in stumpf [J]. Perception and Psychophysics, 1987 (41): 73–84.

[43] Demaine E D. et al. The distance geometry of music [J]. Computational Geometry, 2009 (42): 429–454.

[44] Ellis A J. On the musical scales of various nations [J]. Journal of the Society of Arts, 1885 (33): 485–532.

[45] Fletcher N H, Rossing T D. The Physics of Musical Instruments [M]. New York: Springer-Verlag, 1991.

[46] Forte A. The Structure of Atonal Music [M]. New Haven: Yale University Press, 1973. 中译本: 无调性音乐的结构. 罗忠镕, 译. 上海: 上海音乐出版社, 2009.

[47] Gardner M. White and brown music, fractal curves and one-over-f fluctuations [J]. Scientific American, 1978, 238(4): 16–33.

[48] Hardy G H, Wright E M. An Introduction to the Theory of Numbers [M]. 4th edition. Oxford: Oxford University Press, 1975.

[49] Harkleroad L. The Math Behind the Music [M]. Cambridge: Cambridge University Press, 2006.

[50] Helmholz H. On the Sensations of Tone as a Physiological Basis for the Theory of Music[M]. 3rd edition. London: Longmans, Green and Co, 1895.

[51] Hiller L A, Isaacson L M. Experimental music: Composition with an electronic computer [M]. New York: McGraw-Hill Book Company, 1959.

[52] Hook J. Uniform triadic transformation [J]. Journal of Music Theory, 2002 (46): 57–126.

[53] Hunter D J, von Hippel P T. How rare is symmetry in musical 12-tone rows?[J] The Amer Math Monthly, 2003, 110(2): 124–132.

[54] Jackson D. Fourier Series and Orthogonal Polynomials [M]. Menasha: Mathematical Association of America, 1948.

[55] Michael Kennedy, Joyce Bourne. The Concise Oxford Dictionary of Music [M]. 4th edition. Oxford: Oxford University Press, 1996. 中译本: 牛津简明音乐词典. 4 版. 唐其竞, 等, 译. 北京: 人民音乐出版社, 2002.

[56] Kostka S, Payne D, Almén B. Tonal Harmony: with an Introduction to Twentieth-Century Music [M]. 7th edition. New York: McGraw-Hill, 2013.

[57] Lewin D. A formal theory of generalized tonal functions [J]. Journal of Music Theory, 1982 (26): 32–60.

[58] Lewin D. Generalized Musical Intervals and Transformations [M]. New Haven: Yale University Press, 1987.

[59] Loy G. Musimathics: The Mathematical Foundations of Music (I) [M]. Cambridge: The MIT Press, 2006.

[60] Mandelbrot B B. The Fractal Geometry of Nature [M]. New York: W H Freeman, 1977.

[61] McCartin B. Prelude to musical geometry [J]. The College Mathematics Journal, 1998 (29): 354–370.

[62] Needham J. Physics and Physical Technology, Part I: Physics [M]. // Needham J. Science and civilisation in China, Cambridge: Cambridge University Press, 1962.

[63] Novikov P S. On the algorithmic unsolvability of the word problem in group theory [J]. Proceedings of the Steklov Institute of Mathematics (in Russian), 1955 (44): 1–143.

[64] Perle G. Serial Composition and Atonality: An Introduction to the Music of Schoenberg, Berg, and Webern [M]. 6th, revised edition. Berkeley: University of California Press, 1991. 中译本: 序列音乐写作与无调性——勋伯格、贝尔格与韦伯恩音乐介绍. 4 版. 罗忠镕, 译. 北京: 中央音乐学院出版社, 2006.

[65] Plomp R, Levelt W J M. Tonal consonance and critical bandwidth [J]. J Acoust Soc Amer, 1965, 38 (4): 548–560.

[66] Plomp R, Steeneken H J M. Interference between two simple tones [J]. J Acoust Soc Amer, 1968, 43 (4): 883–884.

[67] Randel D M. The Harvard Dictionary of Music [M]. 4th edition. Cambridge: Belknap Press of Harvard University Press, 2003.

[68] Read R C. Combinatorial problems in the theory of music [J]. Discrete Mathematics, 1997 (167/168): 543–551.

[69] Roberts G E. From Music to Mathematics: Exploring the Connections [M]. Baltimore: Johns Hopkins University Press, 2016.

[70] Straus J N. Introduction to Post-tonal Theory [M]. 3rd edition. New Jersey: Pearson Education, Inc, 2005. 中译本: 后调性理论导引. 3 版. 齐研, 译. 北京: 人民音乐出版社, 2014.

[71] Stravinsky I, Craft R. Conversations with Igor Stravinsky [M]. Garden city, New York: Doubleday & Company, Inc, 1959.

[72] Sylvester J J. Algebraical researches, containing a disquisition on Newton's rule for the discovery of imaginary roots [J]. Philosophical Transactions of the Royal Society of London, 1864 (154): 579–666.

[73] Toussaint G T. The Geometry of Musical Rhythm: What Makes a "Good" Rhythm Good? [M]. Boca Raton: CRC Press, 2013.

[74] Voss R F, Clarke J. $1/f$ noise in music and speech [J]. Nature, 1975 (258): 317–318.

[75] Voss R F, Clarke J. $1/f$ noise in music: Music from $1/f$ noise [J]. Journal of the Acoustical Society of America, 1978, 63 (1): 258–263.

[76] Walker J S, Don G W. Mathematics and Music: Composition, Perception, and Performance [M]. Boca Raton: CRC Press, 2013.

[77] Wright D. Mathematics and Music [M]. Providence: Amer Math Soc, 2009.

[78] Xenakis I. Formalized Music: Thought and Mathematics in Composition [M]. Revised edition. Stuyvesant, New York: Pendragon Press, 1992.

名 词 索 引

n-和弦, 127
 距离向量, 130

八度, 8
八度关系, 76
白噪声, 175
半音, 7
比约克伦德算法, 116
毕达哥拉斯音差, 42
边值条件, 25, 31
变换, 183
 恒等变换, 183
 逆变换, 183
变音记号, 9
波腹, 29
波节, 29
伯恩赛德引理, 123
不协和音程, 20
布朗运动, 176
布朗噪声, 176
布鲁斯, 74

唱名法, 11
 固定唱名法, 11
 首调唱名法, 11
重降号, 9
重升号, 9
初始音列, 96
初值条件, 32

串, 166
纯律, 44
存在量词, 183

打击乐器, 6
 固定音高的, 7
 无固定音高的, 7
代数结构, 84, 185
代数运算, 185
单声部音乐, 65
当且仅当, 182
倒影, 87
导音, 143
等比数列, 47
 公比, 47
等价关系, 76, 184
等价类, 77
等音调, 64
地板函数, 57
第二泛音, 28
第一泛音, 28
调号, 64
调式, 61
 副音级, 70
 正音级, 70
调性移调, 85
独立事件, 175
对称群, 186
对径点, 112

名词索引

对数函数, 2
 底, 2
 换底公式, 3
 真数, 2
对位法, 65
多声部音乐, 65

二面体群, 186

泛音, 28
泛音列, 28
分贝, 4
粉噪声, 176
副和弦, 70
复调音乐, 45, 65
复合映射, 84
傅里叶级数, 32
傅里叶系数, 32

共轭, 191
固定节奏型, 109
 子节奏型, 118
固有频率, 28
关系大小调, 65
关系三和弦, 143

哈密顿路, 157
哈密顿圈, 157
和声进行, 70
 解决, 73
和弦, 65
 原位和弦, 68
 转位和弦, 68
划分, 77, 190

环面, 150
还原号, 9

基频, 28
基音, 28
集合, 7, 180
 包含, 180
 并集, 181
 不相交, 181
 笛卡儿积, 181
 交集, 181
 空集合, 180
 枚举法, 180
 描述法, 180
 属于, 180
 无限集合, 180
 相等的, 180
 有限集合, 180
 子集合, 180
几何平均, 47
记谱法, 13
降号, 9
阶, 188
节奏
 距离, 114
 距离序列, 114
 轮廓, 115
 轮廓同构的, 115
 拍, 109
 影子, 113
节奏奇性, 113
绝对音高, 38, 56

拉格朗日定理, 191

名词索引

蓝调, 74
力度, 1
连分数, 56
 N 次渐进, 57
律学, 38
轮换, 120, 187

马尔科夫链, 171
 m 阶的, 174
 时间齐次的, 171
 转移概率, 171
 转移概率矩阵, 171
马尔科夫性质, 171
梅森定律, 27
命题
 等价的, 182
模算术, 78

逆行, 87

欧几里得节奏, 117
欧几里得算法, 117

拍音, 22
拍掌音乐, 118
频率均衡器, 4
平均律, 49
平行大小调, 65
谱表, 14
谱号, 13
 次中音谱号, 14
 低音谱号, 13
 高音谱号, 13
 中音谱号, 13

七和弦, 67
 第二转位, 68
 第三转位, 68
 第一转位, 68
全半音音阶, 101
全称量词, 182
全音, 8
全音程和弦, 132
群, 85, 185
 单位元, 185
 二面体群, 92
 阶, 188
 逆元素, 185
 同构的, 188
 循环群, 92, 189
 正规子群, 92
 直积, 92
 中心化子, 158
 子群, 92, 188

三分损益法, 38
三和弦, 65
 大三和弦, 66
 第二转位, 68
 第一转位, 68
 根音, 65
 减三和弦, 66
 平行的, 143
 三音, 65
 五音, 65
 小三和弦, 66
 增三和弦, 66
声压水平, 4

名词索引

声音, 1
 物理属性, 1
 纵波, 1
升号, 9
十二音技术, 95
时值, 1
属和弦, 70
双射, 188
随机变量, 164
 分布函数, 165
 概率分布, 164
 概率密度函数, 165
 离散型的, 164
 连续型的, 165
随机事件, 164
随机序列, 171
 功率谱, 174
 无记忆性, 171
 状态空间, 171
 自相关函数, 174
 自相似性, 174
随机音乐, 167

特里斯坦和弦, 73
条件概率, 171
同构映射, 188
同态, 188
同余类集合, 80

无限群, 188
五度相生法, 41
五度圆周, 138

下属和弦, 70

相对音高, 38
相位, 112
相位差, 118
相移, 118
小调
 和声小调, 62
 旋律小调, 62
 自然小调, 61
协和音程, 20
谐调音差, 46
新黎曼理论, 127
 导音交换, 143
 关系变换, 143
 平行变换, 143
新黎曼群, 153
行波解, 31

移调, 81
 结合律, 85
 可交换的, 85
音程, 16
 变化音程, 19
 纯八度, 19
 纯四度, 17
 纯五度, 18
 纯一度, 19
 大二度, 17
 大六度, 18
 大七度, 19
 大三度, 17
 根音, 16
 冠音, 16
 和声音程, 16

名词索引

减七度, 19
减五度, 18, 19
上方音, 16
下方音, 16
小二度, 16
小六度, 18
小七度, 18
小三度, 17
旋律音程, 16
增二度, 19
增四度, 17, 19
自然音程, 19

音分, 54
音高, 1
音级, 7
 变化音级, 9
 基本音级, 9
音级列, 7
音阶, 61, 136
 半音音阶, 136
 导音, 61
 平均不协和度, 142
 全音音阶, 136
 上主音, 61
 属音, 61
 五声音阶, 136
 下属音, 61
 下中音, 61
 中音, 61
 主音, 61
 自然大调音阶, 136
音乐会音高, 2, 56
音类, 77

 距离, 129
音类串, 90
音类集合, 128, 193
 pc-集, 128, 193
 基本型, 194
音类空间, 78
音类圆周, 80, 128
音列, 96
音列矩阵, 98
音名, 8
 等音的, 11, 150
音色, 1
音网, 127, 146
 对偶, 149
音组, 8
映射, 182
 单射, 183
 复合映射, 183
 满射, 183
 逆映射, 183
 双射, 183
 相等的, 182
 像, 182
有序对, 181
乐音, 6
乐音体系, 7
运算, 84

噪音, 6
折线函数, 32
振动模态, 27
整数
 不同余的, 79

同余的, 79
　　整除, 79
正和弦, 70
直积, 193
直纹面, 167
指数函数, 2
　　底, 2
置换, 186
　　轮换表示, 187
置换群
　　轨道, 121
　　稳定化子, 121
中央 C, 8
中庸全音律, 47
主调音乐, 65
主和弦, 70
主音, 61, 95, 136

驻波, 29
转位, 23
转位音程, 23
子群
　　平凡子群, 190
　　循环子群, 189
　　正规子群, 191
　　指数, 190
自然大调, 61
字, 155
　　长度, 155
　　字问题, 158
棕噪声, 176
组合数, 110, 130
左陪集, 190
左循环移位, 115, 119

人 名 索 引

埃科舍维尔 (Écorcheville), 94
埃利斯 (Ellis), 54
艾萨克森 (Isaacson), 167

巴赫 (Bach), 87
鲍桑葵 (Bosanquet), 59
贝多芬 (Beethoven), 56
比约克伦德 (Bjorklund), 116
毕达哥拉斯 (Pythagoras), ii
玻尔兹曼 (Boltzmann), 169
伯恩赛德 (Burnside), 121
泊松 (Poisson), 93
勃拉姆斯 (Brahms), 88
布朗 (Brown), 176
布鲁克斯 (Brooks), 173

蔡元定, 43
蔡元培, iii
柴可夫斯基 (Tchaikovsky), 71

达朗贝尔 (d'Alembert), 29
德彪西 (Debussy), iii
笛卡儿 (Descartes), 181

福特 (Forte), 194
傅里叶 (Fourier), 31

高斯 (Gauss), 169
哥德巴赫 (Goldbach), iii
管仲, 38

哈密顿 (Hamilton), 157
海顿 (Haydn), 94
何承天, 47
赫尔姆霍兹 (Helmholtz), 21
赫兹 (Hertz), 2
贺敬之, 81

加德纳 (Gardner), 177
伽罗瓦 (Galois), 93
杰苏阿尔多 (Gesualdo), 156
京房, 43

凯莱 (Cayley), 93
凯奇 (Cage), 152
康托尔 (Cantor), 180
考克斯特 (Coxeter), 56
柯西 (Cauchy), 93
克恩伯格 (Kirnberger), 160
克拉克 (Clarke), 176
克赛纳基斯 (Xenakis), 167

拉格朗日 (Lagrange), 190
拉威尔 (Ravel), 94
莱布尼茨 (Leibniz), iii
莱许 (Reich), 118
黎曼 (Riemann), 127
李斯特 (Liszt), 93
李约瑟 (Needham), 54
刘天华, iv

刘维尔 (Liouville), 93
卢因 (Lewin), 158
吕不韦, ii
罗忠镕, 86

马尔科夫 (markov), 171
马可, 81
麦克斯韦 (Maxwell), 169
曼德布洛特 (Mandelbrot), 175
梅森 (Mersenne), v
莫扎特 (Mozart), 70

聂耳, 81
诺维科夫 (Novikov), 158

欧几里得 (Euclid), 116
欧拉 (Euler), 127

帕斯卡 (Pascal), 2

钱乐之, 46
秦鹏章, 86

圣桑 (Saint-Saëns), 94
施特劳斯 (Straus), 194
施托克豪森 (Stockhausen), 166

司马迁, ii
斯蒂文 (Stevin), 53
斯特拉文斯基 (Stravinsky), iii
斯图姆夫 (Stumpf), 23
苏萨, 88
孙师毅, 81

瓦格纳 (Wagner), 73
王心葵, iii
威尔第 (Verdi), 72
韦伯恩 (Webern), 133
维纳 (Wiener), 174
沃斯 (Voss), 176

西尔维斯特 (Sylvester), iii
希勒 (Hiller), 167
肖邦 (Chopin), 73
萧友梅, iv
辛钦 (Khinchin), 174
勋伯格 (Schönberg), 95

亚当斯 (Adams), 108
约翰逊 (Johnson), 75

朱载堉, 50